U0107136

中國書法簡史

乔志强 编著

上海人民美术出版社

然張精熟，池水盡墨，假令寡人耽之若此，未必謝之。此乃推張邁鍾之意也。考其專擅，雖未果於前規，摭以兼通，故無慚於即事。評者云：彼之四賢，古今特絕；而今不逮古，古質而今妍。

夫自古之善書者，漢魏有鍾張之絕，晉末稱二王之妙。王羲之云：頃尋諸名書，鍾張信為絕倫，其餘不足觀。可謂鍾張云沒，而羲獻繼之。又云：吾書比之鍾

目 录

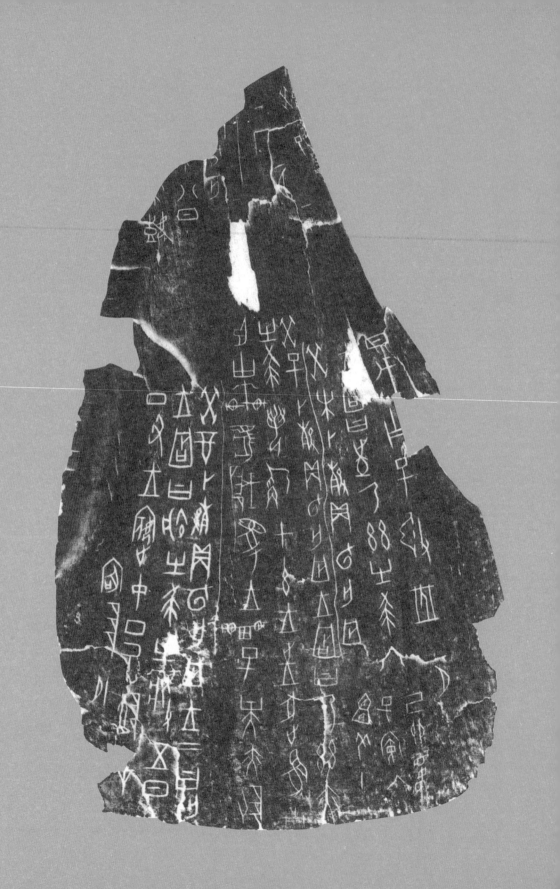

第一章 符契之美——殷商书法

书法艺术与汉字的实用书写是既相联系又相区别的两个不同系统，前者主要追求书写字体的艺术美感，后者主要以记录和传播信息为目的。但由于汉字形态本身就是实用和审美的复合体，因此中国书法艺术的发展与中国文字的发展如同一辆双层列车，同步穿越历史时空。

1899年被人们所发现的殷商甲骨文是公认的中国迄今为止最古老的文字，中国书法史也由此启程，开启了它的艺术之旅。甲骨书契是服务于占卜之需的实用之物，但从今天的书法眼光看，却有着独特的艺术品质，堪称「一代法书」。商代文字资料除甲骨文为大宗之外，青铜器铭文（商代金文）的规模和数量也相当可观，同样有其独特的艺术价值。

书法艺术与汉字的实用书写是既相联系又相区别的两个不同系统，前者主要追求书写字体的艺术美感，后者主要以记录和传播信息为目的。但由于汉字形态本身就是实用和审美的复合体，因此中国书法艺术的发展与中国文字的发展如同一辆双层列车，同步穿越历史时空。1899年被人们所发现的殷商甲骨文是公认的中国迄今为止最古老的文字，中国书法史也由此启程，开启了它的艺术之旅。甲骨书契是服务于占卜之需的实用之物，但从今天的书法眼光看，却有着独特的艺术品质，堪称"一代法书"。商代文字资料除甲骨文为大宗之外，青铜器铭文（商代金文）的规模和数量也相当可观，同样有其独特的艺术价值。

一、巫史重光——殷商甲骨文书法

（一）"天命玄鸟，降而生商"

商是兴起于黄河中下游的一个古老部落，传说其第一个男性始祖名契，契母简狄因吞玄鸟卵孕而生契。《诗·商颂·玄鸟》有"天命玄鸟，降而生商"的诗句，即是传颂这一故事。契传十四世至汤，势力渐至强大，汤灭夏而建立商朝。商朝建立后，"不常厥邑"，屡次迁都，直至第十九世王盘庚迁都于殷（今河南安阳小屯），从此稳定下来，后代因称之为殷商。《竹书纪年》说："自盘庚徙殷，至纣之灭，二百七十三年，更不徙都。"殷墟发掘得到的甲骨刻辞，即是这一时期留存下来的文字材料。

商朝是继夏朝之后的又一个奴隶制王朝，国家权力掌握在商王及由其亲属和显贵组成的奴隶主贵族集团之手。在商人的社会生活中，原始宗教充斥、主宰着一切，他们认为自然万物都是有灵的，尊崇敬畏天帝、鬼神、日月山川及自然万物，因此，"宗神文化"是商文化的核心。《礼记》说："殷人尊神，率民以事神，先鬼而后礼。"甲骨是占卜之物，商王在处理"国之大事"或个人行止时，往往"卜以决疑"，即通过占卜来指导一切活动。占卜是在整治好的甲骨上施灼呈兆，判断吉凶，然后将所占问事项和吉凶情况及日后应验与否刻在兆纹旁，这些文字被人们称为甲骨文，因其绝大多数内容是记录占卜活动的卜辞，所以又称甲骨卜辞。

殷墟发现的甲骨卜辞约有十五六万片之多，单字总数近五千字，后人所谓的"六书"，即象形、指事、会意、形声、转注、假借等六种造字与用字之法，在甲骨文中均已具备，这说明在此之前中国文字已经经历了相当长的发展过程，至殷商时期已经形成较为严密规律的文字系统。

（二）甲骨发现惊士林

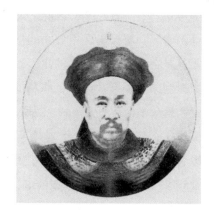

图 1　王懿荣像

殷商甲骨文是中国目前发现的最古老且又成体系的文字资料，距今已有三千多年的历史，但人们对它的发现和认知却迟至 19 世纪末。1899 年，著名古文字学家、国子监祭酒王懿荣因生病吃药，从中药"龙骨"上发现了甲骨文，一直以来成为甲骨学史上的美谈。王懿荣不仅第一个发现了甲骨文，而且他还"细为考订，始知为商代卜骨，至其文字，则确在篆籀之前"。不幸的是，就在王氏发现甲骨文的第二年，即光绪二十六年（公元 1900 年），英、俄、法、美、德、日、意、奥八国联军发动侵华战争，王懿荣临危受命，担任京师团练大臣，结果北京城破，惨遭屠戮，王懿荣带着"主忧臣辱，主辱臣死"的遗恨投井自尽，以身殉国，奏出甲骨学史上的一曲悲歌。

王懿荣去世后，其所收藏的甲骨大部分转藏于晚清著名小说家、金石学家刘鹗之手。刘鹗精选自己所藏的甲骨 1058 片，于 1903 年辑成《铁云藏龟》六册，由"抱残守缺斋"石印出版。《铁云藏龟》是甲骨学史上第一部甲骨材料著录书，它对甲骨学的形成有开创之功。1904 年，著名朴学大师孙诒让根据《铁云藏龟》提供的材料，写成《契文举例》一书，考释甲骨文字并对其内容进行分类。这是第一部有关甲骨文字

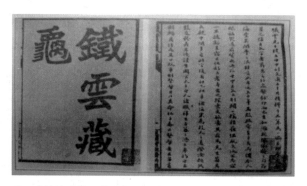

图 2　刘鹗《铁云藏龟》书影

考释的著作，在甲骨学史上具有筚路蓝缕的草创之功。

在甲骨学发展史上，罗振玉（号雪堂）、王国维（号观堂）、董作宾（字彦堂）、郭沫若（号鼎堂）四位著名学者无论是在甲骨材料的搜集、著录，还是甲骨文字的考释与研究等方面均作出了开创性的贡献，因他们的字号中均有"堂"字，因此之后的学者尊称他们为"甲骨四堂"。罗振玉在甲骨文的搜集方面花了很大气力，尤其是在他考知甲骨文的出土地是河南安阳小屯之后，指派胞弟罗振常和内弟范兆昌前往安阳收购和采掘，所获数量众多且有不少精品。随后，他把自藏甲骨墨拓（或摄影），先后于1912年编成《殷墟书契》八卷，收录甲骨2221片；1914年编成《殷墟书契菁华》，收录甲骨68片；1916年编成《殷墟书契后编》上、下两卷，收录甲骨1105片。后来罗振玉又搜集国内各家所藏甲骨文拓本，于1933年编成《殷墟书契续编》六卷，收录甲骨2018片。这几部书，选材精湛，内容宏富，成为研究甲骨文和商代历史的重要资料。他还相继撰成《殷商贞卜文字考》（1910年由玉简斋石印出版）和《殷墟书契考释》（1914年由王国维手抄石印）两部重要的著作，考释出甲骨文单字五百余个，标志着甲骨学研究已由"古董时期进入到文字考释阶段"。

继罗振玉之后，王国维在甲骨文字的考释方面也发明颇多，而且他自觉地将甲骨文与商史研究结合起来，于1917年写出了甲骨学史上的名作《殷卜辞中所见先公先王考》及《续考》，运用甲骨材料考订商代先公先王世系，证明了《史记·殷本纪》之大致可信，大大提高了甲骨文在学术界的地位。

20世纪20年代末，郭沫若在日本求学期间第一次读到罗振玉的《殷墟书契考释》一书，引起了他极大的研究兴趣，于是广为搜罗一切有关甲骨、金文资料和中国境内的考古发现记载，之后编撰了《甲骨文字研究》（公元1929年）、《卜辞通纂》（公元1931年）和《殷契粹编》

图3　罗振玉像

图4　王国维像

图5　郭沫若像

中国书法简史

4

（公元 1937 年）等重要学术著作，不但继续着甲骨文资料的搜集和刊布，而且他还自觉地运用唯物史观对甲骨文进行考释和研究，推动了甲骨学和商史研究的发展。

董作宾是中国近代甲骨学、考古学的重要奠基者之一。1928 年，董作宾受中央研究院历史语言研究所的委派，赴安阳调查甲骨文的出土情况。他经过认真的调查和走访，撰写出调查报告，认为"甲骨挖掘之确犹未尽"，"迟之一日，即有一日之损失，是则由国家学术机关，以科学方法发掘之，实为刻不容缓之图"。（董作宾《民国十七年十月试掘安阳小屯报告书》）董作宾的调查报告最终促成了殷墟大规模的科学发掘工作。从 1928 年 10 月至 1937 年 6 月，"史语所"对殷墟进行了 15 次发掘，董作宾主持或是参与了其中大多数的发掘工作，获取了大量第一手的资料，拓宽了他的学术视野。1933 年，董作宾发表了全面论述甲骨文分期断代的宏文《甲骨文断代研究例》，确立了甲骨文五期分期法和十项断代标准，从而把甲骨学研究推向了一个全新的阶段。董作宾还将殷墟发掘的甲骨文辑为《殷墟文字甲编》（公元 1940 年）和《殷墟文字乙编》（公元 1948 年），两书共著录甲骨 1 万 3 千余片，"《甲编》和《乙编》是新时期甲骨学和考古学相结合的标志，从而也进一步提高了甲骨文的学术价值。"（王宇信《建国以来甲骨文研究》）

图 6　董作宾像

"四堂"在甲骨材料的著录以及甲骨文字和商史的研究方面均作出了开创性的贡献，为此后甲骨学的发展奠定了坚实的基础。唐兰在《天壤阁甲骨文存》自序中这样概括："卜辞研究，自雪堂导夫先路，观堂继以考史，彦堂区其时代，鼎堂发其辞例，固已极一时之盛也。"

20 世纪后期，于省吾、唐兰、陈梦家、胡厚宣、张政烺、商承祚、徐中舒、李学勤、裘锡圭、王宇信等一大批著名学者在甲骨文资料的整理与研究方面也都用功甚勤，甲骨学研究得以不断走向深入。此外，20 世纪以来，一批外国学人也积极开展甲骨文的搜藏和研究，如英国人库寿龄、美国人方法敛、加拿大人明义士、日本人林泰辅、岛邦男等都为甲骨文的著录和研究作出了一定的贡献。

（三）存世契文，实乃一代法书——甲骨文的书法艺术

显然，甲骨在契刻者是将相关卜辞刻在龟甲兽骨上，来记录占卜内容之用的，并非以书刻文字来展示美感，更不是以表现书法艺术为其要务的。但由于占卜、祭祀是

神圣之事，贞人和巫史在甲骨上捉刀契刻亦必然是一种神圣的行为，因此他们也自然会把不自觉的审美意识倾注于这些文字刻符之中。以后世书法的眼光来欣赏甲骨文，会发现它们在客观上有着个性鲜明的书法艺术的品质和特色。

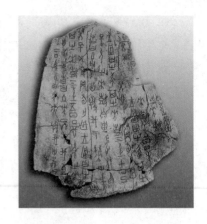

图7　甲骨文

首先，从线条上看，甲骨文的笔画特征体现出了契刻者们不自觉的审美追求。甲骨文是刀刻之物，其线条爽利、劲健，在细锐的质感中不乏变化。甲骨契刻行刀多直线运动，强调平直，笔画多方折，弧形线多由短的直线棱刻而成，饱满而有张力。由于契刻工具和材料的限制，甲骨文的线条不及毛笔那样挥洒自如，这却也给甲骨文线条的表现力留下了余地。刀之钝锐、甲骨之坚疏以及契刻人的风格与技术等因素的影响，致使甲骨文的线条形态呈现出粗细、轻重、疾徐等多样性的变化，在刀法的基础上包含着深厚的笔意。

其次，从结字上看，甲骨文构字的灵活性、多样性和生动性，体现出书法艺术的结字之美。结字是指字的点画安排和形式布置，也称为"结体"或"间架"。由于甲骨文是汉字的早期形态，其结字高古而生动，突出地表现出象形与会意的形态，变化万端而又各有所本。它既有"象"的可视性，生动性，又具有"意"的传达的微妙性和丰富性，透露出丰

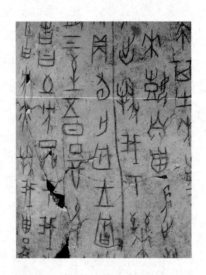

图8　甲骨文　局部

富的审美气息和人文意识。细察甲骨文之结字，无论笔画多少，字形长扁，通过对称、穿插、向背、揖让等不同处理，均能重心安稳，疏密得当，寓和谐于变化。正如董作宾所描述的那样："甲骨文中所书的动物字，飞禽展翅，蛇虫曲伸，猛兽獠牙，栩栩如生。所书人体字，立、卧、蹲、跪、射，手举足行，如朝夕相见；所书景物字，山、水、草、木，犹身临其境，书意盎然；所书器物字，皆具形象……殷人这种书体结构原则，把动和静紧密结合在一起，运用书法艺术的手段，反映和表现出文字的内在含义，使心、手、义畅流合一。"（董作宾《商甲骨文选·前言》）

再次，甲骨文在谋篇布局上，参差错落，和谐统一，体现出书法章法之美。甲骨文因承载文字的龟甲、兽骨大小形状不同及契刻内容之别，其集众字而成篇，显然都

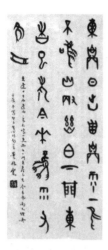

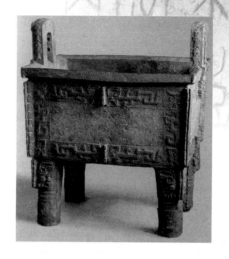

图9　董作宾先生甲　　图10　《后母戊鼎铭文》　　图11　后母戊鼎
　　　骨文书法作品

是契刻者巧妙构思的结果。甲骨文在分行布白上，因甲骨制宜，字形大小不一，参差错落，穿插避让，朝揖呼应，纵横有势，在自然的疏密错落间产生一种和谐的章法之美，其章法布局能力即便以今天的书法艺术效果进行分析，也是难能可贵的。此外，甲骨文一般以竖行排列，由右到左或由左到右依次排开，形成了以纵势为主的笔法运动规则，成为书法章法的典型范式。

　　总之，甲骨文书法虽与后世的笔墨书写有明显区别，但它已具备了汉字书法的线条、结字和章法美的基因。诚如郭沫若在《殷契粹编》序言中所说："卜辞契于龟骨，其契之精而字之美，每令吾辈数千载后人神往……足知存世契文，实一代法书，而书之契之者，乃殷世之钟王颜柳也。"郭沫若是卓有成就的甲骨学者，同时也是造诣精深的书法家，他对甲骨文书法艺术价值的高度肯定，也就别具一番启示意义了。事实上，在甲骨文被人们发现和认知之后，不少有着敏锐目光的学者、书法家纷纷将其运用到书法的创作中去，如我们所熟悉的著名甲骨学者罗振玉、董作宾、饶宗颐等皆是甲骨文书法创作实践的好手。

二、高古奇绝——商代金文书法

　　商代已是青铜冶铸艺术高度发达和繁荣的时代，伴随着灿烂的青铜文化而出现的青铜器铭文（又称金文），是殷商时代除了甲骨义之外留存下来的重要文字材料，金文书法亦是商代书法不可或缺的重要组成部分。

　　殷商中期铜器上的铭文大多很简单，多数只有一个到五六个字，主要记作器者之

族名和所纪念的先人的称号（如父乙、父辛、后母戊等）。这类文字有明显的图画意味和很强的装饰性，有些学者称其为"图画文字"。20世纪30年代末出土于安阳殷墟武官村的《后母戊方鼎》重达875公斤，是目前发现青铜器中形制最大的一件，是商王文丁为祭祀母戊所铸。腹内壁"后母戊"三字铸成一体："后"字居上，"母"与"戊"并列居下，"母"字似女子侧跪交手于胸，头微后倾，"戊"首微前俯，"母"稍长，"戊"稍短，俯仰短长之间生意益然，血脉相连。《后母辛方鼎》《妇好鼎》铭文与此相类，但又有变化。美学家宗白华先生曾热情讴歌青铜器铭文的章法艺术，他说："铜器的'款识'虽只寥寥几个字，形体简约，而布白巧妙奇绝，令人玩味不尽，愈深入地去领略，愈觉幽深无际，把握不住，绝不是几何学、数学的理智所能规划出来的。"（宗白华《中国书法里的美学思想》）

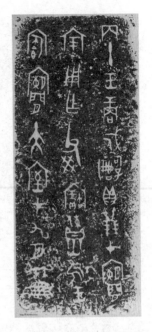

在商代的晚期阶段，出现了一些篇幅较长，文辞连贯的记事铭文，但已发现的商代铭文最长的也不过四十余字。如《戍嗣子鼎铭》《小臣俞尊铭》《宰甫卣铭》和邲其三卣（二祀、四祀、六祀）等都是殷商晚期金文书法的代表作。从笔法上看，商代金文两头锐出，中间肥大的笔法已成为典型，如"乙"字之捺脚，"父"字之捺笔则变体为一种锐首肥尾式的笔法。这种笔法在殷商晚期金文中触目可见，且为周人所继承，一直到西周中期才渐趋消失。

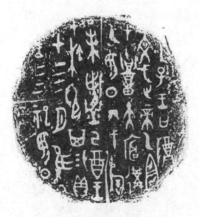

图13　《四祀邲其卣铭文》

另外，部分文字或笔画填实成块面结构，如"丙"、"丁""才""大""午""王""父"等字的全部或部分填实成面；结字方面，由于用毛笔书写，青铜冶铸而成，使得线条更加浑厚，线面结合，比之甲骨文愈显象形，或长或短，或小或大，一任自然；章法上，形成了纵行而左的有序格式，字形大小不拘、短长不计、参差错落、互为呼应、变化之妙，如星罗之美。

殷商金文从发轫到发展，其丰富多彩的艺术性，对后世产生了直接或间接的影响，在此基础上，金文书法到西周达于极盛。

思考题：

1. 简述殷商宗神文化与甲骨占卜的关系。

2. 如何理解历史学家郭沫若先生所说的"足知存世契文，实一代法书，而书之契之者，乃殷世之钟王颜柳也"这句话。

3. 辨析商金文与甲骨文书法的异同。

重要名词：

甲骨文　甲骨四堂　后母戊鼎　四祀邲其卣

参考文献：

1. 丛文俊著《中国书法史·先秦秦代卷》，江苏教育出版社 2009 年版。

2. 王宇信著《建国以来甲骨文研究》，中国社会科学出版社 1981 年版。

3. 顾音海著《甲骨文发现与研究》，上海书店出版社 2002 年版。

4. 朱彦民著《巫史重光——殷墟甲骨发现记》，百花文艺出版社 2001 年版。

5. 刘正成总主编，刘一曼、冯时分卷主编《中国书法全集 甲骨文》，荣宝斋出版社 2009 年版。

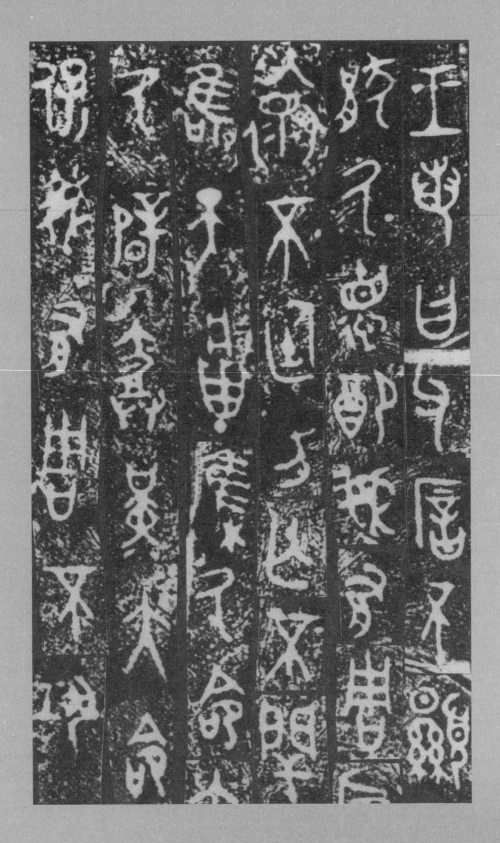

第二章　金文意趣——西周书法

西周是青铜艺术的极盛期，也是金文书法的鼎盛期。金文由商代的几个字、十几个字发展到数百字，内容包括祭祀、颂祖、征伐、训诰、册命、赏赐等，反映了西周政治、经济、军事、文化、外交的各个方面。因礼器的大量需求，这些铸刻在青铜器上的金文成为西周文字资料的大宗，同时也是西周书法发展的主流形态。西周金文上承甲骨文、商金文传统，下开小篆新风，是大篆书体鼎盛时期的杰出代表。

西周是青铜艺术的极盛期，也是金文书法的鼎盛期。金文由商代的几个字、十几个字发展到数百字，内容包括祭祀、颂祖、征伐、训诰、册命、赏赐等，反映了西周政治、经济、军事、文化、外交的各个方面。因礼器的大量需求，这些铸刻在青铜器上的金文成为西周文字资料的大宗，同时也是西周书法发展的主流形态。西周金文上承甲骨文、商金文传统，下开小篆新风，是大篆书体鼎盛时期的杰出代表。

一、"兴正礼乐"——西周礼乐制度与金文书法

相传周的始祖后稷，名弃，其母姜嫄，一次外出，见到"巨人"的大脚印，比而踏之，感孕而生弃。弃善于经营农业，为尧的农师，舜封他于邰（今陕西武功），号后稷。后稷十六世孙古公亶父，迁族人于岐山下的周原定居，事业渐旺。至古公亶父的孙子文王姬昌时，周的社会经济、文化和武力都得到迅速发展，此时周虽名义上仍服从于商朝，其势力却已构成对商的严重威胁。文王死后，武王姬发兵伐纣，在牧野之战中一举灭商，周朝得以正式建立。

武王去世后，其子成王继位，成王年幼，由武王之弟周公旦辅政，部分王室贵族怀疑周公篡权，与商王朝旧势力勾结发动叛乱。叛乱平定后，周公在"分邦建国"的基础上"兴正礼乐"，系统地建立了一套有关礼乐的制度。礼乐制度实际上是一种不成文的法典，它对不同等第的奴隶主贵族的衣、食、住、行、婚、葬以及人际交往、权利和义务都依据尊卑秩序定下了必须严格遵守的规则，从而稳定了西周统治阶级的内部秩序，确立了君臣、上下、父子、亲疏等尊卑关系。

礼乐制度须通过一定的仪式程序来实现，而举行各种仪式就需要用规定的一整套器皿，这种器皿叫做"礼器"。礼器是礼仪制度的躯壳和表现形式，礼仪制度的庄严性、神圣性必须以相应贵重的礼器来表现。据《周礼》载："天子九鼎八簋，诸侯与王朝卿士七鼎六簋，大夫五鼎四簋，士三鼎二簋。"于是，钟鼎彝器成为周朝权力法统承袭的象征，其配置和使用，直接体现了不可僭越的等级制度。

人们对青铜礼器的重视，一方面是由于青铜在当时是十分贵重的"美金"，拥有

它是拥有尊贵地位和财富的标志；另一方面可以铸以铭辞流传千载。周代上百字甚至数百字的长篇铭文层出不穷，内容涉及了当时社会生活的方方面面，包括祭祀、赏赐、册命、训诰、颂祖、战争以及奴隶买卖、土地交换等等，为研究当时的历史、文化提供了最真实可靠的资料。西周时期留存下来的文字资料即以这些铸刻青铜器上的铭文为大宗，金文书法也就成为西周书法发展的主流形态。

二、质文三变——西周金文书法发展及其风格迁变

西周金文承载着历史文化和书法艺术的双重价值，作为古文字和中国书法艺术早期发展的重要阶段，随着历史的变迁和社会文化的发展，金文书法的艺术风格表现出极为丰富的多样性变化。为了叙述的方便，人们习惯上将西周金文书法分为早、中、晚三期。

（一）西周早期的金文书法（武、成、康、昭）

西周早期的金文作品，见于武王、成王、康王、昭王四个王世。武王时期的《利簋》和《天亡簋》便是西周早期金文书法的杰出代表。《利簋》1976年出土于陕西临潼，内底铸铭文32字，记录了武王伐纣，赐金于又（右）史利之事，是已发现的时代最早的西周青铜器。此铭线条柔韧圆曲，间有肥厚之笔。章法布局上，竖有列而横无行，字形大小一任自然，书风朴素粗犷，保留了很多商代晚期的特征。《天亡簋》，清道光年间出土于陕西岐山，铭文记载了武王灭商后在明堂举行隆重的祭祀大典，祭告历

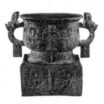

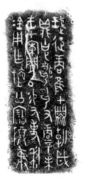

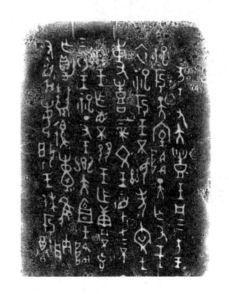

图1　《利簋铭文》　　　　图2　《天亡簋铭文》

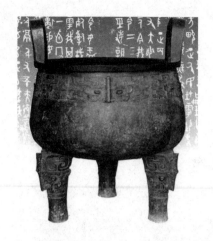

图3　大盂鼎

代先祖和文王，"天亡"助祭并获赏作器的事情。此铭字势微斜，字形参差错杂，在拙朴散乱中显示出运动与和谐之美，笔画有轻有重，显示出自然书写的痕迹。成王时期，有铭青铜器出土日多，风格不一。1965年于陕西宝鸡出土的《何尊》，铭文记载了成王继承武王遗志，营建东都成周之事，铭文首现"中国"二字。此铭用笔沉郁劲健，笔画粗细变化，字形错落，质朴平实，堪称金文中的上品。

《大盂鼎》为西周康王时期的一件青铜重器，传清道光年间出土于陕西眉县礼村。此鼎造型高古凝重，纹饰简朴大方，器内壁铸有铭文291字，记载了周康王对大臣盂的训示，并赐其香酒、车马、命服、奴隶之事。此铭线条饱满丰腴，时出阔笔和尖笔，如"有""又""受""民"等字，都有明显的"波磔"类肥腹笔，"王"字末笔加粗，"才（在）"字线条交叉处呈块面结构等，都有明显的装饰效果，也是承续了殷商金文遗风；结字上，字形大小渐趋一致，以笔画多寡而自然变化，几乎每个字都安排的端庄大方；章法上，有行有列，纵横有序，左顾右盼，和谐统一。此外，康王时期的《庚嬴卣》，昭王时期的《令方彝》《令鼎》《召卣》也都各具风姿，具有很高的书法艺术价值。

从书风上来说，西周早期的金文书法与殷商晚期的风格比较接近。笔画首尾出锋，中画肥厚，时有"波磔"类笔意或块面结构，增添了书体的遒劲、厚重之美，也体现出用笔的装饰性和趣味性，行款错落参差，富于动态美和韵律美。至康昭之世，金文结字与章法逐步走向秩序化和理性化，这与礼乐制度崇尚对规范和秩序的遵循不无关系。

图4　《大盂鼎铭文》

中国书法简史

（二）西周中期的金文书法（穆、恭、懿、孝）

西周自穆王以后，金文书法逐渐摆脱商代金文的影响，开始形成自己的风貌。装饰性的肥捺笔触和块面结构逐步走向纯粹线条化，字形趋于工整方正，象形意味逐渐消失。代表作如穆王时期的《静簋》，恭王时期的《墙盘》，懿王时期的《曶鼎》，孝王时期的《大克鼎》《小克鼎》等。

《墙盘》，西周恭王时期之器物，1976 年出土于陕西省扶风县法门镇庄白村。盘内底部铸铭文两段 18 行，284 字。就内容而言，前半部分颂扬西周文、武、成、康、昭、穆、恭诸王的主要政绩，后半部分叙述史墙所属家族列祖列宗的功业事迹。此铭书法线条圆匀，朴厚苍古，起收笔以藏锋为主，圆转自然；结体端庄典雅，字形依笔画繁简而穿插、避让、收放自如，错落生动；章法总体上横成行，纵成列，均衡匀称，气息纯净，然最后一行较其它行多出五字，字距稍密，如同收尾处的落款。其雍容典雅，圆浑正大，开拓了西周金文书法审美的新范式。

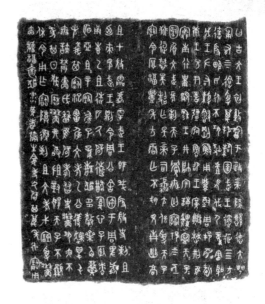

图 5　《墙盘铭文》

《曶鼎》是西周中期的重器，约 18 世纪 70 年代出土于陕西，不久为毕沅所得，后不知下落，仅有拓片行于世。铭文有锈蚀残泐，存 24 行，380 字，记录了曶胜诉的两起案件，具有重要的史料价值。其铭文茂密朴实，厚重凝练，有古拙雄伟之气。

《大克鼎》，西周孝王时器。清光绪十六年（公元 1890 年）出土于陕西省扶风县任家村，与《虢季子白盘》《毛公鼎》《散氏盘》一起被金石家誉为晚清出土的"四大国宝"，曾为京师著名

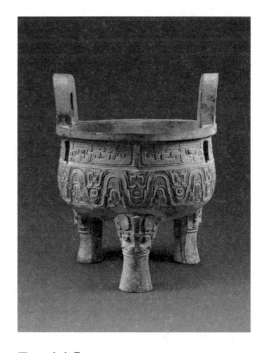

图 6　大克鼎

15

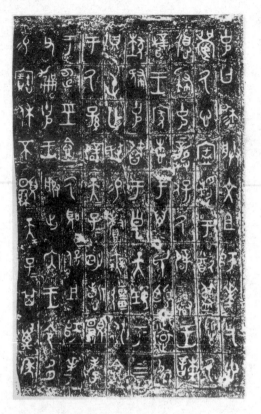

图7 《大克鼎铭文》

金石学家、收藏家潘祖荫家藏，后由潘家后人捐献给国家，现藏上海博物馆。铭文290字，分为两段，第一段是克颂扬其祖师华父的美德及其辅弼周室的功绩，第二段则详细记载了周王册命克的仪式以及赏赐给他礼服、土地和奴隶的内容，历来被认为是研究西周奴隶制度的重要史料。该铭字迹端正，笔法圆融，字形略呈纵势，舒展端庄。与众不同的是，其铭文的前半部分有整齐的长方形界格，一字一格，所以行款纵横，疏密有致，显得行气规整，格局严谨。

（三）西周晚期的金文书法（夷、厉、共和、宣、幽）

西周晚期，通常是指从夷王至幽王的一百余年。此期，西周王室内外矛盾交织并呈，开始走上衰败的道路，到夷王时，"诸侯或不朝，相伐"，王室不能至；或有来朝，夷王却要"下堂而见诸侯"。夷王死，厉王立，厉王"暴虐侈傲"，以暴力压制舆论，以致"国人莫敢言，道路以目"，公元前841年终于爆发了国人暴动，厉王出奔于彘（今山西霍县），朝政由诸侯共管，史称"共和行政"。共和行政维持了十四年，厉王死于彘，诸侯归政于厉王之子宣王静。宣王"内修政事，外攘夷狄"，虽有中兴之象，但无论敌对阶级之间的矛盾或是统治阶级内部的矛盾都未能减弱。宣王死，幽王立，幽王荒淫无道，宠爱褒姒，为博美人一笑，而有"烽火戏诸侯"的荒诞之举。幽王废申后和太子宜臼，立褒姒所生的伯服为太子，引发申侯叛变，杀幽王于骊山下，西周遂亡。

西周晚期无疑是其政治统治上的衰败期，然于金文书法而言，却是异彩纷呈，出现了许多各具风神，气势磅礴的鸿篇巨制，尤其厉、宣二王时期成就了一代辉煌。著名的《虢簋》《毛公鼎》《颂鼎》《多友鼎》等，其书法件件皆精，有雄浑、博大、威严、肃穆的庙堂气象。又有《虢季子白盘》《散氏盘》等风格迥出，特点鲜明之作，令人叹服。

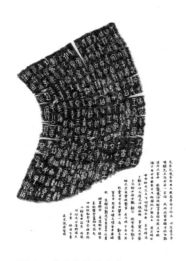

图8 《毛公鼎铭文》

《毛公鼎》，清道光末年出土于陕西岐山，初由山东潍县收藏家陈介祺从古董商手中购得，后归两广总督端方。端方死后，再度易主，后由叶恭绰购得，抗战时期一度流落香港。抗战胜利后，被南京中央博物馆收藏，后运往台湾，现藏台北故宫博物院。是鼎铭文32行，499字，是目前出土青铜器中铭文字数最多的巨制。铭文追述文王武王的丰功伟绩，接着叙述宣王册命毛公并给予嘉赏之事。该铭书法风格与《墙盘》铭文较为相类，圆笔中锋用笔，笔画圆润，结字呈长纵形，大小相当，点画之间追求均衡。布白随器物的形状呈弧状排列，有行无列。其单字的理性和秩序与全篇的洋洋洒洒、自由活泼和谐统一，显得雍容自然，端庄雅正，诚为金文书法之瑰宝。陈介祺曾赞叹说："此鼎较小而文字之多几五百，盖自宋以来未之有也。典诰之重，篆籀之美，真有观止之叹。"晚清著名书法家李瑞清说："毛公鼎为周庙堂文字，其文则尚书也，学书不学毛公鼎，犹儒生不读尚书也。"这都是对毛公鼎铭文书法艺术价值的充分肯定。

《散氏盘》，又称《矢人盘》，制作年代约为厉王时期。据传清乾隆初年出土于陕西凤翔，旧藏乾隆内府，现藏台北故宫博物院。内壁底部铸铭文19行357字，记矢人将田地移付给散邑所订的契约，是研究西周土地制度的珍贵契约。其书法纯以中锋运笔，笔锋内裹，转折处多用圆笔，线条粗壮雄健，厚重高古。铭文没有绝对的横画和绝对的竖画，横画多左高右低，竖画多由上左向下右。结字宽舒，字形方正偏扁，重心向右下角推

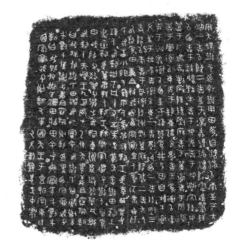

图9 《散氏盘铭文》

移，蕴蓄着动感与动势。章法上，虽有行有列，但由于字形横斜向取势，且随字构形，大小广狭不一，总体上看，寄欹侧于方正，寓险绝于平稳，如满天繁星错落有致而又浑然一体。此铭风格恣肆而稳健，真率而自由，稚拙厚重，朴茂雄强，与同时代其它的金文书法在风格上拉开较大差距。

图10 《虢季子白盘铭文》

《虢季子白盘》,西周宣王十二年时器,清道光年间出土于陕西省宝鸡县虢川司。此盘形制巨大而又奇特,似一大浴缸,造型高古,纹饰精美。腹内有铭文8行111字,记载了虢季子白奉命征伐少数民族猃狁"于洛之阳"并取得胜利的故事。铭文用笔取中锋圆笔,用笔灵动,起笔藏锋,收笔无痕,线条圆润停匀,洁净明丽。结体工稳秀美,行列疏朗,布白整齐,在平正、凝重中流露出优美潇洒的韵致,与后来的秦小篆有明显的承继关系。此铭在金文中属清疏秀美一路,体现出一种唯美主义的倾向。

综上可见,西周晚期的金文书法,显示出各自成熟的个性和多样化的风格,或散逸,或工稳,或古拙,或秀美。线条摆脱了甲骨文的细劲尖利而呈现浑圆饱满,同时更具抽象意味。特别是其铭文章法,或茂密,或疏朗,整齐而错落,得妙然天成之趣。这些都为后世书法提供了用之不竭的艺术养分。

思考题：

1. 简述西周礼仪制度的建立及其与金文书法发展的关系。

2. 结合部分代表性的作品，论述西周金文书法风格的演变。

重要名词：

礼乐制度　大盂鼎　墙盘　散氏盘　虢季子白盘　毛公鼎

参考文献：

1. 丛文俊著《中国书法史·先秦秦代卷》，江苏教育出版社 2009 年版。

2. 许思豪著《金文书法概论》，上海古籍出版社 2018 年版。

3. 刘正成主编，丛文俊分卷主编《中国书法全集·商周金文》，荣宝斋出版社 1993 年版。

4. 马承源主编《中国青铜器》，上海古籍出版社 2018 年版。

第三章

各表其美——春秋战国书法

春秋战国时期是中国历史上颇为动荡、分裂和混乱的时期，但在思想文化领域却出现了「百家争鸣」的繁荣景象。思想文化的繁荣和文史的发达，使得人们对汉字的使用需求更加迫切，且由于孔子等人兴办私学，社会上受教育的群体日益扩大，使用汉字的人数和阶层也比过去广泛。此期遗留下来的文字资料，除了铸刻在青铜器上的金文之外，竹木简牍、帛书、盟书、石刻、陶文、玺印、封泥、泉文（货币文字）以及权量、兵器上的文字大量出现，内容极为丰富。这一时期的书迹逐渐从王公贵族的手中解放出来，成为广大士人百工阶层的创造，加之其所依附的载体的多样性，书法的个性化、风格化倾向也就更为突出。另外，由于诸侯割据，文字异形，文字与书法的地域化特征亦相当明显。

春秋战国时期是中国历史上颇为动荡、分裂和混乱的时期，但在思想文化领域却出现了"百家争鸣"的繁荣景象。思想文化的繁荣和文史的发达，使得人们对汉字的使用需求更加迫切，且由于孔子等人兴办私学，社会上受教育的群体日益扩大，使用汉字的人数和阶层也比过去广泛。此期遗留下来的文字资料，除了铸刻在青铜器上的金文之外，竹木简牍、帛书、盟书、石刻、陶文、玺印、封泥、泉文（货币文字）以及权量、兵器上的文字大量出现，内容极为丰富。这一时期的书迹逐渐从王公贵族的手中解放出来，成为广大士人百工阶层的创造，加之其所依附的载体的多样性，书法的个性化、风格化倾向也就更为突出。另外，由于诸侯割据，文字异形，文字与书法的地域化特征亦相当明显。

一、"礼崩乐坏"与"百家争鸣"——春秋战国书法发展的历史背景与时代特色

公元前 770 年，周平王将都城由镐京迁至洛邑，西周结束，东周开始。东周分春秋（公元前 770 年—前 476 年）和战国（公元前 476 年—前 221 年）两个时期。平王东迁以后，周王室由于贫弱而不得不放弃天子的尊严，时常向诸侯伸手去"求赙""求金""求车"。周王室在政治、经济上都必须依附于强大的诸侯，周天子实际上失去其天下共主的地位。西周"礼乐征伐自天子出"，遂为"礼乐征伐自诸侯出"所取代。春秋时期，诸侯国相互征伐，相互兼并，出现了"挟天子以令诸侯"的大国争霸局面。

诸侯国之间经过不断兼并，至战国初期，见于文献者尚余十几国，其中以秦、楚、齐、燕、韩、赵、魏七国最强大，人们习称"战国七雄"。在长期的兼并战争中，秦国日益强大，至战国中期以后，兼并战争已逐渐成为秦灭六国、统一中国的战争。

显然，春秋战国时期是中国历史上极为动荡、分裂和混乱的时期。由于礼崩乐坏，代表各阶级、各阶层、各派政治力量的学者和思想家，都企图按照本阶级（层）的利益和要求，提出各自的思想与学说，于是出现了思想文化领域"百家争鸣"的局面。儒家、道家、墨家、法家、名家、阴阳家、兵家、纵横家、农家、杂家等思想流派纷纷登台，"你方唱罢我登场"。正是这种争鸣，促进了中国历史上第一次思想解放运

动的蓬勃兴起，涌现出一大批伟大的思想家、理论家、文学家，代表中华古文明的各种思想理论体系在这一时期形成并逐渐成熟。思想文化的繁荣和文史的发达，使得人们对汉字的使用需求更加迫切，且由于孔子等人兴办私学，社会上受教育的群体日益扩大，使用汉字的人数和阶层也比过去广泛。

此外，由于诸侯割据，文字异形，文字与书法的地域化特征亦相当明显。许慎《说文解字·叙》曾描述了这一时代文字的情形："其后诸侯力政，不统于王，恶礼乐之害己，而皆去其典籍。分为七国，田畴异亩，车途异轨，律令异法，衣冠异制，言语异声，文字异形。"这种相异，主要表现为西方秦系文字与东方六国文字的不同。总体上看，秦国地处宗周故地，直接继承西周文化，它的文字变化较小，沿着西周籀文"正体"发展，比较规整，而东土六国文字则是"俗体"盛行，异形异构现象突出，简省变化较大，形成了一种名为"古文"的字体。为叙述方便，本章拟分秦系书法和东方六国书法两大体系，并结合文字载体与类型的不同分别论述。

二、宗周余韵——秦系文字与书法

秦国是春秋时期一个较大的诸侯国，至战国时期，经过商鞅变法，国力日益强盛，终于灭掉六国完成国家统一大业。其地处宗周故地，文字与书法方面，上承西周正统，下启秦统一后的小篆书法，因而在书法史上具有特别重要的意义。

（一）石刻之祖——《石鼓文》

将文字刻于石质材料上究竟始于何时已不可考，但精心结撰且对后世产生深远影响的石刻书法作品，则推《石鼓文》为最早。《石鼓文》是唐代初年在陕西凤翔发现的十枚鼓形石，每个上面都环刻一首四言诗，计有 700 余字，诗中记载了秦国国君畋猎游乐的盛况。石鼓自发现以来，就为历代文人、书法家和史学家所重视，韩愈、韦应物、虞世南、欧阳询、褚遂良、张怀瓘、苏东坡等人都曾题咏、评论、研究和学习，对其文献、文学和书法艺术价值予以高度评价。由于历经沧桑，石鼓上文字残缺已甚，现仅存 270 余字。现存最早拓本为明代收藏家安国所藏的北宋拓本 3 种，即先锋本、中权本、后劲本，现皆流传至日本。

关于石鼓书刻年代，历来纷论争辩，说法不一。唐代韩愈、张怀瓘等以为是周文王时物，韦应物以为是"宣王之臣史籀作"。据现代学者考证石鼓当为东周时秦国之物，其具体年代，马衡以为是秦穆公时物，马叙伦以为是秦文公时物，郭沫若以为是秦襄公时物，唐兰以为是秦献公时物。

《石鼓文》集大篆之大成，开小篆之先河，在书法史上有着承前启后的重要作用。

图1 《石鼓文》拓本 局部

其风格雄强浑厚，朴茂自然，用笔圆劲挺拔，圆中见方；结体"促长引短，务取其称"，字距行距开阔均衡，追求平行、均匀、对称之美。线条粗细均匀，结构严谨质朴，可以看出它是在向着规范化的方向发展，其对秦小篆的影响是显而易见的。自唐以来，《石鼓文》的书法艺术受到人们一致的推崇。唐张怀瓘《书断》中称其"体象卓然，殊今异古，落落珠玉，飘飘缨组，仓颉之嗣，小篆之祖"。韩愈则有《石鼓歌》赞叹其文字如"鸾翔凤翥众仙下，珊瑚碧树交柯枝"。苏轼《后石鼓歌》云："旧闻石鼓今见之，文字郁律蛟蛇走……上追轩颉相唯诺，下揖冰斯同鷇縠。"近代康有为也称"石鼓文如金钿落地，芝草团云，不烦整截，自有奇彩"。两千多年来，《石鼓文》哺育了李斯、李阳冰、苏轼、康有为、吴昌硕等一代又一代书法艺术大师，影响之深远，实属罕见，推其为"书家第一法则"，不为过誉。

战国时期秦系刻石，传与世者还有《诅楚文》，分《巫咸文》《大沈厥湫文》《亚驼文》三石，原石和拓本都已亡佚，现存文字为宋元人的摹刻，无复有其本真的面貌。

（二）古隶标本——《青川木牍》《天水放马滩秦简》

在纸张发明之前，竹木简牍是文字书写最为重要的载体之一。战国时期的简牍，主要分楚简和秦简两大体系。秦简于20世纪70年代之后多有发现，如青川木牍、云梦睡虎地秦简、天水放马滩秦简及湖南龙山里耶秦简等。青川木牍书写于战国中期，天水秦简书于战国晚期。睡虎地秦简、里耶秦简多书于战国末年至秦统一之后，时代较晚，故留待下一章讨论。

图2 《青川木牍》

中国书法简史

《青川木牍》，1980 年于四川省青川县郝家坪战国时期的秦墓中出土，共 2 枚，墨书，记载了公元前 309 年（秦武王二年），王命左丞相甘茂更修田律等事。其书体当介于篆隶之间，一些字形还完全保留篆书的形体和用笔特征，同时在笔画上又略有松开，向左右撇出，更多的字形压成方扁，已经出现了隶书的笔势。关于隶书的起源，传统的说法是秦朝的"程邈造隶说"，而《青川木牍》书写时间比秦始皇统一中国早 88 年，它的出土修正了人们对传统的"程邈造隶说"的认识，对于探讨隶书的起源与发展具有重要的意义。因而，它也被视为年代最早的古隶标本。

《天水放马滩秦简》，1986 年在甘肃天水放马滩一号秦墓发掘出土，共得竹简 460 枚，也是战国秦系古隶的重要资料。简书墨迹包括《墓主记》《日书》等，据《墓主记》的内容可知这批竹简书写的时间在秦始皇八年（公元前 239 年）。书风与《青川木牍》小异，但笔意却大致相同，书体呈早期的隶书形态，横画均起笔藏锋重按，收笔出锋带波挑笔意。

（三）西周铭文余绪——春秋战国的金文书法

春秋时代的秦国金文，有春秋早期秦武公所作的钟镈，宋代发现的原器已经亡佚的秦公钟以及清代发现的秦公簋的铭文。秦公钟镈，1978 年出土于陕西省宝鸡县阳平乡太公庙村，同窖出土 8 件同铭乐器，其中镈 3 件，钟 5 件，现藏宝鸡市博物馆。铭文为刻铭，内容记录了秦公祭祀宴飨其先祖并祈福之事。由于是刻铭，笔道纤细，刚

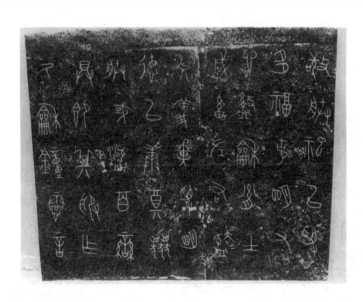

图 3 《秦公镈》拓片 局部

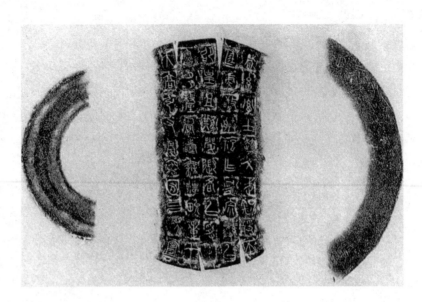

图 4 《秦公簋》拓片

健婀娜，诚为金文中之"瘦金"，结字工稳，章法疏朗，为周秦一系金文书法中的雅正之作。秦公簋跟秦公钟为同一个秦君所作，这两种铜器上的铭文大体可以作为春秋中期秦国金文书法的代表。

战国时代秦国金文，亦多见于兵器、权量、虎符等器物上。商鞅方升，又名商鞅量，秦孝公十八年（公元前 344 年）所作，是目前所知的有关商鞅变法的唯一遗物，现藏上海博物馆。方升外壁所刻铭文，记载了秦孝公十八年，时任大良造的商鞅把十六又五分之一立方寸的容积规定为一升。秦统一后，又在器底加刻了始皇二十六年诏书。其首次所刻的商鞅铭文，线条圆润细劲，体势稍纵，字距较疏，从书体上看，与后来的秦小篆颇为接近。

图 5 《商鞅方升》铭文拓本

三、古文风姿——六国文字与书法

所谓六国文字，其范围并不只局限于齐、楚、燕、韩、赵、魏这六国的文字，而是包括了除秦系文字之外的其它东方各国的文字。东方六国的书法，按照文字所依附的载体之不同，可分为简牍、帛书、盟书、金文、陶文、泉文（货币文字）等几大类型。

（一）楚系简牍

春秋战国简牍书法，除了秦简之外，楚简当为另一大宗。新中国成立之后，曾在湖南长沙、河南信阳、湖北江陵等地的楚墓里发掘出土了大批竹简。1953 年，湖南长沙仰天湖楚墓中出土竹简 43 枚，书写年代为战国中晚期，其字势欹侧，结体宽舒，线条圆转清秀，提按分明；1957 年，

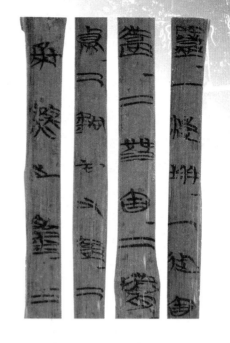

图 6　《信阳长台关楚简》

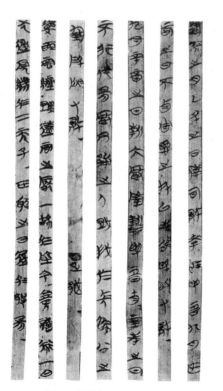

图 7　《包山楚简》　局部

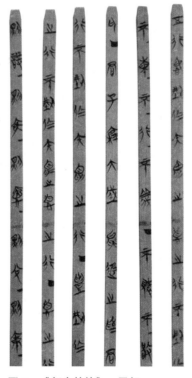

图 8　《郭店楚简》　局部

河南信阳长台关楚墓出土竹简 148 枚，大致书写于战国早期，字势开阔，结体匀停方扁，用笔圆曲流畅，横画收锋每每向下回曲，书风疏宕妩媚。

　　1965 至 1966 年，湖北江陵望山楚墓出土了一批残简，书写工整，风格与笔法有别，似出多人之手；1978 年，湖北随县曾侯乙墓出土竹简 200 余枚，曾、楚关系密切，书风也很接近，可归入楚简系列。1986 年，湖北荆门包山楚墓出土有字竹简 278 枚，木牍 1 枚，内容主要有遣册、卜筮祭祷文及司法文书等。"包山楚简书于战国中期，以其作者众多，风格复杂，在很大程度上代表了当时楚国日常用字的书写状态。"（丛文俊《中国书法史·先秦秦代卷》）

　　1993 年，湖北荆门郭店楚墓出土竹简 700 多枚，内容包括《老子》《太一生水》《鲁穆公问子思》等十几种古书的抄本，年代约为战国中晚期，书写出自多人之手，风格多样，部分文字带有"鸟虫书"的特征，具有较强的装饰美感。

（二）楚帛书

　　现存最早的有成篇文字的战国帛书，迄今只发现一件，人们习称为"楚帛书"。这件帛书 1942 年从长沙子弹库楚墓中盗掘出来，新中国成立前已经流入美国，现藏美国大都会博物馆。帛上有彩画和两段互为颠倒的文字，内容是与天文、四时有关的神话和禁忌。就书法艺术而言，其书体介于篆隶之间，字形取扁弯体势，笔法圆润流畅，线条粗细均一，弧曲如一，章法布排大体整齐，整幅作品和谐、恬静、自然，规范但绝不古板。

图 9　《楚帛书》摹本

（三）盟书

　　盟书，又称载书。《周礼·司盟》曰："司盟，掌盟载之法。"郑玄注曰："载盟辞也。盟者书其辞于策，杀牲取血，坎其牲，加书于上而埋之，谓之载书。"春秋时代各诸侯国之间经常举行盟誓活动，盟书即是记载盟誓的文件。迄今出土的盟书有两种，即《侯马盟书》和《温县盟书》。

　　《侯马盟书》，1965 年出土于山西省侯马市秦村，书写材料以圭形石片为主，间

有少量玉片，总数多达 5 千余片，其中字迹清晰可辨者尚存 600 余片。盟书以朱书为主，有少部分墨书。经学者考证，这批盟书是春秋晚期晋国世卿赵鞅与卿大夫订立的约信文契，包括要求参加盟誓的人都效忠盟主，一致诛讨敌对势力，同时不再扩充奴隶、土地、财产等内容。这样大批的盟书墨迹显然出自多人之手，或工整，或草率，或圆劲修长，或横曲方扁，风格多样。但就其总体风格而言，线条两端出锋，头粗尾细，提按分明，具有较明显的节奏韵律当为其共同特征。

《温县盟书》，1980 年至 1982 年间在河南温县武德镇西张计村的晋国遗址，出土四千五百余片盟书，书写年代与《侯马盟书》接近，是继《侯马盟书》之后的又一重大考古发现。盟书均为石片，毛笔墨书，与《侯马盟书》同属晋系古文，书体式样大体一致，但差

图 10　《侯马盟书》局部及摹本

异亦复不少。《侯马盟书》与《温县盟书》的发现，对研究中国古代的盟誓制度、晋国历史及晋系文字与书法具有重要意义。

（四）六国金文

春秋战国时期，不同诸侯国、不同地域的金文风格差距较大。有学者分战国时代的金文为三种类型："西面的秦国浑厚端整，东北面以齐国为主的劲挺遒丽，东南以楚国为主的婉转流美。"（沃兴华《金文书法史论》）

楚系金文：楚国地处江淮流域，崇神敬巫，夷夏交接，社会色彩比北方丰富，思想作风比北方开放，渐而形成了极富浪漫色彩的楚文化。这种文化色彩在楚国金文中也得到反映。楚系金文字形修长，结体

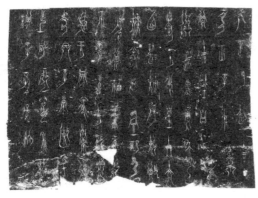

图 11　《王子午鼎铭文》

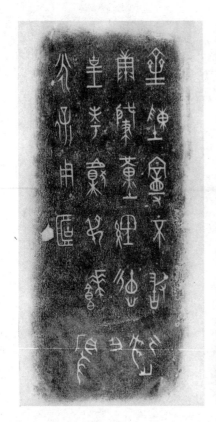

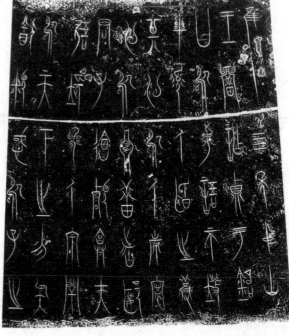

图 12 《陈曼簠铭文》　　　　图 13 《中山王鼎铭文》 局部

偏斜随意，行笔轻捷，无拘无束，飞动流丽，后来发展为诡奇绮丽极具装饰美的鸟虫书。代表作品如《楚王钟》《王子午鼎》《楚王盦璋戈》等。

　　齐系金文：齐国是春秋战国时代东方最强的国家，以齐国为中心形成了颇具特色的齐系书法系统。至《禾簋》《陈纯釜》《陈曼簠》等器出，一种清劲刚迈、挺拔爽利，遒美简练的书风便显现出来。《禾簋》作于战国早期齐康公时，字形狭长，结构工美，横画刚健，竖画舒展，线条有明显的粗细变化，并附有点饰与缀笔。《陈曼簠》战国早期齐国器，铭文取纵势，起笔多方，收尾尖锐，但又不乏圆转的笔画，有较强的装饰味。字距行距分布均匀，规整秀丽，已显示出向小篆过度的迹象。

　　1974 年，河北省平山县发掘了中山国大墓，出土有铭青铜器 50 余件。其中，《中山王方鼎》《中山王方壶》《中山王圆壶》三件长铭礼器，合称"中山三器"，它们的出土，引起了世人瞩目。三器铭文均为刻铭，字形修长优美，重心偏上，体势秀逸，摇曳多姿，极富装饰趣味。排列参差错落，穿插自如。线条圆转流畅，灵动自然，与齐国秀美挺拔的书风相类，是战国晚期金文书法艺术的代表作品。

思考题：

1. 试述春秋战国时期书法发展概况及其时代背景。

2. 春秋战国简牍书法发展述略。

3. 简述春秋战国时期秦系文字概况及其书法特色。

重要名词：

石鼓文　青川木牍　楚帛书　侯马盟书　秦系文字　六国文字

参考文献：

1. 丛文俊著《中国书法史·先秦秦代卷》，江苏教育出版社 2009 年版。

2. 王国维《战国时秦用籀文六国用古文说》，见《王国维讲国学》，团结出版社 2019 年版。

3. 刘正成主编、丛文俊分卷主编《中国书法全集·春秋战国金文》，荣宝斋出版社 1997 年版。

4. 马今洪著《简帛发现与研究》，上海书店出版社 2002 年版。

許戌辛酉歲東動

第四章 书同文字——秦代书法

秦代是我国历史上第一个大一统的封建王朝，在中国古代史上占据着重要地位。秦代创立的许多制度为后代所继承，有「百代皆承秦制」之说。秦代的「书同文字」改革运动，结束了汉字长期以来字无定形、书写混乱的局面，为此后书法艺术的发展奠定了坚实的基础。秦代篆、隶两种书体并行发展：一方面，在官方典重的场合下使用标准的小篆，另一方面，在下层官吏和民间推广和使用隶书。秦皇刻石和简牍墨迹反映了小篆和早期隶书两种不同的书体面貌。秦代书法深受秦文化影响，在书法史上具有承前启后的重要意义。

秦代是我国历史上第一个大一统的封建王朝，在中国古代史上占据着重要地位。秦代创立的许多制度为后代所继承，有"百代皆承秦制"之说。秦代的"书同文字"改革运动，结束了汉字长期以来字无定形、书写混乱的局面，为此后书法艺术的发展奠定了坚实的基础。秦代篆、隶两种书体并行发展：一方面，在官方典重的场合下使用标准的小篆，另一方面，在下层官吏和民间推广和使用隶书。秦皇刻石和简牍墨迹反映了小篆和早期隶书两种不同的书体面貌。秦代书法深受秦文化影响，在书法史上具有承前启后的重要意义。

一、天下归一——一统中央集权制度的建立与"书同文字"改革运动

　　公元前 221 年，秦王嬴政（公元前 246 年—前 210 年在位）一统天下，结束了长期的诸侯割据局面，建立起第一个中央集权的专制王朝。他兼采传说中的三皇、五帝尊号，自称"始皇帝"。为维护其统治，秦始皇建立了一套专制主义中央集权的统治机构和政治制度，在中央设丞相、太尉、御史大夫，俗称"三公"，分掌政事、军事和监察百官。"三公"之下，设奉常、廷尉、治粟内史、典客、郎中令、少府、卫尉、太仆、宗正等九卿，分掌具体政务，三公九卿均由皇帝任免裁决。在地方上推行郡县制。皇帝制、三公九卿制和郡县制是一套完整的封建政治制度，大大地巩固了地主阶级的统治。

　　为巩固新建王朝的统一和安定，秦始皇还实行统一货币、统一度量衡，"车同轨"、"书同文"等一系列经济、文化政策，促进了统一国家的发展。春秋战国时期，由于长期分裂割据，诸侯各自为政，以至于出现"言语异声，文字异形"的现象，严重妨碍了各地区的经济文化交流。有鉴于此，秦统一全国后，秦始皇听取丞相李斯等人的建议，"罢其不与秦文合者"，开始了"书同文字"的改革运功。其办法是以西周以来秦系文字为基础，参照六国文字，制定字形固定、笔画省简，书写相对方便的"小篆"通行全国。许慎《说文解字·叙》说："斯作《仓颉篇》，中车府令赵高作《爱历篇》，太史令胡毋敬作《博学篇》，皆取史籀大篆，或颇省改，所谓小篆者也。""书同文字"

是一场深刻的文字改革运动，它结束了汉字长期以来字无定形、书写混乱、异体繁多的局面，使文字更加规范和简化，做到了一字一形，大大方便了人们的思想交流和信息传播，对促进了全国政治、经济一体化和增强民族凝聚力及古文明的传承等方面都产生了深远的影响。同时，文字及书体的逐渐规范与定形，也为此后书法艺术的发展奠定了坚实的基础。

除了厘定了标准、统一、规范的小篆通行全国之外，秦始皇还在民间推广和使用隶书。西晋卫恒在《四体书势》中说："秦既用篆，奏事繁多，篆字难成，即令隶人佐书，曰隶字。"这是说，隶书之兴起是因秦王朝军政事务繁多，文字需求量巨大，而小篆因其笔笔正中，结构对称，书写相对缓慢，难以满足实用书写需求，因而才有了更为简捷便利的隶书佐用。东汉许慎在《说文解字·叙》中说："秦狱吏程邈，得罪系云阳狱。增减大篆，去其繁复。始皇善之，出为御史，名其书曰隶书。"秦始皇因为程邈整理、加工，制定了隶书而赦免了他的罪过，并提拔他为御史，这就是历史上所谓的"程邈造隶"说。事实上，从考古发现的文字资料看，早在战国中晚期即出现了隶书的萌芽，但秦狱吏程邈对隶书的发展作出了重要贡献，秦王朝在民间和下层官吏中提倡和鼓励使用隶书则是显见的历史事实。

我们现在能看到的秦代书迹主要有刻石、刻符、权量诏文、玺印和简牍墨迹等，从中可以发现，小篆、隶书两种书体并行使用是秦代文字与书法发展的基本态势。

二、多样面孔——秦小篆

（一）秦皇刻石

据《史记·始皇本纪》，秦刻石有泰山、琅琊台、芝罘、碣石、会稽、峄山六处七石，《史记》录其铭文五篇。这些刻石都是秦始皇统一中国之后，出巡齐鲁吴越等地，炫耀其文治武功的纪念碑。其中，《芝罘》《碣石》两碑早毁，无遗迹可寻。《泰山刻石》，始立于始皇二十八年（公元前219年），四面环刻，三面为始皇诏书，第四面补刻二世诏书，明嘉靖年间尚存二世诏书29字，清乾隆年间又经火焚，仅存10字，现藏山东泰安岱庙。拓本以明代安国所藏宋拓165字本为最古；《峄山刻石》为秦始皇东巡上邹峄山，刻群臣颂德之辞，此石据说被北魏太武帝拓跋焘使人推倒。唐杜甫有"峄山

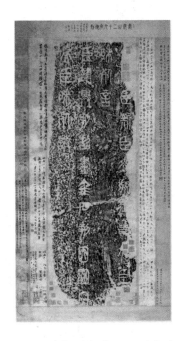

图1　《泰山刻石》明29字拓本

图2 《峄山刻石》宋刻拓本

之碑野火焚，枣木传刻肥失真"之句，说明在唐代已有翻刻本流传。唐后摹刻的峄山碑有数处，其中宋淳化四年（公元 993 年）郑文宝根据徐铉临本摹刻现存西安碑林的为最佳；《琅琊台刻石》，现藏中国历史博物馆，剥泐严重，字迹漫漶，有残石旧拓本存世。杨守敬《平碑记》云："虽摩泐最甚，而古厚之气自在，信为无上神品。"《会稽刻石》，刻于始皇三十七年（公元前 210 年），原石唐以前已佚。

上述刻石，用于典重场合，相传均出自丞相李斯手笔，因而被看成小篆书法的典范。唐张怀瓘《书断》称颂李斯小篆"画如铁石，字若飞动，作隶楷之祖，为不易之法"。清王澍《虚舟题跋》云："盖李斯笔法敦古，于简易中有浑朴之气。"总体上看，秦刻石书法笔笔正中，线条圆匀，笔势圆转，曲直合度。结体取纵方形体，重心偏上，字形组合或左右对称，或四面匀称，简者舒展，繁者紧敛，大小均齐。章法上有行有列，工稳、整饬，秩序森严，总体风格端庄静穆，一派庙堂气象。

（二）秦刻符

符，古代朝廷用以传达命令，调兵遣将的凭证，以金、玉、铜等为之，一般呈卧虎状，又称虎符，分为左右两半，帝王及带兵主将各持一半，用时相合（合符），验明真伪，始得执行王命。秦虎符流传于后世可知者有三件：一为新郪虎符，一为杜虎符，一为阳陵虎符。据学者考证，新郪虎符和杜虎符当为秦并天下前之物，前者流落日本，后者现藏陕西历史博物馆，文字风格属于秦系文字。阳陵虎符，高 3.14 厘米，长 8.9 厘米，为秦始皇授予驻守阳陵将领之虎符。两半各有错金篆书铭文两行，文曰"甲兵之符，右在皇帝，左在阳陵"。王国维《秦阳陵虎符跋》说："文字谨严宽博，骨劲肉丰，

图3　阳陵虎符拓片

与泰山、琅琊台刻石大小虽异而体势正同，非汉人所能仿佛……此符乃秦重器，必相斯所书。而二十四字，字字清晰，谨严浑厚，径不过数分，而有寻丈之势，当为秦书之冠。"

（三）秦诏版、权量铭文

秦始皇统一中国后，为加强中央集权统治，推动社会经济发展，"一法度衡石丈尺"，采取了统一度量衡的措施。权，俗称秤砣、秤锤；量，是指斗、升等测定物体体积的工具。当时，秦始皇颁布了一道统一度量衡的诏书，权、量之上多刻（或铸）有这道诏书。

图4　秦诏版拓片

木制量器，则把诏书铭刻于铜版，钉在量器上，是为"诏版"。秦二世即位后，于二世元年（公元前209年）颁布诏书，再次验订度量衡，有的诏版上同时刻有秦始皇和秦二世的诏书，是为两诏版。诏版、权量铭文完全出于实用目的，数量巨大，出自多人之手，字径、字距、行距、字数、行数又随器形及诏版之大小而各有分别，风格上呈现出多样性特征，字亦不尽是标准的小篆，时而可见六国文字遗迹和隶书的影响。与《泰山刻石》《琅琊台刻石》等相比，诏版权量书法少了许多庄严恭谨的气氛，多表现出纵横随意，潇洒自如，天真烂漫的意态，其中不乏书法精品。

三、古隶百态——秦简牍墨迹

秦代一方面在官方典重的场合下使用标准的小篆，另一方面，在下层官吏和民间推广和使用隶书。秦代隶书是在战国时期简帛墨迹基础上的继承和发展，有很多字的字形结构仍接近于篆文，但部分偏旁部首和笔画却出现了隶书的写法和笔意，可以说是一种亦篆亦隶、非篆非隶的书体。事实上，在战国晚期的秦系简牍，如前述《青川

图5 《云梦睡虎地秦简》

图6 湖南湘西龙山《里耶秦简》

木牍》《天水放马滩秦简》中，就已出现了隶书的萌芽。到了秦代，因为有了朝廷的提倡与推广，隶书得到了长足的发展。

1975年，在湖北省云梦县睡虎地秦墓发掘出土了1100余枚墨书竹简，内容主要有《编年记》《秦律十八种》等数种有关秦代法律制度和狱事的典籍，书写于战国末期至秦始皇统一中国之后的前217年。简书字形脱胎于秦篆，同时又有明显的隶化痕迹，汉代隶书中的掠笔、波挑、不同形态点的笔法等在简中都已出现，部分简上还有明显的牵带意识，产生了明显的动感，体现了毛笔运动的丰富性，强化了书法意趣和笔法内涵。

2002年6月，湖南湘西龙山县里耶古镇一口废弃的古井中出上了36000余枚秦简，主要内容是秦始皇统一中国前后迁陵县的官方文书档案，所涉范围很广，对于研究秦代社会具有重要史学价值。经考证，《里耶秦简》书写年代从秦始皇二十五年（公元

前222年）至秦二世二年（公元前208年），几乎涵盖了整个秦代。书体介于篆隶之间，用笔铺毫平出，不假雕饰。《里耶秦简》大部分是宽达3至5厘米的木牍，书写内容在五六行以上者比比皆是，单字造型，修短开合，相映成趣，分行布白，节奏错落而通篇和谐，因而颇具书法上的章法价值。

东汉以来，学者们多认为隶书起源于"官狱多事，苟趋省易，施之于徒隶"，隶书之名多带贬义。事实上，作为日常手写体的早期隶书其实是获得了秦朝官方的认可与支持，在官方文书中常被使用，秦隶的社会地位不能低估。秦皇刻石和简牍墨迹反映了小篆和早期隶书两种不同的书体面貌。

思考题：

1. 简述秦代"书同文字"改革运动在中国文字发展史及书法史上的意义与影响。

2. 结合秦代刻石，概述秦小篆的书法风格特点。

3. 简述秦简牍墨书的书法特点。

重要名词：

书同文　程邈造隶　峄山碑　泰山刻石　阳陵虎符　云梦睡虎地秦简

参考文献：

1. 丛文俊著《中国书法史·先秦秦代卷》，江苏教育出版社 2009 年版。

2. 北京大学出土文献研究所编《北京大学藏秦代简牍书迹选粹》，人民美术出版社 2014 年版。

3. 钟明善著《中国书法史》，陕西人民美术出版社 2017 年版。

第五章 隶书奇绝——汉代书法

两汉时期是中国书法艺术发展史上具有里程碑意义的重要阶段，主要表现为：文字书写完成了由篆书到隶书的转变，且草书、行书、楷书等其他书体也在这一时期得到孕育和发展，书法艺术赖以发展的各种书体大体齐备；文字由实用书写逐渐走上艺术审美自觉，书法作为独立艺术门类的地位渐至显现；专门性书法理论的出现，为书法艺术的继续发展提供了强大的理论动力。汉代是隶书艺术繁荣的历史时期，这不仅表现在隶书碑刻数量宏富和风格多样等方面，也在 20 世纪之后陆续发掘的大量简牍墨迹中得到印证。辉煌的汉代隶书，当之无愧地成为隶书艺术的最高峰。

两汉时期是中国书法艺术发展史上具有里程碑意义的重要阶段，主要表现为：文字书写完成了由篆书到隶书的转变，且草书、行书、楷书等其他书体也在这一时期得到孕育和发展，书法艺术赖以发展的各种书体大体齐备；文字由实用书写逐渐走上艺术审美自觉，书法作为独立艺术门类的地位渐至显现；专门性书法理论的出现，为书法艺术的继续发展提供了强大的理论动力。汉代是隶书艺术繁荣的历史时期，这不仅表现在隶书碑刻数量宏富和风格多样等方面，也在 20 世纪之后陆续发掘的大量简牍墨迹中得到印证。辉煌的汉代隶书，当之无愧地成为隶书艺术的最高峰。

一、皇汉气象——汉代书法繁荣兴盛的历史原因

　　从西汉王朝的建立（公元前 206 年）到东汉灭亡（公元 220 年），历时 400 余年，这是我国封建社会政治统一、经济繁荣、文化昌盛的第一个黄金时代。在"大一统"的时代格局之下，汉代的思想、文化、艺术都得到了长足的发展，呈现出朝气蓬勃、开拓进取和雄浑博大的盛世气象。两汉时期也是中国书法艺术发展史上具有里程碑意义的重要阶段，这主要表现为以下几个方面：一是完成了文字由篆到隶的演变，且草、行、楷等其它书体也在这一时期得到孕育和发展；二是文字由实用书写逐渐走上艺术审美自觉，书法作为独立艺术门类的地位渐至显现；三是专门性书法理论的出现，也标志着书法艺术发展到一个新阶段。数量宏富、异彩纷呈的隶书杰作，使汉代当之无愧地成为隶书艺术的最高峰。

　　汉代书法艺术的繁荣兴盛，有其深刻的历史原因和时代背景。

　　第一，政府对文字书写的重视，极大地促进了汉代书法艺术的发展。汉代在中央集权统治下，局部的内乱外战虽然不断，中间还经历了王莽改制和全国性的农民战争，但相对而言，文治却是主流，经济、文化的稳定发展对文字的应用提出了更高的要求。两汉时期，教育儿童识字和书写的场所"学馆""书馆""书舍""蒙学"，广泛地分布于乡村闾里。王充《论衡·自纪篇》云："（充）六岁教书……八岁出于书馆。书馆小童百人以上……或以书丑得鞭。"可见，书馆里的孩子，字若写得不好，便会

受到老师的责罚。

汉代官吏的选拔也极重视文字的书写。汉初，萧何在秦律的基础上，制定了汉律九章，其中《尉律》规定："学童十七以上始试，讽籀书九千字乃得为史……书或不正，辄举劾之。"汉朝的法令规定，学童十七岁以后开始应考，能够背诵、读写九千个汉字的人，方可为书史小吏。吏民上书，字如写错或不规范，还会遭到举名弹劾。王国维《汉魏博士考》云："汉人就学，首学书法，其业成者，得试为史。"也就是说，在西汉做官，须得"善书"，也就是字要写得好。东汉时期，依然延续着这一鼓励性的政策。由于政府对文字书写的重视以及相关的鼓励性政策，激起了人们练习书写的热情，就连一些镇守边陲的小吏和士卒，也在空闲时间不断练习写字，《流沙坠简》中就有镇守边疆的士卒练习书写的墨书真迹。这种教育和人才选拔制度的实施，不仅使实用书写更加规范，也使书写不断向艺术化的方向发展，极大地促进了汉代书法艺术的发展。

习书之风不仅在民间兴起，作为最高统治者的汉代皇帝，也有很多擅长书写的。如西汉帝王元帝刘奭"多才艺，善史书"，东汉灵帝刘宏尤好书法，他曾"征天下工书者于鸿都门，至数百人"。鸿都门原为讲经论道的圣堂，刘宏却惊世骇俗的使书法登上这样的大雅之堂。上行下效，统治阶级对书写的重视，一定程度上促进了善书群体的不断壮大。

第二，汉字隶变的完成，各种书体逐渐齐备，为书法艺术化的道路打下坚实的基础。西汉初年，官方文书及重要文献还用小篆书写，以示庄重，但不久后，篆书的应用范围迅速缩小，而隶书的地位随之上升。出于快捷、简易，易于书写的实用需要，隶书变圆为方，变弧线为直线，变粗细匀齐为波磔起伏，较之前代的各种书体，更趋抽象和简洁。尤其是到西汉中期之后，隶书"渐加波磔，以增华饰"，其艺术表现力逐渐增强，艺术语汇也更加丰富。汉字隶变的完成，不仅刺激着书法艺术从创作到审美向着更高的层次发展，同时更直接地导致了汉隶风格多样、流派纷呈局面的形成。

章草产生于汉代，并在汉代迅速发展。章草虽然字字独立，且保留了隶书的波磔，但其笔势连绵，结构简洁，无疑丰富了线条的表现力。今草传为东汉张芝所创，张怀瓘说："章草之书，字字区别，张芝变为今草，加其流速。"张芝写草书体势连绵，笔意奔放，气脉贯通，世人称之"一笔书"。诚然，一种新书体的产生需要一定的社会条件，很难简单归于某个人的独创，但它的出现，使书法从文字的附属地位中独立出来，从实用走向审美。

第三，书写工具的改进，为书法艺术的发展提供了必要的物质前提。汉以前以至西汉，书写材料大都是竹帛，竹木简的书写空间有限（一般只有1～2厘米宽），缣帛之类则价格昂贵且光滑不易书写，书家不可能用此任意挥洒。早在西汉前期，就发

明了造纸术。1957年，在西安灞桥一带就发现了一叠麻纸，称作"灞桥纸"，这种纸质地粗糙，不便于书写。东汉和帝时，蔡伦对造纸术加以改进，利用树皮、麻头、破布和旧渔网等材料，造出了一批良纸，后人称为"蔡侯纸"。东汉晚期，更是出现了纸质细匀光洁的"左伯纸"。纸张的发明，以其方便、便宜及优越的书写效果，为书法艺术提供了极自由的挥洒天地。汉代的笔和墨也得到较大的改进和完善。汉代的毛笔，比之现已出土的战国和秦代毛笔，有了较大的改进，不仅加长了笔锋，笔毫也更加饱满，产生了刚柔相济的书写效果。汉代已开始使用石墨和松烟墨，并且掌握了加胶的技法。这些书写工具和材料的改进，使得汉代书家更有条件在创作时挥洒自如。难怪汉代书家韦诞说："若用张芝笔、左伯纸及臣墨，兼此三具，又得臣手，然后可以逞径丈之势，方寸千言。"

第四，书法理论的兴起与发展。汉代以前，尚无见诸史籍的有关书法的专门论述。西汉时期，扬雄在《法言·问神》中提出了"书为心画"的观点。东汉时期，蔡邕进一步发展了这一理论，他在《笔论》中说："书者，散也。欲书先散怀抱，任情恣性，然后书之。"明确指出，书法创作就是一种可以抒发和表现自己情感的艺术活动，是对"书为心画"说的进一步阐释。在《九势》一文中，他不仅提出"书肇于自然"的美学命题，而且还对结构和笔法作了理论上的讨论和归纳。在书体的认识方面，崔瑗的《草书势》对草书的形成及其艺术特征作了精要的论述，赵壹的《非草书》则站在儒家传统的立场上，对当时的人们热衷和痴迷草书提出非难和指责，但也客观地指出了隶书、草书的起源及功用，提出了书写者的气质、才情对书法创作的影响。这些专门性书法理论的出现，是汉代书法艺术不断发展的成果，也是汉代书法走向艺术审美自觉的重要体现，对书法艺术实践起着重要的指导作用。

第五，东汉中后期隶书碑刻的兴盛，与当时社会的厚葬之风直接相关。东汉前期，经光武中兴，形成一个物阜民丰、社会安定的局面，加上统治者对名节孝道的提倡，社会上树碑立石，崇尚厚葬蔚然成风，达官显贵们在享尽生前荣华富贵的同时，希冀立石刻碑求得死后名留千古，风气一开，自然造成高碑大碣随处可见的景观。

汉代的书法艺术，留存于世或见诸文献著录的，主要有以下三方面的内容：简帛墨迹、石刻碑铭、见诸史籍的书法名家。

二、简帛墨迹，纷至沓来

两汉简牍自20世纪以来发现近百次，总数已达10余万枚，成为汉代最为重要的书法遗存。简帛墨迹的大量出土，大大丰富了两汉书法史的内容，使我们能够更清晰地了解汉代400余年间书法演进的情况。

依时间顺序来看，西汉早期的简牍书有 20 世纪 70 年代初湖南出土的《长沙马王堆汉墓简帛》，1972 年山东临沂出土的《银雀山汉简》，1977 年安徽出土的《阜阳双古堆汉简》；西汉中后期的有甘肃出土的《居延汉简》《敦煌汉简》，1975 年湖北出土的《江陵凤凰山汉简》，1973 年河北出土的《定县汉简》；西汉晚期的则有甘肃出土的《武威汉简》。东汉的简牍书迹有 20 世纪中叶以来陆续于甘肃武威旱滩坡等地出土的《武威医药简》和《甘谷汉简》。这些简牍墨迹主要有隶书和章草两大类。

（一）西汉简帛墨迹

长沙马王堆汉墓是西汉初期长沙国丞相、轪侯利苍及其家属的墓葬，发掘出土于 1972 年至 1974 年。一号墓主是利苍妻，二号墓主是利苍，三号墓主是利苍之子。其中，一号墓出土记录随葬品清单的"遣册"312 枚，三号墓出土竹木简 610 余枚，包含"遣册"

图 1　《马王堆帛书》　局部

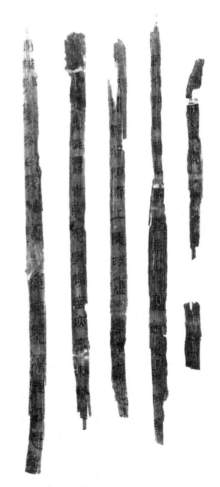

图 2　《阜阳双古堆汉简》

图3 《居延汉简》局部

和医书方面的内容。三号墓还出土了一批帛书，有《老子》《易经》《战国策》等典籍，总字数达10万字以上。据三号墓出土木牍记载，墓主下葬时间为汉文帝十二年（公元前168年）。马王堆简牍帛书文字数量庞大，出自多人之手，风格上也有较多差异。但从总体上看，其用笔带有浓烈的篆书意趣，率意天真，结体尚保留篆体的纵势，多把竖尾拖长，使我们既看到早期隶书笔势的放纵及自然奇趣，同时也反映了汉初文字隶变的真实情况。

安徽阜阳《双古堆汉简》为西汉初年所书，字体亦属于古隶，字形较方正，用笔出现早期的波势。山东临沂银雀山汉墓共出土简牍4900余枚，内容有《孙膑兵法》《孙子兵法》及其他佚书。书体属古隶，为不同人书写，有的端庄严谨，有的清秀飘逸，有的郁勃纵横，代表了西汉早期的隶书风格。

西汉中晚期至东汉初年的简牍出土数量巨大，西北地区的甘肃、新疆、内蒙古等地出土尤多。《居延汉简》当属其中一大宗，其有旧简和新简之分，旧简指1930年到1931年，由中国和瑞典两国科学家组成的西北科学考察团在甘肃额济纳河流域古居延城发掘出土的1万余枚汉简。新简指1972年至1974年，由甘肃居延考古队发掘出土的近2万枚汉简。书写年代大部分为西汉中晚期，也有一部分书写于东汉初年。《居延汉简》数量庞杂，古隶、篆、分、草等书体无所不有，其书写者多为守边的中下层军吏和士卒，其丰富的艺术性展现了汉代书法艺术普及的广度和深度。

（二）东汉简牍墨迹

敦煌汉简指20世纪出土于甘肃河西走廊敦煌、酒泉、玉门等辖区内的简牍，这一地区汉代属敦煌郡治范围，出

图4 《武威仪礼简》

土简牍数量巨大，纪年最早的是武帝天汉三年简（公元前98年），最晚是东汉顺帝永和二年简（公元137年）。隶、草、真、行、分诸体皆备，书法风格各具特色，其中可以看出古隶向汉隶转化的剧变以及西汉至东汉书体演变的全过程。

《武威汉简》主要有1959年在武威磨嘴子出土的《仪礼简》《王杖十简》和1972年在武威旱滩坡东汉墓出土的一批医药简牍。《仪礼简》保存完整，次序井然，为研究汉代简册制度提供了可靠的实物依据。其书写年代为西汉晚期，是较为成熟的隶书，笔势流畅，逆入平出，提按分明，线条富有弹性和张力，结体扁平，布白均匀，古雅端庄，形成一种刚健豪爽，刚中带柔的书法风格。武威医药简牍共92枚，记录药物近百种，也是迄今所发现的汉代比较丰富而又完整的医药著作的原始文物。书体表现出从章草向今草转变的过渡性特征，纵横奔放，粗犷率真。

图5　《武威医药木牍》　　　　图6　《甘谷汉简》

《甘谷汉简》是东汉中后期简牍书法的代表，1971年12月出土于甘肃省甘谷县刘家山汉墓，共23枚。其内容是当时汉阳太守转发给所属县乡的诏书律令及奉行诏令的敕命文书，出自一人之手。其书遒劲整饬，行笔有迟速缓急之变化，左撇右波，轻重顿挫，蚕头燕尾分明，线条放纵飘逸，摇曳多姿。结字扁横，长划四展，给人以宽绰开阔的美感。章法参差变化，大小相生，随意而置。其结体和用笔，与比其稍晚的《曹全碑》《史晨碑》多有相似处，应是东汉中后期隶书墨迹的典型代表。

总之，汉代的简帛墨迹是研究汉代书法的第一手材料，其在20世纪之后的大量出土，大大丰富和改变了人们对汉代书法的认知，使人们意识到，除了汉碑，还有一个真实而又庞大的墨书世界。这些简帛墨迹，除少量的小篆、古隶外，多为汉隶和章草，另有各种处在变化中的过渡性书体，真实地再现了汉代书体孕育、变革和发展的过程，为研究中国文字演进和书体流变提供了重要的实物资料。

三、石刻铭文，蔚为大观

（一）高古朴茂的西汉刻石

西汉的石刻文字目前所能见到的大约10余种，文字都极为简略。陈槱《负暄野录》引南宋尤袤的话："非一代不立碑刻，新莽恶称汉德，凡有石刻，皆令仆而磨之，仍严其禁，略不容留。"从今日所能见到的《五凤二年刻石》《莱子侯刻石》等石刻隶书中，仍能感受到质朴、雄壮的艺术风格。

《五凤二年刻石》，汉宣帝五凤二年（公元前56年）刻，金明昌二年（公元1191年）修曲阜孔庙时于鲁灵光殿西南太子钓鱼池发现，现藏曲阜汉魏碑刻陈列馆。隶书13字曰："五凤二年鲁卅四年六月四日成。"其书法线条强劲郁勃，加上剥蚀漫漶，以虚领实，更显浑厚朴茂。清方朔《枕经堂金石书画跋》云："无一字不浑成高古，以视东汉诸碑，有如登泰岱而观傲崃诸峰，直足俯视睥睨也。"评价不可谓不高。

图7 《五凤二年刻石》拓片

中国书法简史

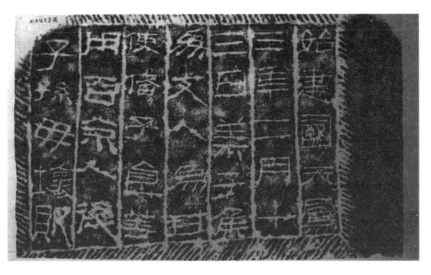

图8 《莱子侯刻石》拓片

图9 《群臣上寿刻石》拓片

《莱子侯刻石》，新莽天凤三年（公元16年）刻，石原在山东邹县卧虎山，现存邹县孟庙。刻石大意为始建国天凤三年二月十三日，莱子侯雇佣工匠储子良等人为父母修建祠庙，并告诫后世子孙切勿毁坏。共七行35字，字介于篆隶之间，或曰以篆书笔意写隶书，前三行体势平正，后四行逐渐强化了斜向线，朴茂自然，拙中见巧。方朔《枕经堂金石书画跋》评曰："以篆为隶，结构简劲，意味古雅。"晚清杨守敬《平碑记》以为："苍劲简质，汉隶之存者为最古，亦为最高。"

西汉其它刻石尚有《群臣上寿刻石》《鲁北陛刻石》《鲁孝王陵塞石》《广陵中殿刻石》《麃孝禹刻石》等。总的来看，西汉石刻形制尚不固定，字数较少，书风雄浑朴茂、凝重简率，由于刀刻与石质风化等原因，在线条形状和质感上呈现出不同于墨迹的斑驳生拙之气。

（二）瑰伟奇丽的东汉刻石

东汉时期，统治者提倡名节孝道，社会上树碑立石、崇尚厚葬蔚然成风，直接导致了碑刻大盛。留存于今的东汉碑版尚有170余种，实际上这只占汉碑中的一小部分。东汉碑刻大多是东汉后期桓帝、灵帝时期所刻立，不仅数量众多，且瑰伟奇丽，一碑有一碑之面目，一碑有一碑之神采。

东汉时期，篆书几已退出日常书写领域，但它作为一种书体，仍被应用于书写碑额，存世的篆书碑刻仅有《袁安碑》《袁敞碑》《祀三公山碑》《少室石阙铭》《开母石阙铭》等少数几种。《袁安碑》，东汉和帝永元四年（公元92年）立，碑文记载了墓主东汉名臣司徒袁安的生平，碑石有残损，中有圆形碑穿，现藏河南博物院。此碑运笔圆匀，线条纤细婉转，体态遒劲流畅，笔画使转衔接处圆中带方，较秦皇刻石更显挺拔婀娜。

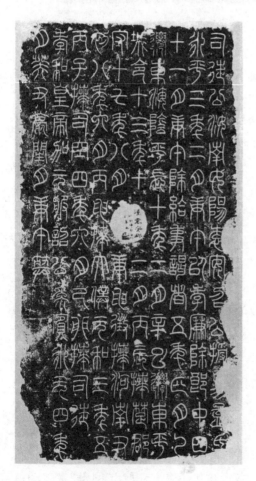
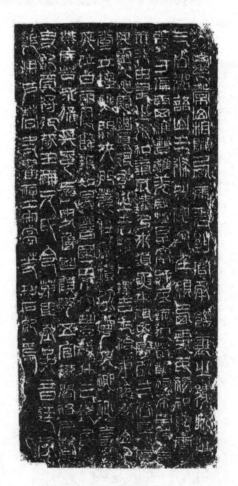

图10　《袁安碑》拓片　　　　　　　图11　《祀三公山碑》拓片

中国书法简史

《祀三公山碑》，东汉安帝元初四年（公元110年）立，其结体介于篆、隶之间，或谓是以方折的隶书之笔作篆。清杨守敬评曰："非篆非隶，盖兼二体而为之，至其纯古遒厚，更不待言，邓完白篆书多从此出。"

东汉早期的刻石，如《汉三老讳字忌日碑》《鄐君开通褒斜道刻石》《大吉买山地记》等，字多略带篆意，高浑朴拙。

东汉后期的桓帝、灵帝时期，是八分隶书碑刻极盛的时期，存世名碑众多，风格各异。

《乙瑛碑》《礼器碑》《史晨碑》三碑均立于桓帝、灵帝时期，均存山东曲阜孔庙，内容也均与祭孔有关，并称为孔庙三大名碑。《乙瑛碑》，东汉永兴元年立（公元153年），碑文主要记载鲁相乙瑛上书请为孔庙设专人执掌礼器庙祀之事。《乙瑛碑》是完全规范化的八分隶书，用笔沉着厚重，方圆兼备，波磔分明，字形端庄，布白匀整，因而被称之为"汉隶中最可师法者"。清方朔《枕经堂金石跋》对之评论说："（乙瑛）在三碑为最先，而字之方正沉厚，亦足以称宗庙之美、百官之富。"

《礼器碑》，东汉永寿二年（公元156年）立，碑文记述鲁相韩敕修饰孔庙、增置礼器，吏民共同捐资立石以颂其德之事。其书法清劲秀雅，笔画细劲而风骨棱然，线条以方为主而略带圆意，提按起伏从容优雅，结体舒展，有典雅肃穆之神采。明郭

图12 《乙瑛碑》 局部

图13 《礼器碑》 局部

图14 《史晨碑》 局部　　　　　图15 《曹全碑》 局部

宗昌《金石史》评云："汉隶当以《孔庙礼器碑》为第一"，"其字画之妙，非笔非手，古雅无前，若得之神功，非由人造。"清王澍《虚舟题跋》评云："隶法以汉为奇，每碑各出一奇，莫有同者，而此碑尤为奇绝，瘦劲如铁，变化若龙，一字一奇，不可端倪。"

　　《史晨碑》，又称《史晨前后碑》，前碑刻于建宁二年（公元169年）三月，后碑刻于建宁元年（公元168年）四月，碑文记载了当时鲁相史晨及长史李谦祭祀孔子的奏章。碑字结体方整，端庄典雅，笔势中敛，波挑左右开张，疏密有致，工稳平实，点画有度，表现出标准的汉隶法度。方朔评其为："书法则肃括宏深，沉古遒厚，结构与意度皆备，洵为庙堂之品，八分正宗也。"

　　《曹全碑》，东汉灵帝中平二年（公元185年）立，明万历初年在陕西郃阳（今陕西合阳）出土，1956年移入西安碑林博物馆保存。碑文记载了郃阳县令曹全的家世和生平，书法为汉隶中飘逸秀美之典型。其运笔平实柔顺，线条圆润，结字开张，字形多扁势，端整中多有变化，不激不励，中正平和，与《张迁碑》的真率拙朴形成了鲜明的对比。清孙承泽誉其"字法遒秀逸致，翩翩与《礼器碑》前后辉映"。万经评曰："秀美飞动，不束缚，不驰骤，洵神品也。"

《张迁碑》，东汉灵帝中平三年（公元186年）刻，于明代出土，现存于山东泰安岱庙。《张迁碑》历来被誉为汉碑中稚拙古朴，风格雄强的典型。其用笔以方为主，方圆兼备，线条厚重质朴，加以篆籀笔意的运用，更现雄浑古拙。其结字大量掺入篆体，于平稳中见奇崛，揖让变化，静中寓动，拙中带巧。孙承泽《庚子消夏记》评其书云："书法方整尔雅，汉石中多不见者。"此碑与1973年出土的《鲜于璜碑》风格极为相近，同为隶书中多用方笔的典型。

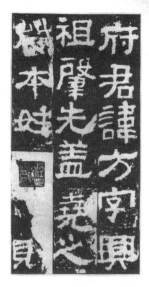

图16　《张迁碑》　局部　　图17　《衡方碑》　局部

《鲜于璜碑》，东汉延熹八年（公元165年）立，1973年于天津武清县高村出土，现藏天津历史博物馆。碑文主要记述鲜于璜的祖先世系及其生平仕历。是碑书法笔画厚实，以方笔为主，方圆结合，书风方整劲健，稚拙朴茂，与《张迁碑》相类。

《衡方碑》，东汉建宁元年（公元168年）立，是衡方的门生朱登等为其所立的颂德碑，原立于山东汶上县，现藏山东泰安岱庙。《衡方碑》是汉隶中壮美风格的代表，朴茂雄强，意态高古，自宋欧阳修以来，迭经著录，为汉隶名品之一。其线条基本上继承了篆书中锋圆融的特征，粗重饱满，丰腴朴实；结体宽博方正，雁尾隐约含蓄，不取一般隶书左右开展之势；布白严谨，格满行密，端正但不板滞，平淡而又奇崛。清翁方纲《两汉金石记》曰："此碑书体宽绰而润，密处不甚留隙地，似开后来颜真卿正书之渐。"清代伊秉绶从此碑脱化而出终成一代大师。

除汉隶名碑之外，摩崖是东汉隶书刻石的另一大宗。摩崖，是指刻写在山崖石壁上的文字，一般字径阔大，不事雕琢，其粗犷雄浑，磅礴大气非一般碑刻所能及。目前所能见到的汉代摩崖刻石多出于东汉时期，如陕西汉中的《开通褒斜道刻石》《石门颂》《杨淮表记》，甘肃成县的《西峡颂》，陕西略阳县的《郙阁颂》等，内容多为颂扬地方官员修通栈道等重大交通工程的功德伟业。

《开通褒斜道刻石》，东汉永平六年（公元63年）刻于陕西褒城北石门古道中，1971年因当地修建大型水库而整体切割移植于汉中博物馆。铭文记叙了汉中太守巨鹿

鄐君奉召开凿褒斜谷通道及修建有关设施之事。此刻在现存的东汉摩崖石刻中是最早的名品。其书法用笔以篆为隶，隶书标志性的蚕头燕尾并不突出，线条浑朴，力含于内。结体别致，气势开张，稚趣横生。章法上无字距、行距之限，书刻者借用崖面不平之势而为之，多出奇趣。加之漫漶磨泐，不少笔画似隐似显，与石之纹理浑然天成，给人一种神秘之感。正如清代杨守敬所评赞的那样："按其字体，长短广狭，参差不齐，天然古秀若石纹然，百代而下，无从摹拟，此谓之神品。"

《石门颂》，东汉建和二年（公元148年）刻，原在陕西汉中褒城石门，1971年切割移至汉中博物馆。刻铭内容为汉中太守王升赞颂故司隶校尉杨孟文开凿石门通道，便利交通之功业。《石门颂》是汉隶书法中纵逸奔放一路的代表性作品，凝练、圆劲的用笔，奇纵、散朗的结字，参差、疏旷的章法，共同构筑了其高浑超逸、拙朴古质，雄肆挺拔的气象。"命""升"等字垂笔拖长并重按，舒展挺拔，与汉简中的字形体势极为相类。康有为在《广艺舟双辑》中评曰："《杨孟文碑》劲挺有姿……隶中之草也。"晚出的《司隶校尉杨淮表记》与之近在咫尺，同属奇纵恣肆一路。

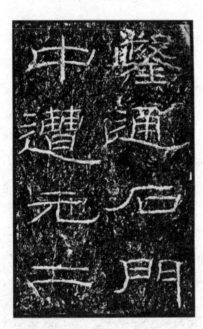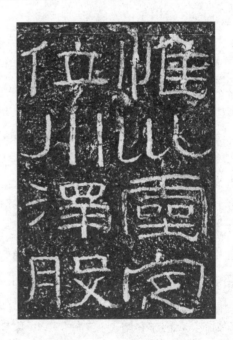

图18　《石门颂》1、2

《郙阁颂》，东汉灵帝建宁五年（公元172年）刻，原在陕西略阳县徐家坪嘉陵江西岸山崖间，后迁至略阳灵崖寺。武都太守李翕修建"郙阁"大桥，以济行人，他的部属作《郙阁颂》摩崖刻石以颂其济世利民之举，仇靖撰文，仇绋书丹。其书法以篆书式的长方结构为体，在汉石刻中独树一帜。用笔方圆兼施而以方笔为主，起笔收

中国书法简史

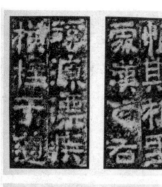

图19 《郙阁颂》拓片 局部

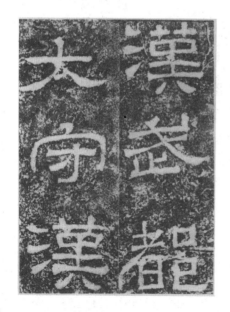

图20 《西狭颂》 局部

笔井然有序，顿挫撇捺的感觉较为明显，这使它虽有铺排之形却不失点画跃动之趣。章法上，在凹凸不平的摩崖上将字距、行距排列得均匀整齐，如大将班师，阵容严整。清人万经评曰："相其下笔粗钝，酷似村学堂五六岁小儿描朱所作，而仔细把玩，一种古朴不求讨好之致，自在行间。"诚为有得之言。

《西狭颂》，东汉灵帝建宁四年（公元171年）刻于甘肃成县天井山中。因摩崖石刻上方并有"惠安西表"四字篆书题额，又称《惠安西表》。《西狭颂》与汉中《石门颂》、略阳《郙阁颂》并称"汉三颂"。文字内容主要记叙了东汉武郡太守李翕的生平、政绩和率众修治西狭道路的事迹，随侍"从史"仇靖所书。此摩崖刻石因上有山峦屏障，下有湍流绝壁，幸得以保存完整，字迹清晰，向为世人所宝重。书法结构以方取形，结字高古，线条舒展、潇洒，方整雄强而不失洒脱跌宕之姿。杨守敬谓其"方整雄伟"，康有为评其"疏宕"。

"汉三颂"虽同为汉隶，然论其风貌，却各有千秋。《石门颂》放纵飘逸，《郙阁颂》古朴厚重，《西狭颂》则取二者之中，庄严浑穆，跌宕洒脱。

汉隶刻石中，值得关注的还有《熹平石经》。汉灵帝熹平四年，蔡邕等人鉴于当时"经籍去圣久远，文字多谬，俗儒穿凿，贻误后学"，于是奏请正定六经文字，得到奏准。"邕乃自书册于碑，使工镌刻，立于太学门外，于是后儒晚学咸取正焉。及碑始立，其观视及摹写者车乘日千余辆，填塞街陌。"《熹平石经》刻《周易》《尚书》等儒家经典，碑石46块，两面书丹。后董卓之乱，碑遭兵燹，经石残毁。宋代之后，

石经残石在洛阳等地偶有发现，现西安碑林博物馆、洛阳博物馆、上海博物馆存有《周易》残石。《熹平石经》因系官方巨制，书丹者自当是如蔡邕一流的高手，可谓集汉隶之大成，不但在当时被奉为书法的典范，而且流风所及，至深且远。

图21　熹平石经残石

此外，汉代还有大量的墓室题记、画像石题记、石阙铭文等留存于世，金文、砖文、瓦当文字等亦复不少。瓦当，是施于房檐的瓦头，垂下以遮挡椽头的部分。瓦当最早应用于西周，盛于秦汉，以后历代不绝。汉代瓦当文字多为篆书，也有隶书，稍晚还有楷书。瓦当文字多是精警的吉祥语，如"长乐未央""千秋万岁""亿年无疆""永受嘉福""美意延年"等，这些瓦当文字的形式美与内容美巧妙地结合起来，张扬于华屋，突显造物之美。瓦当文字的装饰性、趣味性不但可以直接入印，而且作为汉代书法的一种独特样式受到人们的喜爱。

图22　汉瓦当1、2

思考题：

1. 试述汉代书法繁荣兴盛的历史原因。

2. 试述两汉时期简牍书法的出土情况，并指出其各自的书法风格特点。

3. 汉代碑刻高潮出现的历史背景是什么？分析《乙瑛》《史晨》《礼器》《曹全》《张迁》诸名碑的书法风格特点。

重要名词：

鸿都门学　居延汉简　马王堆帛书　敦煌汉简　甘谷汉简武威汉简　汉三颂

参考文献：

1. 华人德著《中国书法史·两汉卷》，江苏教育出版社2009年版。

2. 刘正成主编，何应辉分卷主编《中国书法全集·秦汉刻石》（一、二），荣宝斋出版社1993年版。

3. 甘肃省文物工作队、甘肃省博物馆编《汉简研究文集》，甘肃人民出版社1984年版。

4. 田昌五、安作璋主编《秦汉史》，人民出版社1993年版。

永和九年歲在癸丑暮春之初會

于會稽山陰之蘭亭脩禊事

也羣賢畢至少長咸集此地

有峻嶺茂林脩竹又有清流激

崇山

滿暎帶左右引以為流觴曲水

列坐其次雖無絲竹管弦之

盛一觴一詠亦足以暢叙幽情

是日也天朗氣清惠風和暢仰

觀宇宙之大俯察品類之盛

第六章 魏晋风流——魏晋南北朝书法

魏晋南北朝时期是中国历史上最为动荡、混乱和分裂的时期，但同时也是思想文化与艺术领域最为活跃和繁荣的时期。这一时期在中国书法史上更是一个光前裕后、名家辈出、流派纷呈的辉煌时期。门阀制度的建立，使得世家大族在政治、经济、文化等方面居于垄断地位，他们不但在政治上累世为高官，形成世家豪门，而且在思想文化领域，也居于完全优势地位。为维系家族的世代特权和优越的文化地位，他们往往以书法文学相争胜，因而形成了书法史上名门家学、子孙传习的书法世家现象。由于长期的分裂割据，南北对峙，造成了南北书法风格及其发展态势的较大差异。东晋南朝的书法是以行草为主流的名家名迹，北朝书法则以楷书刻石为主，疏放妍妙，秀丽典雅；北朝书法则以楷书刻石为主，浑穆朴拙，雄浑刚健。传世的书法名作品，既有书法名家的尺牍墨迹，亦有出自下层吏民之手的简牍残纸和经生墨迹，更有碑版、墓志、摩崖、造像题记等石刻作品，类型繁多，风格多样，影响深远。

魏晋南北朝时期是中国历史上最为动荡、混乱和分裂的时期，但同时也是思想文化与艺术领域最为活跃和繁荣的时期。这一时期在中国书法史上更是一个光前裕后、名家辈出、流派纷呈的辉煌时期。门阀制度的建立，使得世家大族在政治、经济、文化等方面居于垄断地位，他们不但在政治上累世为高官，形成世家豪门，而且在思想文化领域，也居于完全优势地位。为维系家族的世代特权和优越的文化地位，他们往往以书法文学相争胜，因而形成了书法史上名门家学、子孙传习的书法世家现象。由于长期的分裂割据，南北对峙，造成了南北书法风格及其发展态势的较大差异。东晋南朝的书法是以行草为主流的名家名迹，疏放妍妙，秀丽典雅；北朝书法则以楷书刻石为主，浑穆朴拙，雄浑刚健。传世的书法作品，既有书法名家的尺牍墨迹，亦有出自下层吏民之手的简牍残纸和经生墨迹，更有碑版、墓志、摩崖、造像题记等石刻作品，类型繁多，风格多样，影响深远。

一、人的觉醒——魏晋南北朝书法发展的历史背景及成因探析

魏晋南北朝，始于曹丕代汉的黄初元年（公元 220 年），止于隋文帝统一全国的开皇九年（公元 589 年），包含三国、两晋、南北朝的历史。此一时期，尽管战乱频仍，然而书法和其他艺术一样却得到空前的繁荣和发展，无论从书家人数、作品质量，还是从书法的理论建构等方面来看，都堪称中国书法史上的第一座艺术高峰。近人马宗霍在《书林藻鉴》中说："书以晋人为工，亦以晋人为最盛。晋之书，犹唐之诗，宋之词，元之曲，皆所谓一代之尚也。"魏晋南北朝书法的繁荣与发展，有其特定的时代背景和深刻的社会原因。

第一，思想解放和人文精神大觉醒，为书法艺术的繁荣和兴盛营造了良好的外部环境。魏晋南北朝时期，政治上的分裂、政权的频繁更迭，使政治约束力相对松弛，这为学术思想的活跃留出了空间，而经常性的社会动荡又强烈地震撼了人们的心灵，促进了人性的觉醒。汉代儒学一统天下的局面不复存在，玄学骤然兴起，道家、法家、名家诸家思想重又活跃，各种思想学说相互激荡，相互交融，形成蓬勃发展的新局面。

可以说，魏晋南北朝是中国历史上继春秋战国之后又一个难得的思想解放时代。美学家宗白华先生说："汉末魏晋南北朝是中国政治上最混乱，最黑暗，社会上最痛苦的时代，然而却是精神上极自由、极解放，最富于智慧，最浓于热情的一个时代。"魏晋名士们饮酒任诞、服食炼丹、宽衣博带、扪虱而谈，越名教而任自然，形成一种追求自然、自我、自由的时代风气和审美性的人格气度，后世称之为"魏晋风度"。这样的时代背景和文化氛围，极大地激发了人们的艺术创造力，艺术家们更倾向于将书法和绘画当作抒发自我情感的工具。

第二，民族间的融合与发展有力地促进了书法艺术的发展。魏晋南北朝时期是中国历史上民族空前融合的时代。北方以匈奴、鲜卑、羯、氐、羌为首的少数民族，趁中原王朝衰乱之机，纷纷进入中原，汉族人民为逃避战乱则不断迁徙。在民族迁徙、争夺、交错杂居的情况下，民族交流、融合不断加深，从而促进了各民族间文化艺术的交流，开阔了人们的视野、拓展了人们的胸襟，丰富了人们的艺术修养与创作题材，为书法艺术的发展注入了新的血液。这一时期，形成了北碑南帖不同的书法风格、流派，南帖婉丽，北碑峻美，体现出鲜明的地区和民族特色。

第三，佛、道两教的兴盛对书法艺术的发展也起到了积极的作用。急剧的社会动荡，人们迫切地需要精神寄托，自东汉时传入中国的佛教在魏晋南北朝时期得到了广泛的传播。佛教的传播媒介主要是经文，而经文传播主要依靠经书的抄写、石刻以及造像题记三种形式，这就使得佛教造像记、摩崖石经与碑志大量留存，且其所书写的字体，均已体现出隶法递减，楷法递增的发展轨迹，成为楷书发展史上承前启后的重要阶段。道教作为中华民族的本土宗教，在魏晋南北朝时期也得到了长足发展。当时，善书而又信奉道教者不乏其人，如琅琊王羲之父子、丹阳陶弘景父子均是融天师道与家传书法于一体的典型代表。道教推动了书法，利用了书法，而书法艺术在被利用的过程中又得以发展和提高。佛、道两教与书法联系紧密，交相辉映，从而成为魏晋南北朝文化史上一个引人瞩目的亮点。

第四，门阀制度的形成、世家大族的出现为书法的发展奠定了重要的人才基础。东汉后期，已经开始出现在政治上拥有特权，累世居高位的世族阶层。曹丕代汉之后，为巩固其统治，依靠世族大家的势力，颁行"九品官人法"，即九品中正制。其做法是选择"贤有识见"的官员任本州郡的"中正"，负责察访、了解本州郡的士人，采择舆论，量其品行，根据家世和行状定为九品，官府依其品第授予官职。后来，门第家世成为首要的选择标准，于是形成"公门有公，卿门有卿""上品无寒门，下品无世族"的局面。为保持门第稳固，家世不衰，门阀士族都比较注意家风的培养和家学的传承，注重对子弟进行包括书法在内的艺术才艺的培养，书法活动多表现出明显的

家族格局，出现了许多书法世家。如在曹魏和西晋之际名气颇盛的颍川钟氏、河东卫氏、京兆韦氏、泰山羊氏，东晋时期的琅琊王氏、陈郡谢氏、颍川庾氏、高平郗氏等。父子相传、兄弟相授的教授方式，以及不同门户、家族之间的相互竞争，使这一时期的书法表现出既有严格的师承，又风格多样、异彩纷呈的特点。

二、隶楷递嬗——三国、西晋的书法

公元 220 年，曹丕夺了汉献帝之位，改国号为魏，史称"曹魏"。次年，刘备于成都称帝，国号汉，史称"蜀汉"。公元 222 年，孙权建立吴国。至此，形成三国鼎立的局面。公元 263 年，曹魏大军伐蜀，刘禅投降，蜀亡。曹魏后期，司马懿掌握大权，公元 260 年，司马懿之子司马昭杀皇帝曹髦，立曹奂为帝。公元 265 年，司马昭病死，其子司马炎继为晋王，旋废曹奂自立，是为晋武帝，史称西晋。公元 280 年，晋灭吴，重又完成国家统一。

（一）三国、西晋时期的书法名家

三国时期，曹魏占据中原腹地，国土之广，国力之强，文化之繁荣，均堪称上国。尤其是曹操颁布"唯才是举"的政令，罗致大量有才之士，出现了"文士云蒸，书家鳞萃"的局面。曹魏涌现出以邯郸淳、卫觊、韦诞、钟繇等为代表的一大批书家群体。

邯郸淳，字子淑，颍川（今河南禹州市）人，魏文帝黄初年间官博士给事中。北魏江式《论书表》称他："博开古艺，特善《仓》《雅》、虫篆、许氏《字指》。"邯郸淳是魏国初年传古文的名家，其篆书师法东汉曹喜，略究其妙，蔡邕善篆，"然精密闲理不如淳也"。

卫觊，魏河东安邑（今山西夏县）人，汉末曾任县令、治书侍御史等职，魏国建立后，官至尚书。卫觊"好古文，鸟篆隶草，无所不善"。他的古文书法师从邯郸淳，"写邯郸淳古文《尚书》，后以示淳而淳不别"。其子卫瓘、孙卫恒、曾孙仲宝俱有书名，其后人卫夫人曾做过书圣王羲之的老师。

韦诞，字仲将，京兆人，官至侍中。张怀瓘《书断》称其："服膺于张芝，兼邯郸淳之法，诸书并善，尤精题署。"擅长"大字楷法"，"汉魏宫馆宝器，皆是诞手写"。魏明帝时，"起凌云台，误先钉榜而未题，以笼盛诞，辘轳长絙引之，使就榜书之，榜去地二十五丈，诞甚危惧，乃掷其笔，比下焚之。乃诫子孙，绝此楷法，著之家令。"韦诞受此惊吓，"头鬓皆白"。张怀瓘称其八分、隶、章、飞白入妙品，小篆入能品。

钟繇（公元 151—230 年），字元常，颍川长社（今河南长葛）人，汉末举孝廉，累迁侍中，尚书仆射，封东武亭侯。曹魏建立后，历任廷尉、太尉、太傅等职。钟繇

少时随刘胜入抱犊山学书三年，后与魏太祖、邯郸淳、韦诞、孙子荆、关枇杷等切磋书艺。又有记载称其曾向韦诞求笔法，韦诞不与，气得呕血，后掘韦诞墓得之，书遂大进。钟繇的书法师法东汉工篆隶的曹喜、擅长行书的刘德昇、八分精绝的蔡邕，融各家之长为己用。他所书《上尊号碑》，是隶书中的上乘之作。他与胡昭俱学行书于刘德昇，而"胡书肥，钟书瘦"。羊欣《采古来能书人名》载："钟书有三体，一曰铭石之书，最妙者也；二曰章程之书，传秘书、教小学者也；三曰行狎书，相传闻也。三法皆世人之所善。"所谓"铭石书"，即用于碑刻的八分隶书；"章程书"是指用于日常公文书写或是用于蒙童教育的字书，当是早期的楷书。而"行狎书"，其用途是"相传闻也"，即指朋友间通讯问候的书信尺牍，当是行书。

在钟繇所擅长的多种书体中，艺术成就最高，影响最大的当是在楷书方面。他以横捺停顿代替蚕头燕尾，并参以篆、草书的圆转笔画，为楷书（又称为真书，当时亦称之为"隶"）的定型化作出了突出贡献，后人尊之为"楷书之祖"。他的楷书，字形较扁，未脱隶意，但笔法已改方为圆，笔画清劲遒媚，结体朴茂。张怀瓘《书断》称他："真书绝世，刚柔备焉，点画之间，多有异趣，可谓幽深无际，古雅有余，秦汉以来，一人而已。"遗憾的是，钟繇真迹未有存世，宋以来法帖中所刻《宣示表》《贺

图1　钟繇《荐季直表》宋拓本

图2　钟繇《宣示表》

捷表》《荐季直表》《力命表》《墓田丙舍帖》等，都是后人临摹本。

《荐季直表》，写于魏黄初二年（公元221年），为钟繇向魏文帝曹丕推荐关内侯季直的表奏。其用笔醇厚，体势微扁，横和捺的收笔处重按铺毫，笔势上扬，饶有隶意。结体宽博，因字赋形，一任自然。章法上，纵有行，横无列，避免了"平直相似，状如算子"的呆板形式，整幅作品高古纯正，超妙入神。

《宣示表》是钟书最负盛名的作品，对后世影响甚大。东晋王导将它"衣带过江"，并传给了王羲之。《宣示表》显示出较为成熟的楷书气象，其笔势内敛，线条温润纯净，行距宽绰，字距稍密，总休上休现出楷书的平稳、匀称，静中有动的艺术美感。写于东汉建安二十四年（公元219年）的《贺捷表》，亦"备尽法度，为正书之祖"。

钟繇是将隶书引向楷书的标志性人物，他对楷书的形成有开创之功。刘熙载《艺概》云："正、行二体，始见于钟书，其书之大巧若拙，后人莫及，盖由于分书先不及也。"钟繇楷、行二体的妙处在于它们还保留有隶书的拙意，此评既概括了钟繇楷行创始之功，也点明了其成就之所出。

皇象是三国时吴国著名的书法家，字休明，生卒不详，广陵江都（今江苏扬州）人，在吴时官至侍中、青州刺史。他自幼工书，师法杜度，擅章草及八分。羊欣《采古来能书人名》载："吴人皇象能草，世称沉着痛快。"其遗留下来的书作有章草《急就章》《文武帖》。流传至今最早的《急就章》写本传为皇象所书，宋时有唐摹本，米芾称为"奇绝""有隶法"。《文武帖》，宋代刻入《淳化阁帖》，书法提按分明，沉着痛快，气息古雅，极具隶意。

三国蜀汉见之于正史的善书者绝少，碑刻之类亦鲜见于世。叶昌炽《语石》指出："蜀石不独今

图3 钟繇《墓田丙舍帖》宋拓本

图4 皇象《急就章》 局部

中国书法简史

66

图 5 皇象《文武帖》

无一刻，即欧（欧阳修）、赵（赵明诚）、洪（洪适）三家亦未闻著录"，并将之归因为"蜀之君臣仓皇戎马，不遑文事"。蜀汉在书法史上几乎默默无闻确是事实。

西晋政权（公元 265—316 年）是在曹魏基础上建立起来的，因此，西晋书风续接曹魏，书法名家辈出，其中最著名的是卫瓘、索靖和陆机。

卫瓘（公元 220—291 年），字伯玉，河东安邑（今山西夏县）人，卫觊之子，入晋后拜尚书令，司空等职，曾与汝南王亮共同辅政，后为贾后所杀。《晋书·卫瓘传》载："瓘学问深博，明习文艺，与尚书郎敦煌索靖俱善草书，时人号为'一台二妙'。"张怀瓘《书断》列其章草为神品，小篆、隶书、行书、草书入妙品。卫瓘的书迹现仅存《顿首州民帖》，首刻于《淳化阁帖》，其笔法、笔意、结体等方面都已与今草接近，但尚有章草遗意。其子卫恒能秉承家法，亦善书，所著《四体书势》为中国书法理论史上的名篇。

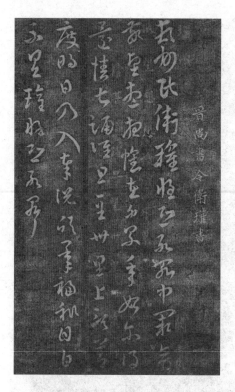

图6 卫瓘《顿首州民帖》

索靖（公元239—303年），字幼安，敦煌人，历官尚书郎、酒泉太守，又任征西司马，人称"索征西"。他是张芝姐姐的孙子，当时论者以他与张芝并提："精熟至极，索不及张；妙有余姿，张不及索。"《晋书·索靖传》说："瓘笔胜靖，然有楷法，远不能及靖。"可见，索靖的草书与张芝不相上下，楷法方面则胜过卫瓘。索靖的书作现能见到的有刻帖《七月帖》《月仪帖》《急就章》等传世，多为章草或由章草向今草过渡性的书体。索靖还有一篇著名的书论著作《草书状》，比类万象，用生动形象的比拟形容草书的线条之美和动态之美。

西晋陆机的《平复帖》是现在所能见到的最早且最可靠的古代名家墨迹。陆机（公元261—303年），字士衡，吴郡华亭（今上海松江）人，"少有才名，文章冠世"，入晋后，官至太子洗马、著作郎。后与其弟陆云入洛阳，为太常张华推重，曾官平原内史，世称"陆平原"。"八王之乱"中，陆机不幸成为政治斗争的牺牲品，于太安二年（公元303年）遭谗遇害。陆机所著《文赋》为文学理论名作，以致其书名为文名所掩。《平复帖》墨迹写于麻纸之上，9行84字，是陆机

图7 索靖《七月贴》

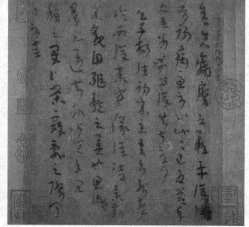

图8 陆机《平复帖》

写给友人的信札，书体介乎章草和今草之间。是帖点画简率，横笔短促，纵笔修长，字势左高右低呈欹斜状，古拙质朴，颇见意趣。董其昌曾跋曰："盖右军以前，元常以后，惟存此数行，为稀代宝。"此帖真迹北宋时藏于宣和内府，明万历年间归藏韩世能，后归张丑，清时归内府。20世纪30年代，著名收藏家张伯驹从清王孙溥儒处巨金购得，抗战时视为"头目脑髓"，形影不离，新中国成立后献藏北京故宫博物院。《平复帖》是一件最早且流传有绪的名家墨迹，因而在中国书法史上占有重要地位。

（二）三国、西晋时期的碑刻书法

汉末连年战乱，加之社会上的厚葬奢靡之风盛行，使得当时"天下凋敝，民不聊生"。因此，曹操在诛灭割据势力，统一北方之后，为"整齐风俗"，主张薄葬，禁止立碑。《宋书·礼志二》载："汉以后，天下送死奢靡，多作石室、石兽、碑铭等物。建安十年（公元205年），魏武帝以天下凋敝，下令不得厚葬，又禁立碑。"事实上，曹魏的禁碑并非禁绝碑刻之制，而是为了控制私家立碑，帝王可根据实际需要随时立碑。

刻于魏黄初元年的《孔羡碑》，又称《鲁孔子庙碑》，

图 9　《孔羡碑》

图 10　《受禅表碑》

图 11　《黄初残碑》　局部

图 12 三体石经残石

其用笔以方笔为主，融以圆笔，结体端庄，疏密得适，被誉为"魏刻之冠"；《上尊号碑》和《受禅表碑》并立于河南临颍县繁城镇汉献帝庙中，同为魏初巨制，皆方整严肃，刚健斩截，为世所重；《黄初残碑》，黄初四年（公元224年）刻，书体淳朴，疏朗雅逸，犹有东汉隶书风韵；《曹真残碑》刻于魏明帝太和五年（公元231年），为魏大将军大司马曹真颂德之碑，字体方正遒丽。

魏废帝曹芳正始二年（公元241年）刊立的《正始石经》，因以古文、小篆、隶书三种书体铭刻《尚书》《春秋》等儒家经典，立于洛阳太学门外，又称《三体石经》。其"古文"所据的底本应是孔子"壁中书"之类的汉代手抄古文，笔法灵活变化，起笔处稍尖，中间偏前较粗，收笔处特尖。由于刻石者的精心修饰，特显端庄典雅，于古朴中有一种律动之美。《石经》于晋时损坏，屡经战乱埋于土中，洛阳、西安均有残石出土。

图 13 《谷朗碑》

图 14 《天发神谶碑》

孙吴的重要碑刻有《葛府君碑》《谷郎碑》《天发神谶碑》等。葛府君是指已故衡阳郡太守葛祚，其下葬时间约在东吴凤凰元年（公元 272 年）之前，清乾隆年间，孙星衍访得此碑，始有拓本传世。康有为称《葛府君碑》"尤为正书鼻祖"；《谷朗碑》立于孙吴凤凰元年，碑主谷朗于吴建衡三年（公元 271 年）迁九真太守（今越南中部一带），为守边之臣，凤凰元年卒。是碑书风古雅，基本去掉了隶书的波磔，字体方整，横平竖直，可见出早期楷书的书体面貌。

《天发神谶碑》，吴天玺元年（公元 276 年）所立，传为皇象书。碑石晋宋时已折为三截，又称《三断碑》。此碑书法非隶非篆，下笔多呈方锐之形，垂笔上端方粗，下端尖细，结体上紧下松，奇异瑰伟。清人张廷敬评此碑曰："雄奇变化，沉着痛快，如折古刀，如断古钗，为两汉来不可无一，不能有二之第一佳迹。"

西晋取代曹魏后，朝廷曾重申禁碑令，因而后世所见西晋丰碑巨碣极少，但也有少数的纪功或祭奠先贤的碑刻刊立。《辟雍碑》是中国现存最大最完整的晋代碑刻，1931 年于洛阳东郊出土。辟雍为古代太学，是碑刊刻于西晋咸宁四年（公元 278 年），碑文记载晋武帝司马炎及皇太子兴办太学并三次亲临辟雍巡视之事迹。书法笔势遒劲，波磔郑重，是晋代八分体隶书的代表作；《郛休碑》，西晋泰始六年（公元 270 年）刻，清道光年间于山东掖县出土，碑文隶书，方整规矩，书法风格已与汉隶大异其趣；《齐太公吕望表》，西晋太康十年（公元 289 年）刻，书法上承汉魏隶书，下启唐代真楷；《任城太守孙夫人碑》，现存山东泰安岱庙，是碑笔势严谨，字画方劲厚重，与曹魏《孔羡碑》极相似。清包世臣《艺舟双楫》称："西晋分书《孙夫人碑》是《孔羡》法嗣，用笔沈痛不减，而体稍疏隽。"

图 15 　《辟雍碑》

三、江左风流——王氏家族与东晋南朝的书法

西晋末年，王室发生长达十余年的"八王之乱"，百姓流离失所，社会生产力遭到严重破坏。晋怀帝永嘉（公元307—313年）年间，内迁的北方少数民族匈奴、羯、氐、羌、鲜卑等相继起兵，公元316年，西晋灭亡。次年，王导等人拥琅琊王司马睿南渡，在建康（今江苏南京）称帝，是为晋元帝，东晋建立。东晋政权维持了长期的偏安统治，疆域大体上局限于淮河、长江流域以南，直至公元420年为刘宋所取代。相应地，北方地区数十个政权此起彼伏，你争我夺，史称"十六国"时期。

（一）羲、献父子与东晋南朝的名家名迹

由于王氏家族在东晋建立过程中的特殊功劳，元帝坐朝，拜王导为宰相，主理朝政，以王廙为将军，镇守边关，王家声望与地位日隆，有"王与马，共天下"之说。东晋初年，王氏家族逐渐借政治核心的影响发展成文化艺术的核心。晋室南渡，王导将钟繇的《宣示表》，王廙将索靖的《七月帖》带至江南，王家因此取得钟、索正脉地位。此后，以羲、献父子为核心的王氏书法家族逐渐形成，于东晋南朝时期独领风骚。

东晋初年，王导、王廙兄弟是当时书坛上的代表人物。王导（公元267—339年），字茂弘，琅琊临沂人，因拥司马睿称帝有功，任丞相，封武岗侯。南齐王僧虔《论书》："亡高祖丞相导，亦甚有楷法，以师钟、卫，好爱无厌，丧乱狼狈，犹以钟繇《宣示表》衣带过江。"唐张怀瓘称其"行草兼妙"，"有六子，恬、洽书皆知名矣"。宋人刻帖中保存有王导《省示帖》《改朔帖》，均属今草，笔势连绵，气韵贯通。

图16　王导《省示帖》

王廙（公元276—321年），字世将，王导的从弟，王羲之的叔父，曾为平南将军，世称"王平南"。羊欣《采古来能书人名》称其"能章楷，传钟法"。王僧虔《论书》则曰："自过江东，右军之前，惟廙为最。画为明帝师，书为右军法。"显然，王廙是东晋早期书画界的领袖人物。

王导、王廙之后，王氏子孙几乎无不善书，王氏家族因而成为东晋南朝首屈一指的书法盛族。唐武则天万岁通天二年（公元697年），王氏后人王方庆进献家藏祖上墨迹，自十一世祖王导至其曾祖王褒共计28人。武则天不欲夺人之宝，"模写留内"，原物则归还王氏。今日所见"模写留内"之本仅剩王羲之、王荟、王徽之、

王献之、王僧虔、王慈、王志等七人十帖，此即著名的《万岁通天帖》。王家书法师承钟、卫，然羲、献父子健笔豪翰，变钟、卫质朴敦厚而为新巧妍美，成为魏晋新体书风发展的里程碑。明人项穆曾慨叹："是以尧、舜、禹、周，皆圣人也，独孔子为圣之大成；史（籀）、李（斯）、蔡（邕）、杜（操），皆书祖也，唯右军为书之正鹄。"（项穆《书法雅言·古今》）

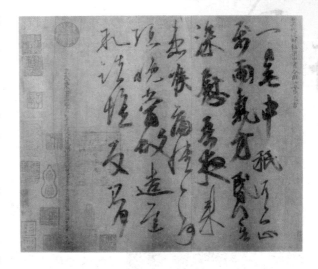

图 17　王志《喉痛帖》

王羲之（公元 307—365 年），字逸少，父王旷，十一岁时随叔父王廙南渡，"幼讷于言，人未之奇"，成年后，"辩赡，以骨鲠称"。曾官右军将军、会稽内史，世称"王右军"。王羲之书法卓尔不群，终成后世顶礼膜拜之"书圣"，这既有其所生活的时代、家世等原因，又与其人格、天资、学养等个体因素紧密相关。

王羲之所生活的时代，南北对峙、战乱频仍，才志之士，为求远祸全身，或清谈玄学，或啸傲山林，于文学艺术或山水林泉中寻求精神家园。"痛饮酒，读离骚"，超脱现实，潇洒风流，一时蔚然成风。王羲之生长于钟鼎显宦世家，一方面受到良好的文化教育，另一方面又养成了其清旷玄远，不拘礼法的性格。《晋书·王羲之传》载："时太尉郗鉴使门生求婿于导，导令就东厢遍观子弟。门生归，谓鉴曰：'王氏诸少并佳，然闻信至，咸自矜持，唯一人在东床坦腹食，独若不闻。'鉴曰：'正此佳婿耶！'访之，乃羲之也，遂以女妻之。"故事是说，郗鉴到王家选女婿，同族少年一个个峨冠博带，高自矜持以待备选，惟独王羲之"坦腹东床"，依然故我。王羲之在会稽内史任上，品行才学均为他所看不上的王述出任扬州刺史，成为自己的上司，王羲之深以为耻，遂称病辞官，并在父母坟前发誓永不再仕。"坦腹东床"和"坟前发愿"的典故，即生动体现了王羲之孤傲绝俗的个性。

王羲之一生的书法生涯，大体经历了以下几个阶段：少年时代，师从卫夫人及父辈等人，以学习钟、卫、索等人书法为重点，打下坚实的基本功；青年时代，受叔父王廙指授，并上溯秦汉，学习李斯、曹喜、蔡邕、张芝诸名家碑版及真迹，诸体皆涉，取法甚广；中晚年时代，致力于革新创造，在楷书、行书、草书领域登上艺术最高峰。

图18 王羲之《黄庭经》

图19 王羲之《乐毅论》

王羲之原本是多产书家，遗留书迹无数，惜在后来的"侯景之乱"（公元555年）中，藏于内廷的二王墨迹被大量焚毁。唐贞观时，李世民下令高价购求，得"右军书大凡二千二百九十纸，装为十三帙一百二十八卷"，其中楷书50纸，行书240纸，草书2000纸（见张怀瓘《二王书录》）。开元、天宝间，二王书法再次大量流失。北宋《淳化阁帖》，汇刻王羲之法书约230种。时至今日，书圣真迹早已渺不可睹，世传王书均为摹本与刻帖。

王羲之"备精诸体"，是书法全才，但其传世摹本或刻帖多为楷书、行书和草书。小楷书作品计有《乐毅论》《黄庭经》《东方朔画赞》《曹娥碑》等数种。《黄庭经》为道教经典，真迹久佚，宋代曾摹刻上石，有拓本流传。据说王羲之喜鹅，曾写《黄庭经》一卷换得山阴道士白鹅若干。李白有"山阴道士如相见，应写黄庭换白鹅"诗句颂此逸事，此帖因而流传甚广。其书法雍容和穆，圆厚古茂，法度严谨，近于钟繇，又偏侧取姿，有秀美开朗之意态；《乐毅论》书于永和四年（公元348年），相传此帖是王羲之写给其子王献之的范作，唐初曾有摹本，后真迹毁佚，传世所刻《乐毅论》多以摹本上石。书法用笔遒劲，结构端整，褚遂良评其"笔势精妙，备尽楷则"；与《乐毅论》意趣相似的《东方朔画赞》，书于永和十二年（公元356年），古雅质朴，幽深淡宕，有唐人临本藏台北故宫博物院；《曹娥碑》，书于升平二年（公元358年），内容是记述孝女曹娥救父投江的感人故事。是碑书法用笔圆转，结字萧散疏朗，带有隶意。

王羲之的楷书师承钟繇，但多变化。他易钟书之翻笔为敛收，锋藏势逸，融入篆籀笔意，结字上变扁方为长方，又偏侧取姿，变钟书之横张为纵敛，将楷书的笔法、笔意和结构推入到形巧而势纵的新

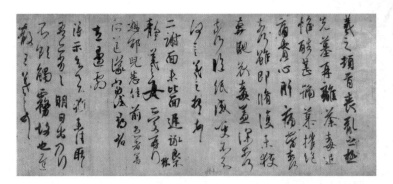

图20 王羲之《丧乱、二谢、得示帖》

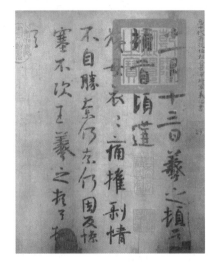

图21 王羲之《姨母帖》

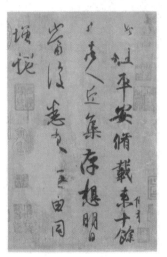

图22 王羲之《平安帖》

境界。张怀瓘《书断》评曰："右军开凿通津，神模天巧，故能增损古法，裁成今体。"正是说王羲之在楷书方面开创"今体"的独特贡献。

王羲之的行草书，今所能见到的摹本或刻本，计有《兰亭序》《姨母帖》《初月帖》《孔侍中帖》《平安帖》《何如帖》《奉橘帖》《快雪时晴帖》《得示帖》《二谢帖》《丧乱帖》《远宦帖》《行穰帖》等。其中，《丧乱帖》《得示帖》《二谢帖》三帖及《孔侍中帖》《频有哀祸帖》等唐摹本数种，早在唐代即流入日本，至今在日本被视为国宝。这些作品都是亲友间往还问候的尺牍手札，均为真率不经意之作，用笔劲挺，字体优美，轻重缓急极富变化。《姨母》《初月》二帖，收入武则天时的《万岁通天帖》，唐双钩摹本藏清内府，后刻入《三希堂法帖》。《姨母帖》前两行笔画粗重朴拙，字形作横势，具有浓郁的隶意，后四行，行笔稍快，多有欹侧之态，当是王羲之早期之作。

唐代有集王字行书碑刻作品《集王圣教序》和《兴福寺碑》等。《三藏圣教序》

图23 王羲之《快雪时晴帖》

是唐太宗为表彰玄奘法师赴西域求取佛经，回国后翻译三藏要籍而写的序文，太子李治（高宗）并为附记，诸葛神力勒石，朱静藏镌字，碑石现藏西安碑林。其碑字由怀仁和尚借内府所藏王羲之真迹，历时25年集募而成，故为世所重。康有为《广艺舟双辑》称："《圣教序》怀仁所集右军书，位置天然，草法秩理，可谓异才。"《兴福寺碑》为唐代僧大雅集王字摹刻上石，亦是研究王羲之书法的重要碑刻。

《兰亭序》是代表王羲之行书最高水平的艺术杰作，被誉为"天下第一行书"，千百年来，留下了说不完道不尽的话题。

东晋永和九年（公元353年）暮春三月，王羲之与东南贤士谢安、孙绰等42人相约"会于会稽山阴之兰亭"，行"修禊"之礼。"修禊"源自上古的巫医传统，是春秋两季在水滨举行清除宿垢不祥的祭礼，后发展为临水宴集，郊外踏青的游春活动。兰亭之会那天，"天朗气清，惠风和畅"，众人临"曲水"而坐，行"流觞"之戏——盛酒的羽觞置于水面，流至某人面前须饮酒赋诗，不能赋诗则罚酒。众人"一觞一咏，畅叙幽怀"，于是，一部兰亭诗集就这样形成了。王羲之为之作序，记兰亭高会，道周遭胜景，发人生感喟，留下了文、书并茂的惊世杰作《兰亭序》。据说，《兰亭序》是王羲之在酒意盎然的情况下，以鼠须笔在蚕茧纸上一挥而就写成的，王羲之视为生平得意之作，传给子孙要求永葆。

《兰亭序》从笔法、结字、章法到风神、气韵等诸方面，"兼具众美"。用笔上，顺势起笔，多露锋芒，流畅自然，中锋侧锋并用，虚实相生，线条灵动自然而又笔力遒劲；其结字，因势而为，应手而成，丰富多变。20个"之"字"变转悉异，遂无同

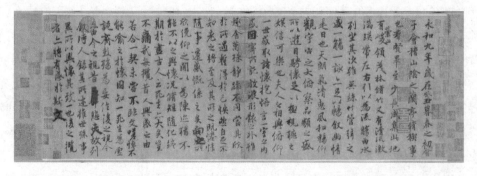

图24 王羲之《兰亭序》唐冯承素摹本

者"，笔随势动，自然天成。关于其章法，明人董其昌在《画禅室随笔》中说："右军《兰亭序》，章法为古今第一。其字皆映带而生，或小或大，随手所出，皆入法则，所以为神品也。"此作集中地呈现了王羲之书法"不激不励而风规自远"的中和之美，刚柔相济，正变相合，气贯韵高。

据说，原本《兰亭序》随葬于唐太宗昭陵，存世的均为临摹本及刻本。最能传原迹神韵的，首推唐时弘文馆拓书人冯承素的钩摹本，因卷首钤有唐中宗"神龙"年号小印，故又称"神龙本"《兰亭》。唐摹本还有虞世南、褚遂良等人临摹本传世。刻本以《定武兰亭》最为著名，以北宋时刻石于河北定武县发现而得名，传为欧阳询摹勒上石。

《十七帖》是王羲之传世的最为著名，也最有代表性的草书刻帖。此帖因卷首有"十七日云"字样而得名，是唐太宗所得王羲之诸帖的汇集，共书札 28 通，有宋摹拓及刻本传世。《十七帖》法度完备，字势雄逸，向为后世习草者所推重。

王羲之有七子，其中五子善书，"皆得家范，而体各不同"，尤以第七子献之才情过人，出类拔萃，与父齐名。王献之（公元 344—386 年），字子敬，小字官奴，历任秘书郎、长史、吴兴太守等职，后迁中书令，后人因称"王大令"。献之幼承家学，少有盛名，高迈不羁，"风流为一时之冠"。据传，献之少时学书，羲之乘其不备，从其后掣其笔而不脱，因叹曰："此儿书，日后当有大名。"传说献之十五六岁时，就曾建言其父曰："古之章草，未能宏逸，今穷伪略之理，极草纵之致，不若稿行之间，于往法固殊，大人宜改体。"羲之突破章草规范，创造流行的今草新体，或是听取了献之的意见。可见，献之于书法学习，天资极高，又能独立思考，善于革新创变。

献之成名之后，谢安曾问他："君书何如右军？"答曰："故当胜。"自

图 25　王献之《廿九日贴》

图 26　王献之《鸭头丸帖》

图 27　王献之《中秋帖》

认为书法水平胜过父亲，显示出其在书法艺术上的高度自信。张怀瓘《书断》称："（献之）幼学于父，次习于张（芝），后改变制度，别创其法"。又说："若逸气纵横，则羲谢于献；若簪裾礼乐，则献不继羲。""献不继羲"主要体现在真、行书方面没有羲之书法那种中和、雍容的气度和风韵，若言草书的流便纵逸，献之是胜过羲之的。所以，张怀瓘又说："逸少秉真行之要，子敬执行草之权，父之灵和，子之神俊，皆古今独绝也。"（《书议》）也就是说，父子二人各擅其长，各有千秋，又能相得益彰，审美互补，因得以共享"书中孔孟"之盛誉。

王献之的行书《廿九日帖》为唐人摹本，灵秀洒脱，末尾"献之再拜"四字自然地流为草书，风流蕴藉，一任自然；现藏上海博物馆的《鸭头丸帖》为唐摹绢本墨迹，行草书共 2 行 15 字，用笔明快灵动，时疾时徐，使转自如，痛快淋漓，洒脱稳健。

王献之另有一种新体连绵草，对草书的字与字之间

的关系作连贯处理，有意形成字字连绵的笔势，从而在视觉上给人一种一泻直下的奔放之感，有人称之"一笔书"。观其《十二月帖》和《中秋贴》，能体现出此种非凡的气势和奔放之感。我们现能见到的《十二月帖》，是南宋曹之格辑刻的《宝晋斋法帖》拓本。米芾《书史》评曰："大令《十二月帖》如火箸画灰，连属无端末，如不经意，所谓一笔书，天下子敬第一帖也。"此帖书法第一行由行楷书起，渐为行草，第二行以下则字多联属，有连绵奔放的视觉效果；现藏北京故

图28 王献之《洛神赋十三行》

宫博物院的《中秋贴》，多数学者认为是宋米芾的临本，曾入清乾隆内府，与王羲之《快雪时晴帖》、王珣《伯远帖》被乾隆皇帝视为"三希之宝"，《中秋贴》因得以声名远闻。此帖笔画丰肥，结体紧茂，一气呵成，气势雄浑。世传王献之的行草书作品，尚有《群鹅帖》《地黄汤帖》《舍内帖》《授衣帖》等，皆系后人临仿墨迹或刻帖，此不赘述。

王献之的楷书作品流传后世的，仅有小楷《洛神赋十三行》。此作原写于白麻笺上，至宋代已成残纸，南宋贾似道得其残纸十三行，遂以玉版刻之，即所谓"玉版十三行"。这段仅存的王献之小楷书，笔姿劲挺，瘦硬俊俏，字法端劲，体态自然。章法上，纵有行而横无列，因形定势，悠然自得，堪称"小楷极则"。

王氏家族有书法真迹传至时日者，恐怕只有王珣行书尺牍《伯远帖》一件了。王珣（公元350—401年），字元琳，小名法护，王导之孙，王洽

图29 王珣《伯远帖》

之子，历官尚书仆射、尚书令等职。《伯远帖》，共5行47字，是一件存世较早、流传有序的东晋书法真迹，现藏北京故宫博物院。其书法用笔洒脱自然，笔锋挥运之迹交代清楚，转折处多富变化。字的重心偏左，字体微向左倾，稳中求险。章法布局灵动，每行字距有远有近，有疏有密，字与字之间顾盼生姿，得静中寓动之妙，故能通篇和谐，浑然一体。董其昌跋此帖云："王珣潇洒古淡，东晋风流，宛然在眼。"

公元420年，寒族出身的将领刘裕废晋建宋，史称"刘宋"。刘宋建立，中国的南方进入南朝时期，相继出现的王朝为宋、齐、梁、陈。此四个朝代统治时间都很短，于公元589年为隋朝所统一。

南朝书法虽代有人才，但无不规摹二王，完全处于二王书风的笼罩之下。羊欣（公元370—442年）是刘宋时期的著名书家，字敬元，泰山南城人。他是王献之的外甥，书法得王献之亲传。王僧虔云："欣书见重一时，亲受子敬，行书尤善，正乃不称名。"当时人说："买王得羊，不失所望。"可见，他是王献之书法的优秀继承者。《淳化阁帖》收有羊欣草书《笔精帖》，其所著《采古来能书人名》，概评秦汉以来69位书家，是一份宝贵的书法史料。当时的另一位书法家薄绍之，也是靠学习王献之而成家，与羊欣齐名。

宋、齐之际的王僧虔，在当时书名最盛。王僧虔（公元426—485年），字简穆，山东琅琊人，王羲之四世孙。刘宋时，官至吏部尚书、右仆射，宋后齐代，又迁侍中、左光禄大夫，可谓官运亨通。王僧虔弱冠之时，即以善书得宋文帝赏识，赞其"非唯迹逾子敬，方当器雅过之"。后来，宋孝武帝欲求独擅书名，僧虔为求自保，常用拙笔书字。南朝齐时，齐高帝欲与王僧虔在书法上一决高下，书毕，问曰："谁为第一？"僧虔答曰："臣书臣中第一，陛下书帝中第一。"应答堪称机敏。今能见到的作品有《太子舍人帖》（唐摹本，收在《万岁通天帖》中）。王僧虔的两个儿子王慈、王志及也都善书，唐摹《万岁通天帖》中收录有王慈《柏酒帖》《汝比帖》《翁尊体帖》和王志《喉痛帖》。

图30　王僧虔《太子舍人帖》

南朝齐梁之际又出现了一个新的书法家族，即以梁武帝萧衍和萧子云为核心的萧氏家族。萧衍（公元464—549年）以帝王之尊而酷喜书法，曾辑二王书迹767卷。萧子云（公元487—549年）学书"善效钟元常、王逸少，而微变字体"，《南史》曾记载百济国特使持重金求书，萧子云特为"停船三日，书三十纸与之，获金数百万"的故事。

南朝书法家，除上文提及的之外，尚有陶弘景、袁昂、张融、庾肩吾、顾野王等人，书法上也都可圈可点。南朝书法名家虽多，但少有能突破二王书风而另创新格者。

（二）东晋、南朝的石刻书法

东晋碑刻存世者极少，仅《爨宝子碑》和《好大王碑》堪称名品，且均出自边远地区。

《爨宝子碑》，立于东晋义熙元年（公元405年），清乾隆四十三年（公元1778年）出土于云南省曲靖县，现存于曲靖第一中学。碑文记录了云南爨氏家族首领爨宝子的生平功绩。《爨宝子碑》字体介于隶楷之间，用笔以方为主，棱角分明，细察之，则又方中寓圆，线条朴拙厚重然又灵动多变。结体随意自然，打破横平竖直的常规体态，巧拙相生，天趣烂漫。章法上，大小错落，呼应相连，疏密有致，适当拉开字距，给人以空灵贯通之感。康有为在《广艺舟双楫》中评曰："宝子碑端朴若古佛之容"。

《好大王碑》，亦称《高句丽碑》，清光绪年间出土于吉林省集安县。碑高两丈有余，四面环刻，是我国现存最大的石碑之一。其书体在隶楷间，用笔厚

图31　《爨宝子碑》拓本　局部

重雄强，沉稳朴茂，楷隶为体，篆籀为用。整体章法，气势恢弘，既雍容大度、烂漫天真，又不失精巧雅致。

墓志是东晋石刻书法的大宗，近50余年来发掘出土近30种，书体多为隶、楷书。尤其20世纪60年代，南京郊外出土的《谢鲲墓志》《王兴之夫妇墓志》，引起郭沫若先生的极大兴趣，并据以撰写了《由王谢墓志的出土论到兰亭序的真伪》一文，进而引发了一场具有较大规模和深远影响的"兰亭论辩"。

南朝碑刻存至今世的，屈指可数，与北碑之盛，形成强烈反差。刘宋碑刻，以云南陆良的《爨龙颜碑》最为著名。此碑刘宋大明二年（公元458年）立，比《爨宝子碑》晚53年。书法史上，《爨宝子碑》和《爨龙颜碑》因都出土于云南，并称"二爨"，前者碑小且字少称"小爨"，后者碑大且字多称"大爨"。是碑书法为方笔楷书而略带隶意，线条遒劲而厚重，结体多变，俯仰揖让，体势雄奇。康有为在《广艺舟双楫》中推其为"古今楷法第一"；阮元赞为"云南第一古石"；杨守敬《平碑记》云其"温醇尔雅，绝无寒乞之态"。可见，金石书法家对此碑之推重。

《瘗鹤铭》是南朝又一石刻书法巨制，题写于镇江焦山西麓崖壁之上，宋时遭雷

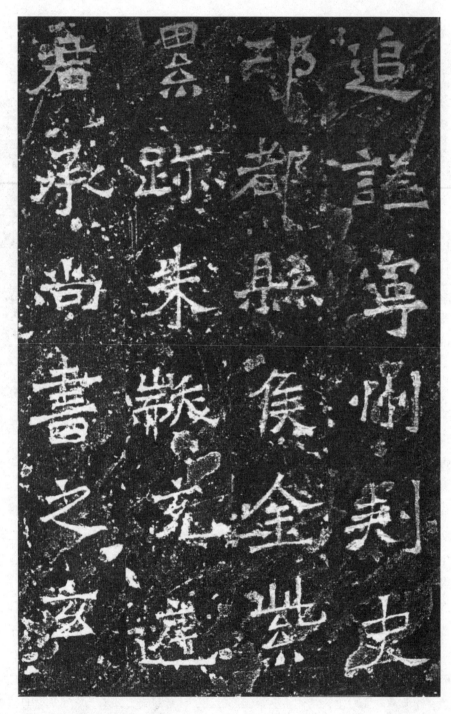

图 32 《爨龙颜碑》拓本 局部

击，石裂为五块坠入江中。至清康熙五十二年（公元1713年），镇江知府陈鹏年雇丁打捞，移运上山，得92字，今残石嵌入焦山碑林碑亭内，仅存30余字。书作者是传为道教"上清派"传人，有"山中宰相"之谓的陶弘景。此铭大字楷书，笔画浑然，"隐通篆意"，结字内密外放，宽博宏逸，自由舒展。黄庭坚有诗赞曰："大字无过《瘗鹤铭》，小字莫学痴冻蝇。"又题《瘗鹤铭》，称其"势若飞动"。到了清代，《瘗鹤铭》又成热门话题，翁方纲、阮元、包世臣、刘熙载等纷纷考订和评析。何绍基认为它"意会篆分，派兼南北"。有人把它与北朝《郑文公碑》相提并论，视为同类，称为"南瘗北郑"，也有人将它与《石门铭》并称"南北二铭"。"南书无过《瘗鹤铭》"，其地位在清代大大提升，成为南碑的代表。

图33
《瘗鹤铭》拓本 局部

此外，南朝梁《萧憺碑》《萧秀碑》亦称南碑杰作，两碑书者同为"吴兴贝义渊"。南朝的墓志刻石也有不少出土，如《刘怀民墓志》《刘岱墓志》等。

四、中原古法——北朝书法

西晋灭亡后，匈奴、鲜卑、羯、氐、羌等游牧民族相继进入中原，建立了10余个割据政权，史称"五胡十六国"时期。公元386年，鲜卑族拓跋珪建立北魏，并相继击灭北方其它割据势力，至公元439年，太武帝拓跋焘统一北方。公元493年，孝文帝拓跋宏迁都洛阳并进行汉化改革。公元534年，北魏分裂为东魏和西魏两个政权，后又分别为北齐、北周所取代。此间，朝代更迭，由北魏而东魏、西魏，进而代之以北齐、北周，史称北朝时期。

20世纪以来，十六国时期的书迹随着考古事业的突进而大量出现，既有文书、写经等墨迹，又有碑刻、墓志等石刻。墨迹方面，20世纪初期由日本大谷探险队在新疆罗布泊发掘出土的《李柏文书》，是前凉西域长史李柏写给焉耆王的书信。李柏生活在东晋咸和至永和之间，与王羲之大体同时。文书中完整者两件，一为行书，一为行草书。

图34 《李柏文书》之一

图35 《广武将军碑》

行书《李柏文书》，字形之间大小、长短悬殊，笔画圆浑且带有隶书孑遗，书风古朴，与王羲之流美俊逸的行书大异其趣。另一件行草文书，干笔枯墨，一气呵成，笔势连贯；碑刻方面，则有前秦《邓太尉碑》和《广武将军碑》流传较广。前者在陕西蒲城，字多漫漶磨灭。后者于民国时期获于陕西白水，现存西安碑林。隶书掺杂楷法，有界格，笔画圆浑朴拙，字形有大有小，忽高忽低，结字有的平正，有的欹斜。康有为赞其"古雅第一"，"关中隶楷冠"，正是看中其隶体与楷笔交杂所产生的天真烂漫之态。

北朝书家见于史籍者，亦有数十人，清河崔氏和范阳卢氏均为北魏时期著名的书法世家，但他们的墨迹几乎无一传存。北朝的书法艺术，留存给后世的，主要是石刻文字，即人们所泛称的"北碑"。北朝刻石主要有碑版、墓志、摩崖、造像记等类型，书法以独具风貌的楷书为主，其上承汉隶遗风，下启唐楷先河，风格多样，富于变化，具有鲜明的时代特色和永恒的艺术魅力。

（一）碑版

北朝著名的碑刻有《中岳嵩高灵庙碑》《晖福寺碑》《吊比干文碑》《张猛龙碑》《高庆碑》《贾思伯碑》《高贞碑》等。

《中岳嵩高灵妙碑》，北魏太安二年（公元456年）立，碑文内容为道士寇谦之修祀中岳庙并宣扬道教，碑今在河南登封嵩山中岳庙。此碑结体、用笔处于隶、楷间，奇崛多变，无拘无束，古拙真率。康有为《广艺舟双楫》评其"体兼隶楷，笔互方圆"，"如浑金朴玉，宝采难名"，予以极高的评价。

《晖福寺碑》，北魏太和十二年（公元488年）立，碑石原在陕西澄城县，书法

用笔方峻而端整，锋芒毕露，章法、结字直斜俯仰皆似随意，呈现出一种自然、质朴之美。

《张猛龙碑》，刻于北魏明孝帝正光三年（公元522年），碑文是纪颂魏鲁郡太守张猛龙兴办学校之功绩，碑石现存山东曲阜孔庙。是碑书法用笔方圆并用，以方为主，笔画如长刀利戈，遒劲有力，尤其碑额，几乎全用方笔，字势显得更加劲挺。结字长方，右上高耸，左下延展，中宫收紧，四围发散。以线条的大胆倾斜、结构的揖让避就而给人以视觉上的动感与张力。康有为在《广艺舟双楫》中评曰："《张猛龙碑》结构为书家之至，而短长俯仰，各随其体……吾于行书取《兰亭》，于正书取《张猛龙》，各极其变化也。"

（二）墓志

墓志是指埋于坟墓，记录墓主姓名、籍贯、生平、德行等相关内容的石刻文字。就已经发现的实物资料而言，墓志当直接起源于秦代的"刑徒砖""刑徒瓦"，这是当时服劳役者和刑徒死后就地掩埋时所附葬的一种标记。魏晋以后，墓志渐多，这与朝廷的禁碑令直接相关。墓志发展到后期，格式开始严谨，如北魏墓志大都有底与盖两部分，底刻墓志铭正文，如碑身，盖刻死者姓名官职加墓志之铭，如碑额，多盖小底大，呈覆斗形。

魏孝文帝迁都洛阳以后，当时在朝的达官贵人死后都葬于邙山一带，因此，洛阳一带出土的墓志就有200余方。北魏墓志集中收藏于洛阳博物馆和西安碑林，其中，西安碑林所藏多为于右任先生捐赠。这一时期著名的墓志石刻有《张黑女墓志》《刁遵墓志》《崔敬邕墓志》《元怀墓志》《元桢

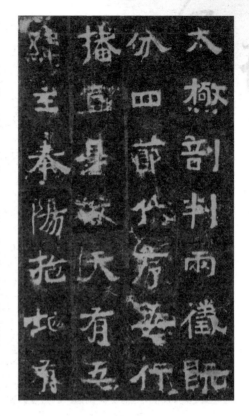

图36　《中岳嵩高灵庙碑》

图37　《张猛龙碑》　局部

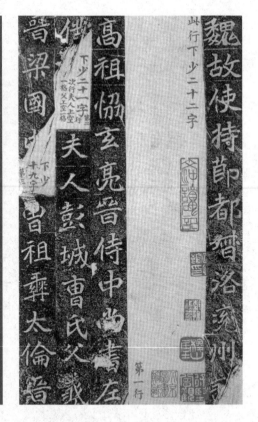

图38　《张黑女墓志》　局部　　　　　　　　图39　《刁遵墓志》　局部

墓志》《元腾墓志》《元珽墓志》《元瑛墓志》《元显儁墓志》等。这类墓志，因为墓主多属北魏时期的王公贵族或朝廷大臣，书刻俱佳，可以说是墓志书法中的上乘之作。

　　《张黑女墓志》，刻于北魏普泰元年（公元531年），原石亡佚，现有清何绍基旧藏拓本传世。墓主张玄，字黑女，因避清康熙帝玄烨名讳，故清人多称《张黑女墓志》。其书法用笔清健，行笔轻缓，有篆隶笔意。结构取横势，宽绰雍容，行列之间阔疏空灵，更显整幅作品典雅隽秀，温润恬静之美。清人何绍基曾跋之曰："化篆分入楷，遂尔无神不妙，无妙不臻，然遒厚精古，未有可比肩《黑女》者。"可以说是推崇备至。

　　《刁遵墓志》，刻于北魏熙平二年（公元517年），清康熙年间出土于河北省南皮县，现藏山东省博物馆。志石用笔方圆结合，提按使转分明，起收笔及转折回环处多富变化，字形端正，结体茂密，有端庄古雅之美。康有为在《广艺舟双楫》中评之曰："《刁遵志》如西湖之水，以秀美名寰中。"

洛阳一带出土的大量元氏墓志，因墓主大多是当朝重臣，所以书手、刻手均佳。其笔法之完备，结字之严整，技能之高超，足以令人称叹，从出土的《元怀墓志》《元略墓志》《元桢墓志》等元氏墓志中就可以看出这一点。刻于北魏神龟二年（公元519年）的《元腾墓志》，在这些墓志中又独具一格，秀逸而不乏雄劲，灵妙中透出朴重，字势开展，斜向笔画突出，书刻俱佳，亦属北魏墓志名品。

《元显儁墓志》，刻于北魏延昌二年（公元513年），1917年出土于河南洛阳，现藏于南京博物院。该墓志是一方奇特的龟形墓志，琢刻精致，加之志文辞彩华丽，书法精绝，因此倍受金石学者和书法家们的青睐。其书法是纯熟的北碑书风，点画劲健，结体大体呈左低右高之势，精紧茂密，秀逸多姿，转折处多露棱角，锐笔斜取势，予人以大开大阖，折冲纵横的雄强之美。

总体而言，墓志书法大都比较工整，少求气势而多注重整体精细效果。又由于墓志刊刻即随葬入墓，所受外界环境破坏较少，因而字画多保存完好而又字口清晰，便于临摹学习，因而大受后世学书者之欢迎。

图 40 《元怀墓志》

图 41 《元显儁墓志》 局部

（三）造像题记

造像记，又称造像题记，记载宗教信徒们为了某种愿望而出资开龛造像的事迹。北朝的造像题记，主要集中在洛阳的龙门石窟。龙门石窟有北魏时的造像记2000余品，它们既是重要的历史资料，也是珍贵的书法艺术。清代学者从中选出最具书法价值的20种造像题记，统称为"龙门二十品"。其中十九品位于北魏最早开凿的古阳洞中，另一品在慈香窟。"龙门二十品"是魏碑体书法艺术的精粹，结字用笔在隶楷间，书风刚健质朴，它继承了汉晋隶书的传统，又直接影响到隋唐的楷体。

更有识者在"龙门二十品"中再精选出"龙门四品"，即《始平公造像记》《孙

图42　《始平公造像记》　局部

图43　《魏灵藏造像题记》

秋生造像记》《杨大眼造像记》和《魏灵藏造像记》，以为无上珍品。

《始平公造像记》，乃比丘慧成为纪念亡父始平公，造像并供养佛龛所作的题记，凿刻时间为北魏太和二十二年（公元498年）。此题记为二十品中唯一的阳刻题记，有界格，碑文方笔斩截，笔画转折处重顿方勒，结体扁方紧密，点划厚重饱满，锋芒毕露，显得雄峻非凡。

《孙秋生造像记》，凿刻于北魏宣武帝景明三年（公元502年）。书风偏于"拙实"一路，沉着劲重。几无笔不方，刀削斧劈，锋芒崭然。结构茂密，间架错落，婀娜多姿，虽方笔斩截却不乏灵动。

《杨大眼造像记》，无纪年，亦未署撰写人姓名。运笔结体与"始平公"相似，均用方笔，茂密雄强，字势左低右高，严谨而不呆板。

《魏灵藏造像记》，无书人姓名及刊刻年月，字势左低右高，酷似"杨大眼"，康有为《广艺舟双楫》列其为"能品下"，评价似乎并不高。但康氏又说："若杨大眼、魏灵藏、惠感诸造像，巨刃挥天，大刀斫阵，无不以险劲为主。"足见其险劲刚狠之特征。

"龙门二十品"是古代民间书家和刊刻者心血的结晶，在中国书法史上占有重要的地位。康有为称它们为"方笔之极轨"，又评之曰："魏碑无不佳者，虽穷乡儿女造像，而骨血峻宕，拙厚中皆有异态……譬江汉游女之风诗，汉魏儿童之谣谚，自能蕴蓄古雅，有后世学士所不能为者，故能择魏世造像记学之，已自能书矣。"

（四）摩崖

北朝的摩崖刻石主要有《石门铭》《泰山经石峪金刚经》及云峰山诸山石刻、四山（冈山、尖山、铁山、葛山）摩崖等。

中国书法简史

《石门铭》，北魏宣武帝永平二年（公元509年）刻于陕西汉中石门东壁。崖文记述梁秦二州刺史羊祉"诏遣左校令贾三德"重开褒斜道之事。后因石门所在地修建大型水库，此摩崖割移于汉中博物馆。《石门铭》吸取了处于同一地方的著名汉隶《石门颂》的苍劲凝炼的篆隶笔法，笔法体势也吸取了《石门颂》等汉隶的跌宕、开张、奇崛的特点。其书法雄浑奇崛、用笔圆厚，点画沉实，结字开展，以奇险驭平正，布局顺应山势，自然流落。康有为《广艺舟双楫》评曰："（《石门铭》）飞逸奇浑，分行疏宕，翩翩欲仙，源出《石门颂》《孔宙》等碑。"康有为本人在书法学习和创作上对《石门铭》用功尤深。

《泰山经石峪金刚经》，刻于泰山斗母宫东约1公里处山谷之溪床上，无书刻年月，据学者考证，或刻于北齐天宝间。字径约50厘米，字体介于隶楷之间，尚存千余字，是现存摩崖石刻中规模空前的巨制。其用笔方圆兼备，线条饱满，包融篆隶而妙化为楷。结构平和安详，颇含浑穆宽阔之趣。章法上，随形布局，高低错落，一派天然。因融篆、隶、楷三体之特点，字势上给人灵活错落之感。清杨守敬有云："北齐《泰山经石峪》以径尺之大书，如作小楷，纡徐容与，绝无剑拔弩张之迹，譬寝大书，此为极则。"康有为亦称其为"榜书之宗"。

云峰山刻石，北魏永平（公元508—512年）中郑道昭尝登云峰山、天柱山、大基山等名山大川游览唱酬，足迹所至，辄书碑题诗于崖石上。其书闲雅简淡，浑穆而有篆隶

图44 《石门铭》 局部

图45 《泰山经石峪金刚经》 局部

89

遗韵，其中以《郑文公上下碑》和《论经书诗》诸刻最为书家所重。

四山摩崖，是指山东邹县的冈山、尖山、铁山、葛山所保存的数十处北朝后期的佛教刻石。据其纪年，大约刻于北齐武平六年（公元 575 年）至北周大象二年（公元 580 年）间，书者为僧人安道壹及其弟子。这些摩崖刻经略带隶书笔意，结构宽博，有雄厚古穆之气象。康有为《广艺舟双楫》论曰："《四山摩崖》通隶楷，备方圆，高浑简穆，为寡书之极轨也。"

总之，北朝石刻文字处于隶书向楷书过渡的中间阶段，从笔画形态到间架结构及书写方法上均发生了深刻变化，虽隶意尚存，但楷法初定。这种变化为楷书的最后定型奠定了基础，可以说，没有北碑的出现，就很难有唐楷的高峰。

中国书法简史

思考题：

 1. 试述魏晋南北朝书法艺术繁荣兴盛的历史背景及原因。

 2. 简述钟繇的书法成就及其在书法史上的地位。

 3. 论述王羲之其人其书。

 4. 简述王羲之《兰亭序》的创作背景及艺术风格。

 5. 北朝石刻书法的主要类型有哪些? 列举并评析其中代表性的书法作品。

重要名词：

 魏晋风度　书法世家　"一台二妙"　《平复帖》　《谷朗碑》《天发神谶碑》《中秋贴》《玉版十三行》"二爨"《瘗鹤铭》《好大王碑》《石门铭》《中岳嵩高灵庙碑》《张猛龙碑》《张黑女墓志》《泰山经石峪金刚经》"龙门二十品"

参考文献：

 1. 刘涛著《中国书法史·魏晋南北朝卷》，江苏教育出版社 2009 年版。

 2. 黄惇著《秦汉魏晋南北朝书法史》，江苏美术出版社 2008 年版。

 3. 刘涛著《魏晋书风：魏晋南北朝书法史札记》，广东人民出版社 2019 年版。

 4. 王靖宪编《中国法书全集·魏晋南北朝》，文物出版社 2009 年版。

 5. 赵超编《汉魏南北朝墓志汇编》，天津古籍出版社 1992 年版。

 6. 王仲荦著《魏晋南北朝史》，上海人民出版社 2016 年版。

 7. 何兹全著《魏晋南北朝史略》，北京出版社 2018 年版。

雖以空王之道雖
名相大人之法非有
去來斯故將喻師字
明自在如無畏耳殿

第七章 兼融南北——隋朝书法

隋朝历三十七年，是个短命的王朝。然而，其「上承六代，下启三唐」，在中国书法发展的历程中具有承前启后的重要地位。隋朝的统一，促进了南北书风的融汇，为唐代书法的发展开了先河，作了准备。主要以楷书面貌呈现的隋代碑志书法，正处于魏楷与唐楷两座艺术高峰之间，其既有北碑的方硬险峻的特点，亦带有帖学精工秀美、平和雍容的一面，所谓上承魏晋六朝之余绪，下开唐人楷法之先河。隋代书家，难于界定，不是发迹周、陈，便是成名于初唐，若以卒亡于隋朝为限，则以智永、丁道护最享盛名。

隋朝历三十七年，是个短命的王朝。然而，其"上承六代，下启三唐"，在中国书法发展的历程中具有承前启后的重要地位。隋朝的统一，促进了南北书风的融汇，为唐代书法的发展开了先河，作了准备。主要以楷书面貌呈现的隋代碑志书法，正处于魏楷与唐楷两座艺术高峰之间，其既有北碑的方硬险峻的特点，亦带有帖学精工秀美、平和雍容的一面，所谓上承魏晋六朝之余绪，下开唐人楷法之先河。隋代书家，难于界定，不是发迹周、陈，便是成名于初唐，若以卒亡于隋朝为限，则以智永、丁道护最享盛名。

一、上承六代，下启三唐——隋代历史文化与书法

公元 581 年，北周权臣杨坚废周静帝，建立隋朝，自立为帝，是为文帝，改元开皇，国都仍在长安。公元 589 年，隋灭陈，历时 300 余年的南北分裂局面宣告结束。自晋室南迁后，由于南北政治、经济、文化的差异及文化交流的阻隔，书法艺术也呈现出不同的发展态势。南朝主要流行的书体是演进的比较成熟的行草书，北朝主要使用的则是隶楷错变的字体。就整体书风而言，南朝乃"江左风流，疏放妍妙，长于启牍"，北朝则"中原古法，拘谨拙陋，长于碑榜"。隋的统一，促进了文化的大融合，在南北文化充分交流的大环境中，南北书风逐渐融汇，从而为书法发展提供了极好的契机。

隋虽短祚，然却甚重文治。隋朝废除了以门第、家世为取士标准的九品中正制，代之以科举制。这种以考试来选拔官员的制度在中国影响深远，直至 20 世纪初才被废止。科举制度不但重视官员的学问，还甚重书法，秘书省"加置楷书郎员 30 人（从九品），掌抄写御书"。并在国子监下设书学、算学，各置博士 2 人，助教 2 人，招收学生 40 人。书学博士与科举制度的创立，对书法的发展与推广起到了极大的促进作用。隋代的两位皇帝都雅好书画，文帝曾"诏购求遗书于天下"（《隋书·高祖上》），灭陈时，又命裴矩、高颖等尽收陈内府法书名画 800 余卷，天下书画名迹尽入隋室。炀帝时，又聚魏以来古迹名画，于洛阳观文殿后营建二台，"东曰妙楷台，藏古迹；西曰宝迹台，藏古画"。（《隋书·经籍志序》）炀帝到江都巡游，亦携妙楷、宝迹

二台书画南行，以致船覆失其大半。隋朝皇帝重视和雅好书画，客观上也促进了书法艺术的发展。

二、名家炫目——隋代的书法名家及墨迹

由于隋代短祚，隋代书家的范围也难以界定，不少书家不是发迹周、陈，便是成名于初唐，若以仕于隋或卒亡于隋朝为限，则智永、智果和丁道护等最为著名。

智永，生卒不详，浙江会稽（今浙江绍兴）人，俗姓王，名法极，王羲之七世孙。落发入会稽嘉祥寺、吴兴永欣寺，入隋，迁长安西明寺。智永继祖业而精研书法，曾居永欣寺阁30年，发誓"书不成，不下此楼"。他曾写坏笔头五大簏，埋于土中，人称"退笔冢"。其书名重一时，上门求字者络绎不绝，以致门槛屡被踏坏，被迫用铁皮包裹，人谓"铁门限"。"退笔冢""铁门限"之说，足见其用功之勤。

智永早年学书于萧子云，后法王羲之，深得家法。张旭曾言："自智永禅师过江，楷法随渡。永禅师乃羲、献之孙，得其家法，以授虞世南，虞传陆柬之，陆传子彦远，彦远仆之堂舅，以授余。不然，何以知古人之词云尔。"（卢携《临池诀》）可见，智永在魏晋至隋唐的书学流传中架起了一座桥梁，成为二王书风传承的重要人物。

相传，智永曾书写《真草千字文》800本赠浙东诸寺院。《千字文》原为南朝梁武帝指命散骑侍郎、给事中周兴嗣编撰的儿童发蒙读物。存世的智永《真草千字文》有墨迹本、拓本多种。日本小川氏藏墨迹本，罗振玉、启功等人认为是智永真迹，亦有人疑为唐人临本。拓本以北宋大观三年（公元1109年）薛嗣昌所刻最为有名。以日藏墨迹本观之，真草两体，隔行排列，其书法用笔多凌空取势，顺锋外露，起伏变化，平直中含屈势，线条丰腴圆润；字形端庄平正，但由于用笔丰富，字形意趣在笔画的收放、曲直、俯仰、疏密、向背、错落间得以呈现。其楷

图1　智永《真草千字文》　局部

书参以行草笔意，法度谨严，丰腴茂密，颇具二王书法的意蕴。唐李嗣真《书后品》评其"精熟过人，惜无奇态"。其实，智永在晋唐两大书法高峰的夹缝里生存，能以技巧精湛而独步也实属不易，其书在笔法的丰富性上继承祖法，祛除了南北朝书法特别是北碑那种野逸不羁的风气，当为开启唐人"尚法"风气的先驱。

智永有弟子智果，书法瘦硬，与乃师并称"禅林笔圣"。隋炀帝曾谓智永云："和尚得右军肉，智果得右军骨。"（张怀瓘《书断》）其书迹于今无存，所著《心成颂》一文，阐述十六对结字法则，与智永《真草千字文》一样，在书法史上具有规范楷法的作用。

隋代善书者，智永之外，丁道护是历来论隋代书史者必提及的人物，原因在于其署名手书《启法寺碑》和《兴国寺碑》二石出土较早，北宋欧阳修、蔡襄诸人早已对其精湛的书艺盛赞推奖。二碑原石早佚，今尚有《启法寺碑》宋拓本可见。《书史会要》称，丁道护，谯县（今安徽亳州）人，官至隋襄州祭酒从事。宋代书法家蔡襄说："道护书兼后魏遗法，隋唐之交，善书者众，皆出一法，道护所得最多。"（刘熙载《艺概·书概》）是碑书法平正和美，已初具唐楷法度。

图2　《启法寺碑》

20世纪初，敦煌石室开启以来，百余件隋人写经墨迹残纸得以重示天下，大大丰富了人们对隋代书法的认识。北京故宫博物院所藏章草《出师颂》，虽不具名款，但早在宋代，米友仁就将它定为"隋贤书"。此卷书法系章草，笔法精熟，墨色沉郁，风神飘逸，姿态跌宕饶有奇趣，置之名家书迹亦无逊色。

三、碑志焕彩——隋代的石刻书法

隋代石刻书迹中数量最多的是墓志，其次才是碑碣、造像题记和刻经等，多以楷书为主。隋碑书法由两晋南北朝书风衍变而来，既有北碑的方硬质朴，又有南帖的精工秀美，呈现出南北书风兼收并蓄的时代风貌。其中代表性的石刻书法作品有《龙藏寺碑》《曹植庙碑》《董美人墓志》《苏孝慈墓志》等。

《龙藏寺碑》，开皇六年（公元586年）立石于河北省正定县寺内。该碑在隋代书法史上独树一帜，影响深远，有"隋碑第一"之誉。从其用笔来看，秀朗细挺，劲健沉着，方圆结合，瘦硬中有清腴之气。碑中时而出现行书笔意，静中有动，韵味十足。结体方正宽博，典雅端庄。康有为《广艺舟双楫》云："《龙藏》统合分隶，并《吊比干文》《郑文公》《敬使君》《刘懿》《李仲璇》诸派，荟萃为一……此六朝集成之碑，非独为隋碑第一也。虞、褚、薛、陆传其遗法，唐世唯有此耳。"杨守敬《平碑记》亦云："细玩此碑，平正冲和处似永兴（虞世南），婉丽遒媚处似河南（褚遂良），

图3 《龙藏寺碑》

图4 《董美人墓志》

亦无信本（欧阳询）险峭之态。"此碑是融汇南北书风之众长，并开初唐一代书风的具有承前启后意义的典范之作。初唐诸大家多从此萌芽，尤以褚遂良受其影响最大。褚之《雁塔圣教序》《孟法师碑》在笔法、结体和章法方面都与《龙藏寺碑》有着明显的渊源关系。

《曹植庙碑》，又称《曹子建碑》，开皇十三年（公元593年）立石于山东东阿。楷书中掺杂篆、隶，笔画常有疏失或故作奇特者，结构画圆描方，不似一般隋碑那样成熟稳定。杨守敬认为："用笔本之齐人，体兼篆隶，则沿北魏旧习。然其笔法实精，真有篆隶遗法。"

《董美人墓志》，刻于隋开皇十七年（公元597年），铭文是隋高祖杨坚之子蜀王杨秀为悼念19岁而夭亡的爱妾董美人而撰刻的。志石于清嘉道间出土于陕西兴平，后在太平天国战乱中毁于兵燹，以致今人只能看到拓本。就其书法而言，该墓志布局整齐缜密，笔法精劲含蓄，结字恭正严谨，字形多扁方，尚存晋人小楷、北朝墓志之遗韵，端庄遒丽，堪称隋志小楷上品。汪鋆《十二砚斋金石过眼录》称其"字迹端妍含古意，与欧、虞伯仲"，诚为确评。

《苏慈墓志》，隋仁寿三年（公元603年）刻，清光绪十四年（公元1888年）出土于陕西蒲城。此志楷法成熟而工整，笔势劲挺，用笔多方，劲峭瘦硬，章法整齐，结体平正。兼有南帖之绵丽和北碑之峻整，集秀丽与雄劲于一身。清人毛枝凤《关中金石文字存逸考》评曰："楷法精健绝伦，实为佳刻。盖隋人楷法，集魏齐之大成，开欧、虞之先路，其沉着痛快处，有唐人所不能到者。"康有为则评曰："以其端整妍美，足为干禄之资，而笔画完好，较屡翻之欧碑易学。"

此外，《赵芬碑》《正解寺碑》《青州舍利塔铭》《章仇氏造像》诸石也并称隋刻佳品，堪可称述。

总之，隋朝完成了国家的统一，民族的融合进一步促进了文化的融合，隋代书法体现出南北兼融的特点，起着承上启下的作用。我们看到的大部分隋碑书写精美，具有相当高的艺术价值，而且隋碑志出土较晚，普遍字迹清晰，笔画完好，可作为楷书学习的重要范本。

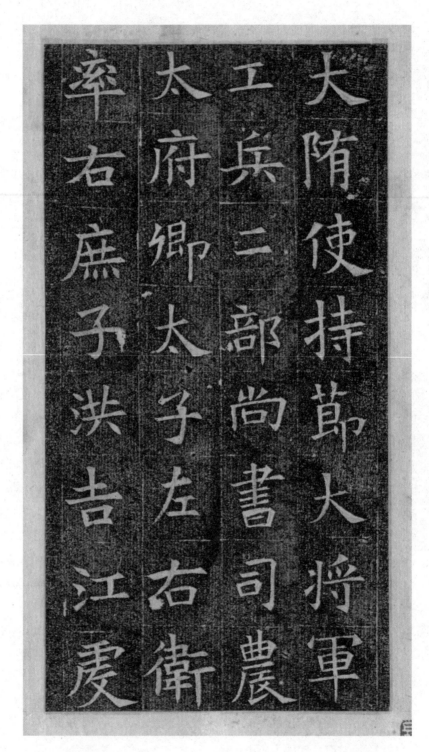

图5 《苏慈墓志》

思考题：

1. 概述隋代书法发展的历史背景及时代特征。

重要名词：

《真草千字文》 丁道护 《龙藏寺碑》 《曹植庙碑》
《董美人墓志》 《苏慈墓志》

参考文献：

1. 朱关田著《中国书法史·隋唐五代卷》，江苏教育出版社 2009 年版。

2. 虞晓勇著《隋代书法史》，人民美术出版社 2010 年版。

3. 张同印《隋朝墓志书法评述》，《中国书法》1998 年第 4 期。

十一月　日金紫光祿大夫檢校刑部尚書上

柱國魯郡開國公顏真卿謹撰書　奉

右僕射之襄郡王郭之閣下善太上

有立德其次有立功是之謂不朽作又

聞之端撲表百寮之師長述屋玉夫

人民之極地今　漢射挺不朽之功業

當人臣極地莫不以于為世出功冠

一時挫思明跋扈之師按運光士

第八章 盛世气象——唐代书法

唐朝是中国封建社会历史上最为辉煌的时期。这种辉煌，不仅体现在政治经济上，也体现在文化艺术上。就书法艺术而言，有唐一代近三百年间，在初唐、盛唐和晚唐不同历史时段里，都出现了彪炳史册的书法大家，真、草、篆、隶、行等不同书体领域均林花璀璨，鲜艳夺目。综观唐代，书法名家辈出，流派众多，论著纷呈，真可谓是一个全面繁荣、全面兴盛的时代。欧阳询、虞世南、褚遂良、颜真卿、张旭、怀素、柳公权等一代大家们，更以其独特的艺术魅力成为后世楷模。这确是一个开宗立派，人才辈出的时代。

唐朝是中国封建社会历史上最为辉煌的时期。这种辉煌，不仅体现在政治经济上，也体现在文化艺术上。就书法艺术而言，有唐一代近三百年间，在初唐、盛唐和晚唐不同历史时段里，都出现了彪炳史册的书法大家，真、草、篆、隶、行等不同书体领域均林花璀璨，鲜艳夺目。综观唐代，书法名家辈出，流派众多，论著纷呈，真可谓是一个全面繁荣、全面兴盛的时代。欧阳询、虞世南、褚遂良、颜真卿、张旭、怀素、柳公权等一代大家们，更以其独特的艺术魅力成为后世楷模。这确是一个开宗立派，人才辈出的时代。

一、开放自信，吐纳百川——唐代书法繁荣发展的历史背景及原因

隋大业十三年（公元617年），唐国公李渊在晋阳起兵，随后占领长安，立隋炀帝的孙子代王杨侑为帝，是为隋恭帝。次年，李渊废黜隋恭帝自称皇帝，改国号为唐。唐王朝的建立，为书法艺术的发展开一新境，这是一个名家辈出，流派纷呈的时代，一个书法艺术全面繁荣，全面兴盛的时代。

第一，开明的时代，开放的社会，为唐代书法艺术的繁荣与发展创造了良好的外部条件。唐朝是我国封建社会的黄金时代，国势之强盛，经济之繁荣，文治武功之卓著，在中国古代史上都堪称空前。在此基础上形成的唐文化，博大精深，辉煌灿烂。宗教、文学、音乐、舞蹈、美术、雕刻、建筑等不同艺术门类都取得了空前辉煌的艺术成就。例如在文学方面，以李白、杜甫、白居易为代表的伟大诗人们，将诗歌这一文学形式演绎得淋漓尽致，使唐诗成为中国文学百花园中最为夺目的一朵奇葩；美术方面，则产生了阎立本、吴道子、张萱、周昉、王维等一批卓绝的画家，山水、花鸟、人物均绚烂多彩；音乐舞蹈更是融合各民族文化而有了巨大突破。思想上，吐纳百川，汇聚中外。文化上，丰富多元，充满活力。唐代书法在这样的时代背景下走向兴盛，确是历史的必然。

第二，最高统治者的提倡与支持，是唐代书法艺术发展的重要动力。唐太宗李世民雅好书法，曾出重金搜罗历代法书遗迹，藏入内府，君臣共相赏玩。他尤重王羲之书，

不仅广为搜罗右军书迹，以致有"萧翼赚兰亭"之历史典故，而且以帝王之尊，亲为《晋书·王羲之传》撰写赞辞，称其"详察古今，研精篆素，尽善尽美，其惟王逸少乎"，亲手将王羲之推上至高无上的地位。李世民本人工行草，善飞白，并有行书碑刻《晋祠铭》《温泉铭》传世。有唐帝王如高宗、睿宗、武后、玄宗，也都能秉承遗风，提倡并支持书法事业发展。如武后则天曾命人将王方庆进献的先祖遗墨双钩摹写留于内府，真迹退归王氏。玄宗皇帝偏重隶书，且延揽名贤，韩择木、蔡有邻等隶书名家竞为其用。唐朝帝王及其公卿大臣对书法的爱好和提倡，并躬身实践，带动朝野上下习书之风大盛，从而有力地促进了唐代书法的发展。

第三，科举制度和书法教育的推行，为书法人才的脱颖而出提供了重要的制度保障。唐代承袭了隋代以考试选拔人才的科举制度，并在考试内容与科目上有所完善和发展。唐代的科举考试中，设有"书科"，"常贡之科有秀才，有明经，有进士，有明法，有书、算。"（《新唐书》卷四十五《选举制》）唐代的官吏选拔，"凡择人之法有四：一曰身，体貌丰伟；二曰言，言辞辩正；三曰书，楷法遒美；四曰判，文理优长"。入仕门径中，书法扮演了重要的角色，这就促使举国上下文人士子争相学好书法。康有为在《广艺舟双楫》中指出："唐立书学博士，以身言书判选士，故善书者众。"

唐代的书法教育机构完备，"六学二馆"是官方重要的书法教育机构。唐代沿袭隋制，国子监下设国子学、太学、四门学、书学、算学、律学。"书学"即专以培养高级书法人才为目的，内设书学博士2人，助教1人，掌教八品以下及庶人之子为学生，这是中国历史上真正意义上的书法教育。国子监之外，朝廷还在门下省设弘文馆，东宫置崇文馆，二馆生徒均为贵族子弟，除学习儒家经典和礼仪之外，书法也是其必修内容。唐太宗曾敕令，"京官文武职事五品以上，有性爱书学及有书性者，听于弘文馆内学书"，并"敕虞世南、欧阳询教示楷法"。（《唐会要》）地方上的学馆仿效中央，亦注重书法教学。

唐代的书法教育除了正规的官学机构之外，还有民间的师徒相习，父子相授等形式作为补充。如欧阳通授业于父亲欧阳询，虞世南授笔意于外甥陆柬之，颜真卿学书于张旭，怀素"担笈杖锡，西游上国，谒见当代名公"等等。这些人群中的书法教学活动，虽具流动性、偶然性和不连贯性，却是唐代书法教育的重要组成部分，也是唐代书法繁荣的重要源泉之一。

第四，唐代书法的兴盛，还有书法艺术自身发展的动因。唐代去魏晋六朝未远，前代名家墨迹尚存，为唐人学习书法提供了必要的便利条件。马宗霍在《书林藻鉴》中说："唐代书家之盛，不减于晋，固由接武六朝，家传世习，自易为工。"正是道

出了上述事实。唐人继承了两汉魏晋南北朝优秀的书法传统，并在创作实践中发展和革新了这一传统，并从理论上进行了系统的总结，形成了唐书"尚法"的时代风尚。

唐代书法艺术的发展与唐代政治经济的发展趋势大体相涉，经历了初唐、盛中唐和晚唐三个阶段。初唐是崇王宗晋期，盛中唐是盛世创新期，晚唐是式微期。

二、崇王宗晋，蒸蒸日上——初唐书坛

初唐书法的蒸蒸日上是与唐太宗李世民的大力提倡和亲自推动分不开的。唐太宗是励精图治的一代帝王，一位具有雄才大略的政治家。他重艺文，敬名贤，好风雅，万机之暇，更是留心翰墨。唐太宗推崇、学习王羲之书法，不遗余力地弘扬右军风骨，所书《晋祠铭》《温泉铭》，开行书入碑之先河，颇得右军法。他广泛搜集王羲之书法作品，"凡得真、行二百九十纸，装为七十卷，草书二千纸，装为八十卷"，更有赚取《兰亭》，陪葬昭陵之说。其建弘文馆，设立书学博士，重视培养书法人才。更是以帝王之尊，亲为撰写《王羲之传论》，亲手把王羲之推上"书圣"宝座。因唐太宗的偏爱与推崇，朝野上下掀起了学习王羲之书法的高潮。

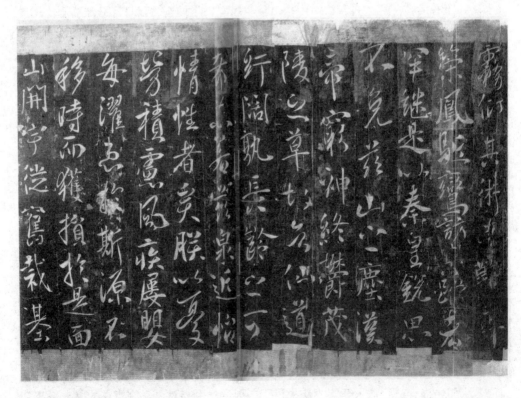

图1　唐太宗《温泉铭》

（一）欧、虞、褚、薛四大家

初唐书法以欧阳询、虞世南、褚遂良和薛稷等人最值得称道，史称"初唐四家"。

欧阳询（公元556—641年），字信本，潭州临湘（今湖南长沙）人。欧阳询出身望族世家，祖父欧阳頠为南朝陈大司空，父欧阳纥，仕陈为广州刺史，因谋反被诛全家，时年14岁的欧阳询因隐匿独免于难，由其父好友江总收养。欧阳询跟随江总三十余年，博览经史，苦研书艺，南朝陈时即以书名世，入隋后任太常博士，以善书而名重长安。唐朝立国时，欧阳询已进花甲之年。唐太宗时，官至太子率更令，弘文馆学士，封渤海男，曾编撰大型类书《艺文类聚》100卷。

《新唐书·欧阳询传》："询初效王羲之书，后险劲过之，因自名其体。尺牍所传，人以为法。"欧阳询诸体皆能，尤以楷书为最，在中国书法史上与颜真卿、柳公权、赵孟頫并称"楷书四大家"。他的楷书，线条方圆兼备而险劲峭拔，结体长方俊秀，竖弯钩等笔画有明显隶意，形成了法度严整，笔力险劲，书体瘦硬的独特风格，史称"欧体"。《旧唐书·欧阳询传》称其："笔力险劲，为一时之绝，人得其尺牍文字，咸以为楷范焉。高丽甚重其书，尝遣使求之。高祖叹曰：'不意询之书名，远播夷狄，彼观其迹，固谓其形魁梧耶！'"其书名之盛，远播夷狄，竟让高祖李渊为之感叹。

他的楷书存世代表作有《皇甫诞碑》《化度寺碑》《九成宫醴泉铭》《温彦博碑》等，隶书碑刻有《房彦谦碑》。

《皇甫诞碑》据前人考之，为高祖武德时立，又谓贞观初立，现藏西安碑林博物馆。书法骨气洞达，法度严谨，虽不如晚年作品矜持老辣，却生气盎然。其子欧阳通书法多受此碑影响。

《化度寺碑》，贞观五年（公元631年）书刻，时欧阳询75岁。原石久佚，清光绪二十六年（公元1900年）于敦煌藏经洞发现唐拓本，分别为法国人伯希和和英国人斯坦因携带出国。此碑书法笔力强健，结构紧密，早《九成宫》一年而书，故风格极相似。元赵孟頫有云："唐贞观间能书者，欧阳率更为最善，而《邕禅师塔铭》又其最善者也。"

《九成宫醴泉铭》，贞观六年（公元632年）书刻，魏征撰文，欧阳询书丹，记载唐太宗在九

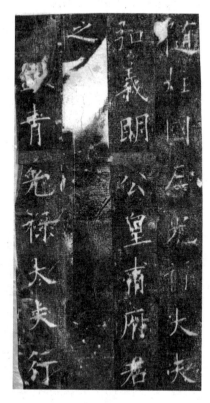

图2　欧阳询《皇甫诞碑》

105

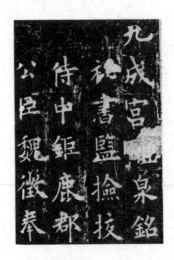

图3 欧阳询《九成宫醴泉铭》

成宫避暑时发现泉水之事。今石尚存，但剜凿过多，已非原貌。此碑为欧阳询晚年的应诏之作，书写时恭谨严肃，法度严整，笔力清秀刚劲，结体险绝瘦峻，既得北碑方整峻利之势，又有南帖风姿秀雅之韵，刚柔相济，历来被视为唐代楷书之冠冕。

欧阳询流传下来的墨迹有行楷书《张翰帖》（藏北京故宫博物院）、《梦奠帖》（藏辽宁博物馆）等，体势纵长，笔力劲健。小行楷《千字文》（藏辽宁博物馆）传为欧阳询晚年为其子欧阳通所书习字范本，用笔精到，结体端严，堪称绝妙。清翁方纲评此帖云："垂老所书，而笔笔晋法，敛入骨神，当为欧帖中无上神品。"

欧阳询之子欧阳通（公元？—691年），字通师，武后朝官至宰相，封爵渤海县子，后因忤武后意，为酷吏所陷被诛。书法承继家学，笔力险劲有过乃父，其存世代表作有《道因法师碑》。

虞世南（公元558—638年），字伯施，越州余姚人。他出身世家大族，幼年丧父，后过继给叔父，因字"伯施"。虞世南与欧阳询一样，都是年幼失怙，但在陈时，欧阳询是叛将之子，虞世南乃良臣之后，境遇自然不同。虞世南23岁时，陈文帝即因其博学召为法曹参军。陈朝灭亡，与兄世基同入长安，任秘书郎，后迁起居舍人。唐朝开国后，先做秦王府参军，太宗时官至秘书监，封永兴县子，世称"虞永兴"。

史载虞世南性情沉静，勤敏好学，早年受教于吴郡顾野王。唐太宗对他的德才学识极为赏识，曾说："世南一人有出世之才，遂兼五绝：一曰德行，二曰忠实，三曰博学，四曰文辞，五曰书翰。有一于此，足为名臣，世南兼之。"太宗召虞世南与欧阳询同为弘文馆学士，伴其左右，或论国家大事，或论书法。虞世南卒后，太宗伤心动情地说："虞世南于我犹一体也。拾遗补阙，无日暂忘，实当代名臣，人伦准的。吾有小失，必犯颜而谏之，今其人亡，石渠、东阁中无复人矣，痛惜岂可言哉！"（《旧唐书·列传第二十二》）唐太宗爱重虞世南，与他的为人有关，也与赏识其书法有关。

虞世南书法胎息智永，偏工真行，其书温润含蓄，端庄静穆，不尚奇巧。楷书杰作《孔子庙堂碑》为虞世南68岁时撰文并书，据说碑文写成进呈墨本，被赐以王羲之所佩黄银印一颗。通观是碑书法，笔画平实稳健，刚中有柔，结构端庄，点画舒展，秀润中透出平和，章法不求错落而浑然一体，一派温文尔雅，平和雍容的"君子之风"。张怀瓘曾将欧阳询与虞世南作比较："欧之于虞，可谓智均力敌……欧若猛将深入，时或不利；虞若行人妙选，罕有失辞。虞则内含刚柔，欧则外露筋骨，君子藏器，以

大唐故特進行右衛大將軍兼撿
挍右羽林軍仗內供奉上柱國下
國公贈幷州大都督泉君墓誌銘並序
中書侍郎兼撿挍相王府司馬王
德真撰　朝議大夫行司勳郎中
上騎都尉渤海縣開國男歐陽通

图4　欧阳通《道因法师碑》

虞为优。"（《书断》）惜此碑在贞观年间因火焚遭毁，武则天时曾据原拓本重刻，不久又被毁。宋代黄庭坚诗云："孔庙虞书贞观刻，千两黄金那购得？"可见原拓本在北宋已极其珍贵。

虞世南的小楷《破邪论序》直接晋人小楷之正脉，但也有人疑其真伪。另有《汝南公主墓志铭》残稿墨迹，或以为出自虞世南手笔，亦有宋米芾所临之说。

虞世南的外甥陆柬之亦以书名世。陆柬之，吴郡吴县（今江苏苏州）人，生卒不详，官至太子司仪郎，崇文侍书学士。书法师舅氏，有出蓝之誉，后改习二王，掺入魏晋行法，崇尚质朴。存世有《文赋》墨迹一通，书风平正朴实。

褚遂良（公元 596—658 年），字登善，钱塘（今浙江杭州）人，出生于仕宦之家，从小博涉经史，潜心翰墨。因其

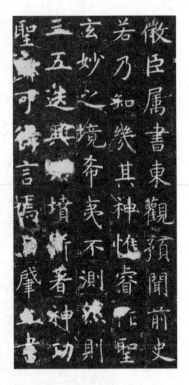

图 5　虞世南《孔子庙堂碑》

父与欧阳询、虞世南相友善，故他的书法得益于欧、虞。虞世南去世后，太宗感叹无人可与论书，魏征遂将褚遂良推荐给了唐太宗。褚遂良以善书而得太宗重用，由起居郎而黄门侍郎，再升为中书令，终至于同长孙无忌一起成为太宗临终托孤的顾命大臣。高宗继位后封他为河南县公，故世称"褚河南"，后因谏阻立武则天为后，被贬至潭州、桂州、爱州（今属越南）等地，忧愤而死，享年 63 岁。

褚遂良的书法，初学欧阳询和虞世南，尤得益于虞世南。贞观十年（公元 636 年）召为侍书后，博览右军法书，并将汉隶、北碑熔冶为一炉，逐渐形成了自己的风格，其笔画瘦硬跳荡，提按强烈，大起大落，字势飘逸俊秀，刚柔相济，精神外露。褚遂良传世的书法作品较多，主要有《孟法师碑》

图 6　陆柬之《文赋》

《伊阙佛龛碑》《房玄龄碑》《雁塔圣教序》《倪宽赞》《阴符经》等。

《伊阙佛龛碑》和《孟法师碑》先后书于贞观十五年（公元641年）和贞观十六年（公元642年），属于褚遂良早期楷书作品。二碑书风大体一致，字体宽博方正，稍带隶意，"平正刚健，法本欧阳，多参八分"。（梁巘语）

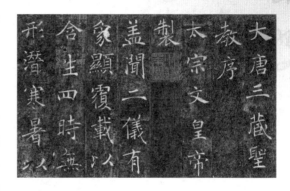

图7　褚遂良《雁塔圣教序》

褚遂良早期楷书非常优秀，但前人痕迹较为明显，因此，要推他的代表作当为写于永徽四年（公元653年）的《雁塔圣教序》。《雁塔圣教序》实际上有两块碑石，一为《大唐三藏圣教序》，唐太宗李世民撰文，述三藏去西域取经及回长安后翻译佛经的事迹；一为《大唐皇帝述三藏圣教序记》，唐高宗李治撰文，述太宗李世民敕立三藏圣教序的情况。两石分别嵌于西安大雁塔南墙左右。《雁塔圣教序》为御制文字，深感圣恩，故下笔小心谨慎，志气平和，其字体疏瘦，用笔流畅飞动，以行入楷，线条婉媚遒劲，一波三折，顿挫起伏，节奏感极其强烈；结体紧密，中宫收紧，紧而不板，密而不闷，舒展大方，字的重心前俯后仰，上提下移，增加了动态的美感。章法绝妙，彰显仙逸之气。包世臣《艺舟双楫》说："河南《圣教序记》其书右行，从左玩到右，则字字相迎；从右看到左，则字字相背。噫！知斯者可与言书矣。"唐张怀瓘《书断》评褚遂良"真书甚得其媚趣"，证之此碑，确为的论。

传世的褚遂良墨迹有《大字阴符经》《倪宽赞》《褚摹兰亭》等，然而是否为真迹，学界尚有争议。《大字阴符经》，墨迹纸本，沈尹默等人认为是褚遂良真迹，徐无闻等人则认为是伪作。但双方对此卷的艺术价值均给予极高评价。此帖略带行意，用笔灵动，线条粗细对比明显，运笔节奏起伏连绵，貌似舞者起舞，歌者吟唱。

褚书流丽遒劲，妍媚多姿，疏朗宽绰，

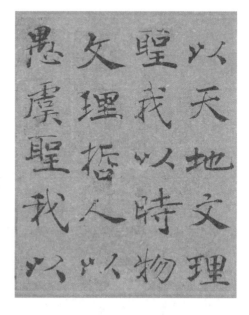

图8　褚遂良《大字阴符经》　局部

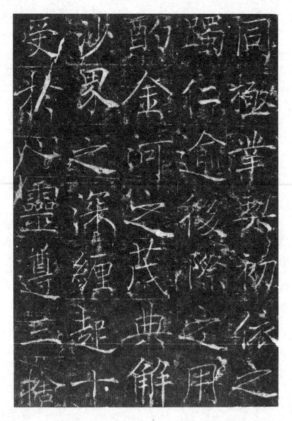

图 9　薛稷《信行禅师碑》

刚柔相济的风格特点，受到了当时及后世书家的极大欢迎。薛稷、徐浩、颜真卿、柳公权等书法大家都受其影响，故清人刘熙载誉其为"唐之广大教化主"。

薛稷（公元 649—713 年），字嗣通，蒲州汾阴（今山西万荣）人，名相魏征的外孙。武则天时进士及第，唐睿宗时历官工部、礼部尚书，太子少保，封爵晋国公，人称"薛少保"。开元元年（公元 713 年），因涉窦怀贞与太平公主篡位案被赐死狱中。薛稷多才艺，善画，尤以画鹤著名，书法学欧阳询、虞世南、褚遂良，受褚书影响最深。唐人说"买褚得薛，不失其节"，可见其是学褚书能得形神的高手。薛稷有《信行禅师碑》拓本传世，线条细劲，结字疏阔，章法茂密，一派褚风。

张怀瓘《书断》说他"书学褚公，尤尚绮丽。媚好肤肉，得师之半"。今人朱关田认为，薛稷书法出自褚氏，虽时有新奇能别成风神，但终"未能尽脱褚氏规模而独张一军"，名列"初唐四家"，实见逊色，"其所以附骥欧、虞、褚者，斯盖论书者为求得偶数矣！"（《中国书法史·隋唐五代卷》）

（二）文书并茂称《书谱》

孙过庭，字虔礼，一说名虔礼，字过庭，吴郡（今江苏苏州）人。他一生潦倒，仅做过率录府事参军这样的低级官吏，后遭人谗议而丢官。辞官后潜心研究书法，可惜未及完稿，"遇暴疾，卒于洛阳植业里之客舍"。（ 陈子昂《率府录事孙君墓志铭并序》）其"志学之年"，即留心翰墨，工于用笔，草书更是直接二王。张怀瓘《书断》称其"草书宪章二王，工于用笔，俊拔刚断，尚异好奇"；米芾声称"凡唐草得二王法无出其右"；《宣和书谱》称过庭："得名翰墨间，作草书咄咄逼羲、献，尤妙于用笔，俊拔刚断，出于天才，非功用积习所至。"

《书谱》墨迹长卷，撰成并自书于垂拱三年（公元 687 年），现藏台北故宫博物院。《书谱》前段用笔沉稳，笔笔规范，意气和平，中间写得兴起，笔势渐转放纵，到了后段，逸兴遄飞而笔下生风，尽情挥洒，酣畅淋漓，可谓"心手双畅，智巧兼优"。通观《书谱》墨迹，笔法精娴，于流畅婉转中极富变化，"一画之间，变起伏于锋杪，一点之内，殊衄挫于毫芒"。清刘熙载《艺概·书概》评曰："过庭草书，在唐为善宗晋法。其所书《书谱》，用笔破而愈完，纷而愈治，飘逸愈沉着，婀娜愈刚健。"其点画多姿，结字遒美，行笔之流畅，草法之谨严，布局之奇巧，墨彩之焕发，都堪称绝妙，历来被视为草书学习的经典范本。

《书谱》不仅是一件笔精墨妙的艺术杰作，更是一篇千余年来广为传

图 10　孙过庭《书谱》　局部

诵的书学名著。全文内容丰富，以艺术创作和艺术审美为主线，对书法的发展、书法的本质及功用、书法创作、书法批评等诸多问题进行了全面而又深刻的阐述，在中国书法理论史上散发出耀眼的光芒。

三、诸体并盛，名家辈出——盛中唐书法

经历了初唐 80 余年的发展，至开元、天宝间，唐王朝社会政治稳定，经济文化繁荣，整个社会充满了蓬勃向上的活力，进入了历史上的盛唐时期。这一时期的书法逐渐突破二王藩篱，形成了唐书自己的面目，草书狂放，真书绝代，行书清健，篆隶复兴，可谓诸体并盛，名家辈出，异彩纷呈。

（一）"右军如龙，北海如象"——行书名家李邕

李邕（公元 678—747 年），字泰和，广陵江都（将江苏扬州）人。其父李善，正直博学，所注萧统《昭明文选》60 卷，名高一时。李邕天资颖慧，幼承家学，年少即

以辞章擅名。武则天长安初年，拜为左拾遗，以敢谏著称。玄宗即位后，历任渝、陈、括、淄、滑诸州刺史，因为人耿介，迭遭谗毁。晚年出任北海太守，故人称"李北海"。天宝中，遭奸相李林甫构陷，惨遭杖杀。

李邕文名隆盛，"独步有唐四十年"，又以擅长行书而著称。《旧唐书》本传称："邕早擅才名，尤长碑颂。虽贬职在外，中朝衣冠及天下寺观，多赍持金帛，往求其文。前后所制，凡数百首。"李邕乃一代名士，萧散风流，其书法亦是其人格之写照。他的书法，初学右军，又参以北碑及初唐诸家笔意，变法图新。《宣和书谱》云："邕初学，变右军行法，顿挫起伏，即得其妙，复乃摆脱旧习，笔力一新。"李邕学习右军而能适时趋变，丰体豪笔，骨气洞达。唐李阳冰谓其为"书中仙手"，宋欧阳修对李邕书法"好之尤笃"，明董其昌更是声称"右军如龙，北海如象"。以"象"喻其笔力沉雄，媲美于"龙"之矫健，把李邕与右军相提并论，可谓推崇备至。

据传，李邕曾撰碑800余通，但流传至今的却只有《李思训碑》《端州石室记》《麓山寺碑》《叶有道碑》《李秀碑》等数种。其中，尤以《麓山寺碑》和《李思训碑》影响最大。

《麓山寺碑》，又名《岳麓寺碑》，开元十八年（公元730年）立石，碑额有阳文篆书"麓山寺碑"四字，原石在长沙岳麓书院。是碑是李邕53岁时所书，正值人、书成熟的盛年，是其成熟的行书风格的代表作。其书法行楷相间，用笔略肥，笔画苍劲，方折笔及夸张的顿挫，显得雄强凌厉。结体上中心紧密，笔势外张，多呈欹侧之势，充分融汇了二王及初唐诸家之特点。北宋黄庭坚评其："字势豪逸，真复奇崛，所恨功力太深耳，少令工拙相半，使子敬复生，不过如此。"

《李思训碑》，又称《云麾将军碑》，开元二十八年（公元740年）立于陕西蒲城桥陵。是碑书法瘦劲，凛然有势，结字纵长，奇宕生姿，寓奇变于规矩中。明杨慎《杨升庵集》云"李北海书《云麾将军碑》为其第一"，认为其一法《兰亭》，而风度娴雅，尽有蕴藉。

李邕的行书不仅影响到苏轼、黄庭坚、赵

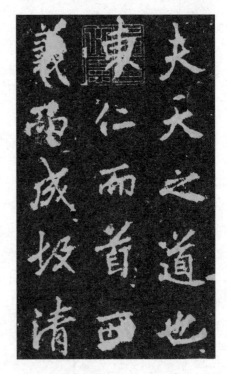

图11　李邕《麓山寺碑》　局部

孟頫等后世书家，在唐时亦有人专临他的书法，他因而提出"似我者死，学我者俗"的警言。

（二）"颠张醉素"，狂草撼人

贺知章的草书是二王体系的今草书风，但稍加狂放。贺知章（公元659—744年），字季真，又字维摩，晚号"四明狂客"，越州永兴（今浙江萧山）人，官至银青光禄大夫兼秘书监，人称"贺监"。他为人不拘小节，狂放不羁，酷爱饮酒，与李白、张旭等并称"酒中八仙"。贺知章善草书，草书即是他率真情感的流露。《宣和书谱》曰："每醉必作，为文词初不经意，卒然便就，行草相间，时及于怪逸，尤见率真。"传为贺知章的草书墨迹《孝经》，纯二王草法，但更显狂放。通篇气势奔放，纵笔如飞，行笔中侧互用，线条多变，顿挫、转折、收放、疾徐把握得当，颇具节奏感。

图12　贺知章《孝经》

如果说孙过庭、贺知章是东晋二王草书的传承者的话，那么张旭则完全脱离了东晋二王体，其狂草书成为后世草书的"百代则"。张旭（公元675—750年），字伯高，吴郡（今江苏苏州）人，初为常熟尉，后官至金吾长史，故人称"张长史"。张旭性情奇逸，卓尔不群，因嗜酒而行为癫狂。《新唐书·本传》云："嗜酒，每大醉，呼叫狂走，乃下笔，或以头濡墨而书，既醒自视，以为神，不可复得也。世呼'张颠'。"杜甫《酒中八仙歌》曰："张旭三杯草圣传，脱帽露顶王公前，挥毫落纸如云烟。"他平生以饮酒作书为乐，饮酒，见其豪爽；作书，抒其性情。韩愈在《宋高闲上人序》中说："往时张旭善草书，不治他技。喜怒、窘穷、忧悲、愉佚、怨恨、思慕、酣醉、无聊、不平，有动于心，必于草书焉发之。观于物，见山水崖谷，鸟兽鱼虫，草木之花实，日月列星，风雨水火，雷霆霹雳，歌舞战斗，天地事物之变，可喜可愕，一寓于书。"在盛唐那样一个自信而又开放的时代，张旭等人极力张扬个性，表达自我，凸显了书法艺术"心画"的本质。文宗时，诏以李白诗歌，裴旻剑舞，张旭草书为"三绝"，足见其在书法艺术上的造诣。

张旭的笔法源自堂舅陆彦远（陆柬之子），是从智永、虞世南、陆柬之一脉亲传的二王笔法。他在二王传统草书的基础上，强化了用笔的顿挫使转，刚柔变化，内擫外拓，创造出笔势连绵回绕，更加纵逸豪放的狂草艺术，呈现出强烈的盛唐气象。

传为张旭的作品有《古诗四帖》墨迹本，《肚痛贴》刻帖。《古诗四帖》为五色笺本，无款，今藏辽宁博物馆。明董其昌定为张旭所书，后人多信从之。其书法使转纵横，点画劲健，结构大开大合，"有悬崖坠石，急雨旋风之势"（董其昌跋语）。《肚痛贴》，北宋嘉祐三年（公元 1058 年）摹刻，内容是因为忽然肚痛欲服药之事。通篇洋洋洒洒一气贯之，线条由粗到细，细到粗，结构、用笔、墨色变化前后呼应，浑然天成，生动地体现了孙过庭所说的"一点成一字之规，一字乃终篇之准"的艺术规律，也体现出作者创作时的艺术冲动和无拘无束。

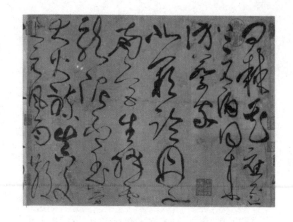

图 13　张旭《古诗四帖》

草书之外，张旭的楷书亦精妙。存世的《郎官石记序》，开元二十九年（公元 741 年）书刻，原石已毁，有宋拓本传世。此碑结构宽博，用笔圆润含蓄，有虞世南笔意。苏轼《东坡题跋》云："作字简远，如晋宋间人。"黄庭坚《山谷题跋》曰："唐人正书无能出其右者……盖自二王后能臻书法之极者，唯张长史与鲁公二人。"

张旭的书法影响了同时代及后代的诸多书家，颜真卿、邬彤都直接得到过他的指导，特别是颜真卿，专门从长安赶赴洛阳向他求教，传颜真卿还有《述张长史笔法十二意》以记其

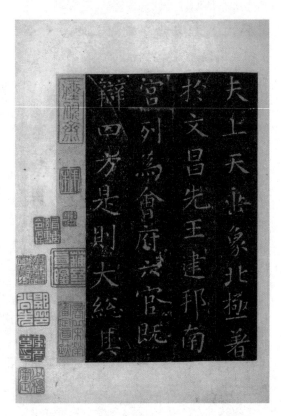

图 14　张旭《郎官石记序》

所学。怀素作为邬彤的弟子，继承并发展了张旭的草书。

怀素（公元 725—785 年），字藏真，俗姓钱，湖南零陵人，自称长沙人，"幼而事佛，经禅之暇，颇好笔翰"。家贫，无纸可书，于是广种芭蕉，取蕉叶代纸学书，因颜其

居为"绿天庵"。他曾将弃笔堆积埋于山下，号称"笔塚"。怀素是唐朝杰出的草书大家，与张旭并称"颠张醉素"。他好交游，与李白、杜甫等诗人都有交往，亦好饮酒，每当酒酣兴发，不分墙壁、衣物、器皿，任意挥写，时人谓之"醉僧"。

怀素早年即以草书驰名乡里，李白《草书歌行》赞曰"少年上人号怀素，草书天下称独步"。青年时期，其书法的精美便得到吏部侍郎、书法家韦陟的激赏，认为其书法"当振宇宙大名"。其后，师从金吾兵曹邬彤学习草书，邬彤为张旭的学生，乃告之以笔法。为了学有门户，"担笈杖锡，西游上国，谒见当代名公"。他的草书赢得了名贤们的普遍赞誉，《宣和书谱》有称："当时名流如李白、戴叔伦、窦臮、钱起之徒，举皆有诗美之，状其势以为若惊蛇走虺，骤雨狂风，人不以为过论。又评者谓张长史为颠，怀素为狂，以狂继颠，孰为不可。"怀素性情疏放，喜欢交结，王公名流也都爱结交这个才华横溢的狂僧。任华有诗云："狂僧前日动京华，朝骑王公大人马，暮宿王公大人家。谁不造素屏，谁不涂粉壁。粉壁摇晴光，素屏凝晓霜。待君挥洒兮不可弥忘，骏马迎来坐堂中，金盘盛酒竹叶香。十杯五杯不解意，百杯之后始颠狂。"

怀素的书法因大多书于当时的"粉壁"和"素屏"之上，这些都随着建筑物的毁坏而消失，因而其流传于世的作品不多。现藏台北故宫的《自叙帖》墨迹本，旧说出自怀素的手笔，学界对此作真伪尚多争议，有"临本""摹本""伪好物"之说，但都不否定与怀素的联系。全幅作品洒脱不拘，字字飞动，其用笔迅捷，线条瘦劲，圆转通畅；结字随势变化，或大或小，或正或欹，或长或扁，或方或圆，开合有致，一任自然而变化多端。卷末字形增大，更将整幅作品的节奏推向高潮；章法布局奇诡，数字连缀成组变化，疏可走马，密不透风，左右挪让，相互呼应。全帖一气贯之，笔意纵横恣肆，寓变化于规矩法度中，给人以巨大的视觉冲击和心灵震撼。

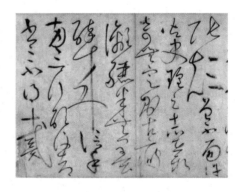

图 15　怀素《自叙帖》

《苦笋帖》和《食鱼帖》也是怀素的草书名迹。《苦笋帖》绢本墨迹，仅2行14字，现藏上海博物馆，其线条变化多端，结构与动势丰富多彩，显得空灵洒脱；《食鱼帖》为古摹本，书法高华圆润，放逸而不狂怪，使转灵活，提按得当。作为僧人的怀素在《食鱼帖》中却大谈食鱼吃肉，表现了蔑视封建世俗和宗教戒律的豪放性格。这一点，与其书法所体现的奔放不羁的艺术个性是相通的。

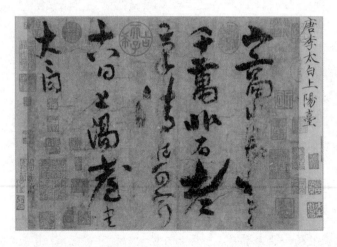

图 16　李白《上阳台帖》

张旭与怀素作为唐代狂草艺术的代表人物，历代论书者常将他们进行比较。黄庭坚在《山谷题跋》中说："怀素草书，暮年不减长史，盖张妙于肥，藏真妙于瘦，此两人者，一代草书之冠冕也。"虽然二人一肥一瘦，风格不同，但他们大胆放达的用笔，铿锵多变的节奏，奔放豪迈的创作激情，将狂草书法撼人的艺术魅力发挥得淋漓尽致。这种浪漫的酒神式的狂欢，实与大唐王朝开放自信的文化气象相步趋。

著名诗人李白为人豪迈奔放，倜傥不群，他的书法也极有个性，传世行草墨迹《上阳台诗》，"得无法之法"，飘逸自然，与他豪放博大的诗风完全一致。

（三）承前续后，篆隶复兴

时代的发展，书体的演进，使魏晋以后的书家普遍对篆隶书的传统感到隔膜与陌生。宋朱长文《续书断》曰："历两汉、魏晋至隋唐逾千载，学书者唯真、草是攻，穷英撷华，浮功相尚，而不曾省其根本，由是篆学中废。"李斯之后篆学退，蔡邕之后隶书衰，确是不争的历史事实。然而，随着唐代书法的空前繁荣，全面发展，篆、隶书也得到了极大的复兴，成为唐代书法繁荣兴盛的重要组成部分。

盛唐时期，篆书中兴最重要的代表人物是李阳冰。李阳冰（约公元 722—789 年），字少温，赵郡（今河北赵县）人。他自幼博学多才，尤专心于文字之学，李白有诗赞其"弱冠燕赵来，贤彦多逢迎"。李阳冰先后出任缙云、当涂县令，京兆府法曹参军、国子监丞、将作少监兼集贤院学士，其最高官阶为从四品的将作少监。不同于同时代其他书家学习书法以真、草为尚的做法，李阳冰通字学，于小篆用功尤勤。他精研篆籀 30 年，刊定《说文刊正》30 卷。唐吕总视李阳冰为"李斯之后，一人而已"；唐舒元舆《玉箸篆志》更大为赞赏道："斯去千年，冰生唐时。冰复去矣，后来者谁。千年有人，谁能待之。后千年无人，篆止于斯。"李阳冰本人对自己的篆书也颇为自矜，尝言"斯翁之后，直至小生"。

李阳冰学习篆书，"初师李斯《峄山碑》，后见仲尼《吴季札墓志》，遂变化开阖，如虎如龙，劲利豪爽，风行雨集。文字之本，悉在心胸，识者谓之仓颉后身。"

（窦臮《述书赋》）李阳冰直接承袭李斯玉筋篆法，应规入矩，笔力遒劲，线条匀净坚挺，以骨力胜而又圆活自如，结构匀停而舒展，直入妙境。宋陈槱《篆法总论》评曰："小篆自李斯之后，惟阳冰独擅其妙，尝见真迹，其字画起止处，皆微露锋锷。映日观之，中心一缕之墨倍浓，盖其用笔有力，且直下不欹，故锋常在画中。此盖其造妙处。"

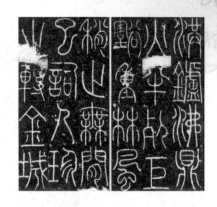

图 17　李阳冰《三坟记》

李阳冰传世的书迹有《缙云城隍庙碑》《三坟记》《栖先茔记》《般若台铭》等。这些碑刻原石早已不存，现存西安碑林的《三坟记》《栖先茔记》都是宋人根据原拓重刻的。《三坟记》承李斯《峄山碑》玉筋笔法，以瘦劲取胜，结体纵势而修长，线条遒劲，笔画圆匀；《城隍庙碑》，唐乾元二年（公元 759 年）刻，李阳冰在缙云县城隍庙祈雨有应之后所撰并书。现存为宋人重刻，书法瘦劲通神，中锋行笔，结体委婉自如。《般若台铭》为李阳冰留下的大字篆书摩崖刻石，唐大历七年（公元 772 年）书丹刻石，在福建会城乌石山。此刻笔画厚重而不失圆转流畅之美。康有为在《广艺舟双楫》中赞曰："篆书大者唯有少温《般若台》，体近咫尺，骨气遒正，精采冲融，允为楷则。"李阳冰着力恢复秦篆的法度，把唐代篆书推向最高峰，成为篆书发展承上启下的重要人物，宋元明三代篆书家几乎无不宗法李阳冰。

唐代隶书的发展，玄宗李隆基发挥了重要的作用。唐玄宗本人即擅隶书，窦臮颂曰："风骨巨丽，碑版峥嵘。思为泉而吐凤，笔为海而吞鲸。"他的隶书作品《泰山铭》和《石台孝经》，隶法纯熟，笔画饱满，气势开展，华丽丰腴，一派盛唐气象。士子臣民以皇帝的好尚为好尚，盛唐以后，习隶书者渐多。其中以隶书名家者，以史惟则、

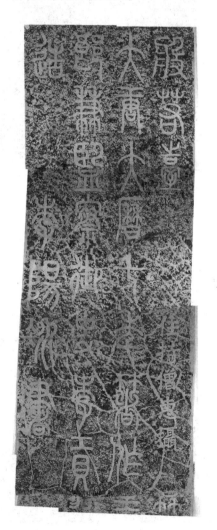

图 18　李阳冰《般若台铭》

图19 史惟则《大智禅师碑》

韩择木、蔡有邻、李潮最为知名，世称"唐隶四大家"。

蔡有邻据传是东汉蔡邕的后人，以《熹平石经》为家法，多有继承，但作品却鲜见。韩择木是唐代大文豪韩愈的叔父，官至礼部尚书、右散骑常侍等职，尤以善八分而名重当时。《述书赋》云："韩常侍则八分中兴，伯喈（蔡邕）如在，光和之美，古今迭代。"其隶书碑刻主要有《叶慧明神道碑》《荐福寺临坛大戒德律师碑》等。其书以《曹全碑》为根基，又参以篆书笔意，结构端庄规整、骨力遒劲，法度谨严；史惟则，唐广陵人（今江苏扬州），官至殿中侍御史。宋陈思《书小史》称其书"迫近钟书，发笔方广，字形俊美亦为时重，又善篆籀、飞白"。明赵崡把他推为"开元间八分书第一手"。其传世书迹有《大智禅师碑》，书风与玄宗隶书相近。李潮，没有传世的隶书作品，不便置评。

徐浩不仅楷书名称一时，隶书亦是高手。徐浩（公元703—782年），字季海，会稽（今浙江绍兴）人。因善书而受肃宗宠爱，由襄州刺史召为中书舍人，四方诏令多出其手，成为御用书家。徐浩历任工部侍郎、吏部侍郎，集贤殿学士，代宗时封会稽郡公，世称"徐会稽"。他的祖父徐坚、父亲徐峤皆有书名。其隶书碑刻《嵩阳观记》，今在河南登封嵩阳书院，法度严谨，隶法纯熟，笔画丰腴，为唐隶中佼佼者。

徐浩留下的楷书碑刻亦多，如立于唐建中二年（公元781年）的《不空和尚碑》，徐浩临终前一年所书，现藏西安碑林。碑文记述印度僧人不空游长安，唐王朝恭请他任国师并大封官爵之事。是碑楷法精严，点画沉厚，结字稳健，空间匀称，体现了

图20 徐浩《不空和尚碑》

官方文告的严整端谨。另，20世纪末至21世纪初，于河南、陕西等地还发现了徐浩所书的《杨仲嗣墓志》《崔藏之墓志》《李岘妻独孤峻墓志》《李岘墓志》等志石，均用笔圆健，点画浑厚，结体平正。

（四）雄强博大、浑厚丰腴——盛唐气象颜真卿

盛唐时期的颜真卿在学习前人和古法中开创了雄强博大、浑厚丰腴的书法新风，开宗立派，终成一代大家。苏轼曾云："诗至于杜子美，文至于韩退之，画至于吴道子，书至于颜鲁公，而古今之变，天下之能事毕矣。"（《东坡题跋》）近人马宗霍《书林藻鉴》里说："惟唐初既胎晋为息，终属寄人篱下，未能自立。逮颜鲁公出，纳古法于新意之中，生新法于古意之外，陶铸万象，隐括总长，与少陵之诗，昌黎之文，皆同为能起八代之衰者，于是卓然成为唐代之书。"后人常将颜真卿的书法与杜诗、韩文并称，因其中正宽博、丰腴雄强代表着盛唐气象和时代风貌。

颜真卿（公元709—785年），字清臣，京兆万年（今陕西临潼）人，祖籍琅琊临沂（今山东临沂）。他出身书香世家，饱读博学，早得文名。开元二十二年（公元734年）举进士第，历仕玄宗、肃宗、代宗、德宗四朝。天宝十二年（公元753年）出任平原太守，后因奋起抵御安禄山之叛，名重朝野，世称"颜平原"。肃宗朝，历同州、蒲州、饶州、升州四州刺史，入为刑部侍郎，上元元年（公元760年）谪守蓬州为长史。代宗朝，历任吏部侍郎、尚书右丞，吏部尚书，进爵鲁郡开国公，因又称"颜鲁公"。永泰二年（公元766年），遭权相元载排挤，贬为硖州（今湖北宜昌）别驾、吉州别驾。大历三年（公元768年），任抚州刺史。大历七年（公元772年）迁湖州刺史。大历十二年（公元777年），宰相元载获罪，复回京任刑部尚书，后改吏部尚书。德宗朝，以吏部尚书充礼仪使，后改太子少师、除太子太保。建中四年（公元783年），任淮西宣慰使，奉命劝谕叛将淮宁节度使李希烈，遭扣囚，不为叛将威逼利诱。贞元元年（公元785年），被叛将缢杀。唐德宗李适下哀诏痛悼曰："器质天资，公忠杰出，出入四朝，坚贞一志。"（新旧《唐书》本传）

颜真卿的书法，初师褚遂良，后又师从张旭，参透用笔之理，有《述张长史笔法十二意》可证。他对篆隶、北碑及当时流行于民间的写经体都有体悟，采篆隶古法入楷、行、草书，大胆推陈出新，最终形成了丰伟刚健、气象博大与唐代盛世相适应的"唐代之书"的特色。其笔法，中锋运笔，沉着饱满，丰腴圆健，如锥画沙、印印泥，又如折钗股、屋漏痕；其结字，四面撑满，中宫收紧，精光内含，张力弥漫；其章法，纵横有象，低昂有态，气势磅礴。清王澍《虚舟题跋》曰："魏晋以来，作书者多以秀劲取姿，欹侧取势。独至鲁公不使巧，不求媚，不趋简便，不避重复，规绳矩削，而独守其拙，独为其难。"所谓"不使巧""不求媚"，其实是以平常心诚正而写，

达到了极工而大美；所谓"不简便重复"，当是指他以籀篆古法作楷、行、草书，其笔画多藏锋，如裹铁屈金。颜书的主调是拙朴、内敛和沉雄，充盈着书者刚正质朴个性中的清气和浩气，更彰显出大唐宏伟博大的文化气象。故欧阳修评曰："斯人忠义出于天性，故其字画刚劲独立，不袭前迹，挺然奇伟，有似其为人……其端庄尊重，人初见而畏之，然愈久而愈可爱也。"（《集古录跋尾》）

颜真卿是多产书家，流传至今的墨迹及碑刻拓本约 70 余种。其存世楷书作品多，前后风格变化大，一般可分早、中、晚三个时期。40 至 50 岁时所作，是其楷书创作早期阶段。天宝十一年（公元 752 年）所书《多宝塔感应碑》（现藏西安碑林）和天宝十三年（公元 754 年）所书《东方朔画赞》，方整匀称，传统痕迹显著，"颜体"楷书风格尚未形成；50 岁至 70 岁间所作，为其楷书创作中期阶段。代表作品如《郭氏家庙碑》（公元 764 年，现藏西安碑林）、《大字麻姑仙坛记》（公元 771 年，明时毁于火）、《大唐中兴颂》（公元 771 年，刻于湖南祁阳梧溪崖壁）、《元次山碑》（公元 772 年，现存河南鲁山县第一高级中学内）、《臧怀恪碑》（约公元 772 年，碑原在陕西三原县，1980 年移置于西安碑林）等，字多方形，重心居中，朴拙敦厚，其风格完全成熟；70 岁之后所作，如《李玄靖碑》（公元 777 年，在江苏句容茅山玉晨观，明时遭火碎裂）、《颜勤礼碑》（公元 779 年，现藏西安碑林）、《颜氏家庙碑》（公元 780 年，现藏西安碑林）等。其时人书俱老，高古苍劲，宽博雍容。

《多宝塔感应碑》，天宝十一年（公元 752 年）立碑，岑勋撰文，颜真卿书丹。此碑为颜真卿 44 岁时所书，是其早期楷书代表作。整篇用笔严谨，结构平正，拘谨有余而生动不足。明孙鑛跋曰："此是鲁公最匀稳书，亦尽秀媚多姿，第微带俗，正是近世椽史家鼻祖。"其板刻之病，"第微带俗"，研究者以为这是因颜真卿的家童刻碑，每每强猜主人意，将己意渗入修改，以致失真。然其胜处亦正在于其端庄整肃，笔画圆劲，"腴不剩肉，健不剩骨"。

《大字麻姑仙坛记》，此作为颜真卿于大历六年（公元 771 年）出任抚州刺史路过江西

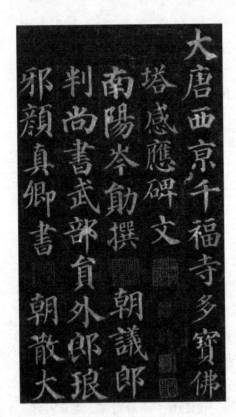

图 21　颜真卿《多宝塔碑》

南城，游览麻姑山时撰文并书，为鲁公"变法"初具规模时的代表作。与《多宝塔碑》的严谨规范，四平八稳不同，该碑中的不少字一反常态，如"麻"字"林"部的捺几乎无波脚，含而不露，近于篆法。又如"内"字的努勾，有筋无肉，取其意到。笔法、结构随机应变，许多字的结体和用笔近乎丑怪，直至重心不稳，是鲁公意在朴拙的一种追求。这种"变法"显然是对书法的表现力和审美情趣的大胆创变。

图22　颜真卿《麻姑仙坛记》

《大唐中兴颂》书于大历六年（公元771年）六月，晚《麻姑仙坛记》两月。碑文是颜真卿的好友元结于唐肃宗上元二年（公元761年）撰写，歌颂肃宗收复东西两京的业绩，文辞古雅豪放，充满了对大唐中兴的期望。这也深深地感染了颜真卿，他下笔激越高昂，写下了这件气势磅礴的作品。其字刚正雄伟，气度恢弘，字里行间充满刚毅之气，映射出时代的进取精神。欧阳修《集古录》赞曰："此书字尤奇伟而文辞古雅。"钱邦芑《梧溪记》谓其为"平原第一得意书"。

图23　颜真卿《颜勤礼碑》

《颜勤礼碑》，立碑于大历十四年（公元779年），是颜真卿为其曾祖父颜勤礼所撰并书的神道碑。宋欧阳修、赵明诚等人对此碑均有著录，后久埋土中，直至1922年陕西省修建省长公署方从地下挖掘出土，现藏西安碑林。此碑运笔苍劲，筋骨内含有篆籀之意，结构宽绰开张，笔画位置疏密得当，书风雄迈清整，雍容大度。

《颜氏家庙碑》，书于建中元年（公元780年），系颜真卿为其父颜惟贞刊立，李阳冰篆额。此碑以篆籀笔意入楷，苍劲圆浑，因为是晚年用力深至之作，显得更加阔大深沉，朴拙老辣，可谓已入人书俱老之化境。

与其楷书具有开创新风的价值和意义一样，颜真卿的行草书也在继承前人的基础上锐意革新，成就一代典范。以《祭侄文稿》和《争座位帖》为代表，用笔颇有篆籀气息，中锋圆转，结体开张，墨色枯润相间，气势宏大，形成了以刚劲雄浑为主调的新书风，一改二王一路行草书流

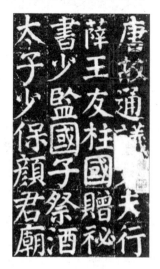

图24　颜真卿《颜氏家庙碑》

121

美飘逸的旧风格。

现存台北故宫博物院的《祭侄文稿》是颜真卿的行书代表作品，被后世誉为"天下第二行书"。此稿书于唐肃宗乾元元年（公元758年）是颜真卿为其侄颜季明所

图25　颜真卿《祭侄文稿》

写的祭文草稿。"安史之乱"发生时，颜真卿和堂兄颜杲卿分别在山东平原郡和河北常山郡起兵讨贼。常山兵败，颜杲卿父子被叛军残忍虐杀，壮烈殉国。三年后，史思明降唐，战乱稍歇，颜真卿派人寻访杲卿父子的尸骨，仅得季明的头骨。面对亲人的尸骨，颜真卿满怀悲愤，挥笔写下这篇祭文，"故其援笔作文之际，萦于忿激，血泪并进，悲愤交加，情不能自禁，其意固不在文字之间，而顿挫纵横，一泻千里，终为千古绝调"。（朱关田《中国书法史·隋唐五代卷》）此帖笔势随情感激荡而自然流泻，一任变化，其篆籀笔意和外拓笔法的运用，使线条筋骨内蕴，笔势圆畅，结体疏朗宽绰，外紧内松，章法自然天成，字形大小、欹正、松紧、疏密全随情感起伏而变化。其笔墨形式上所包孕着沉厚博大的情感内涵，堪称"书为心画"的最好诠注。

《争座位帖》，书于代宗广德二年（公元764年），系颜真卿写给尚书右仆射郭英义的书信手稿。信中直言指摘郭氏为谄媚宦官鱼朝恩而抬高宦官座次的做法，既斥郭英义之佞，复夺鱼朝恩之骄，忠义之气充溢字里行间。书法亦随意自然，天真烂漫，气势充沛，劲挺豁达，与颜真卿刚直忠厚的人格形象相契合。就连对唐人书每多讥评的米芾也在其《宝章待访录》中说："字字意相连属飞动，诡形异状，得于意外，世之颜行书第一也。"《书史》又说："此帖在颜最为杰思，想其忠义愤发，顿挫郁屈，意不在字，天真罄露，在于此书。"

图26　颜真卿《争座位帖》

颜真卿的书法宽博中正、雄浑刚劲，是盛唐时期国家蓬勃向上、泱泱大度的表现，也是其本人忠直敦厚，积极进取的写照。时代精神、人格形象与书法风貌在颜真卿的身上得到了完美的统一。

四、流风余韵，尚有大家撑残局——晚唐五代书法

就书法史而言，如果说盛唐和北宋中期是两座波峰的话，那么晚唐五代直至宋初

中国书法简史

无疑是介乎两座波峰之间的低谷。"安史之乱"后，书坛尚存中唐以来的馀烈，张旭、韩择木、徐浩、颜真卿、李阳冰、怀素等人均在书坛竞放华彩。唐文宗大和九年（公元835年）的"甘露之变"，一般认为是中晚唐的分水岭，以上这些书法名家均没有活过这一年就都去世了。唐末丧乱，人物凋零，书法艺术亦由盛转衰。

晚唐五代，书坛虽不复有盛、中唐时期繁花似锦，灿若晨星的兴旺景象，但赖有柳公权、杨凝式这样的扛鼎大家支撑残局，可谓沙漠之中现绿洲，暗淡之中有亮点。

柳公权（公元778—865年），字诚悬，京兆华原（今陕西铜川）人。父柳子温，兄柳公绰，俱有书名，成都《诸葛武侯祠碑》即为柳公绰任成都少尹时所书。公权"幼嗜学，十二能为辞赋"，宪宗"元和初，进士擢第"。（《旧唐书·柳公权传》）后官至工部尚书，太子少师，封河东县公，世称"柳少师"。柳公权因善书而历任穆宗、敬宗、文宗三朝侍书学士，文宗称他的字："钟王复生，无以加焉！"由于皇帝的青睐，其书法声名显赫一时。"当时公卿大臣家碑版，不得公权手笔者，人以为不孝。外夷入贡，皆别署贷贝，曰'此购柳书'。"他为人耿直刚正，敢于直言，穆宗曾问他书法怎样用笔才好，他答曰："用笔在心，心正则笔正。"被后世传为"笔谏"佳话。（《旧唐书·柳公权传》）

苏东坡说："柳少师书本出于颜，而能自出新意，一字百金，非虚语也。"董其昌曰："柳尚书极力变右军法，盖不欲与《禊帖》面目相似。"今人朱关田说："柳氏之书，乃本于是，出入颜真卿，兼收欧阳询的峭劲，虞世南的圆融，褚遂良的疏朗，取精用弘，神明变化，遂以方拓峭险，而别开生面。"（《中国书法史·隋唐五代卷》）可见，柳公权博采众长，适时趋变，从而形成了结体谨严，中宫紧密，四围发散，线条瘦硬峻拔刚挺的"劲媚"书风。由于柳公权为三朝侍书学士，其书多奉敕而为，摹刻上石者又多内府名手，故而其书法度有余，率性不足。米芾在《海岳名言》中斥其为"丑怪恶札之祖，自柳世始有俗书"。朱关田也认为，柳书虽风骨峻极，然因馆阁境遇使然，"终是颜字笔势，吏胥格局"。

柳公权存世的楷书代表作有《金刚经碑》《玄秘塔碑》《神策军碑》等。《金刚经》，唐长庆四年（公元824年）刻石，柳公权时年47岁。原石早佚，1908年在敦煌藏经洞发现完好的唐拓孤本，极为珍稀，现藏法国巴黎博物院。此帖为柳公权早期作品，方劲整饬中寓清灵通秀之气，初现"柳体"风格。

《玄秘塔碑》，唐会昌元年（公元841年）立石，裴休撰文，柳公权书并篆额，此碑今在西安碑林。该碑为柳公权63岁时

图27
柳公权《玄秘塔碑》

所书，属晚年成熟之作，亦最著名。其用笔遒健，结字紧劲，细骨瘦干，间架挺拔，是柳公权以骨力取胜的代表之作。王世贞《弇州山人四部稿》（卷一三五）也评其为："柳书中最露筋骨者，遒媚劲健，固自不乏，要之，晋法一大变耳。"

《神策军碑》，崔铉撰文，柳公权书，唐会昌三年（公元843年）立。此碑晚《玄秘塔碑》两年，其书较《玄秘塔碑》稍肥润。宋朱长文《续书断》评曰："其法出于颜，而加以遒劲丰润，自名一家。"有人说，柳公权的书法会昌后渐见丰润，则此碑已显出此种趋势。

柳公权有小楷墨迹《跋王献之〈送梨帖〉》，又有行书墨迹《蒙诏帖》（有学者认为是宋人临本），比之于碑刻，没有怒张之筋骨，笔致更加自然含蓄。

图28　柳公权《蒙诏帖》

柳公权可谓是唐楷艺术的最后完善者，也是唐书"尚法"的典范。柳书对后世影响长久而广泛，历代学柳书者众，然对柳书的学习，始学之，终贬之、弃之，是书法史上一个较为突出的现象，这与柳书法度森严，结体精确，用笔精到，后之学者很难进行再创造有关，也与传统书法品评重中和含蓄，自然率意的审美好尚有关，柳书筋骨外露，自然不为正统观念首肯，这大概就是后世对柳书既重又贬的主要原因。

晚唐诗人杜牧的《张好好诗》墨迹也广为人们所称道。杜牧（公元803—852年），字牧之，京兆万年（今陕西西安）人。杜牧中进士第，曾官司勋员外郎，后迁官中书舍人，以诗名于当世，后人称其"小杜"。杜牧不仅工诗，而且善书，"作行草气格雄健，与其文章相表里"。（《宣和书谱》）《张好好诗》为杜牧仅存的一件传世墨迹。张好好是一名歌妓，容颜娇美，才华出众。太和三年（公元829年），杜牧与之初遇时尚是年方13的少女，数年后于洛阳重睹张好好时，她已是饱经沧桑了。杜牧的这首五言长诗，就是为她而作，并对她的不幸寄予无限同情。《张好好诗》行书墨迹是流传后世又难得一觅的晚唐作品，此帖气势连绵，墨笔酣畅，用笔厚重，时出翻侧，结构随意，字形狭长，章法茂密，大小相间，有天真朴拙之趣。明董其昌评其"深得六

朝人风韵"。今人陈振濂亦指此卷为真正的"大王风范,魏晋韵致"。(《品味经典——陈振濂谈中国书法史》)

公元907年,朱温废唐建梁,中国历史由此进入分裂动荡的五代十国时期。五代（公元907—960年）历54年,其间政权更迭频繁,社会动荡,士大夫无意留心翰墨,书法尤为"衰陋"。但因有杨凝式一枝独秀,尚有些许亮色。在乱世风雨中,杨凝式"以颠草雅楷,续盛唐狂放、沉雄之余绪,启宋人尚意书风之先河"。

杨凝式（公元873—954年）,字景度,号虚白,又自称希维居士、华阴老农,陕西华阴人。他的父亲杨涉为唐末代皇帝哀宗的宰相,曾被朱温逼迫交出玉玺。这个

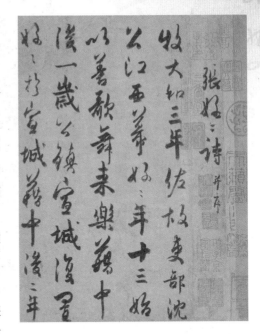

图29　杜牧《张好好诗帖》

出身仕宦之家的才子,"富有文藻,大为时辈所推"。唐亡后,梁、唐、晋、汉、周五代皇帝均拉他做官,后汉时官至太子少师,人称"杨少师"。身处乱世,不欲为官而不得不去做官,为求保身,杨凝式以疯癫醉酒应付官场,以自放求解脱,以书法求慰安。《五代史·杨凝式传》称:"凝式虽历仕五代,以心疾闲居,故时人目以疯子。其笔迹遒放,宗师欧阳询与颜真卿而加以纵逸,即久居洛,多遨游佛道祠,遇山水胜迹,辄流连赏咏,有垣墙圭缺处,顾视引笔,且吟且书,若与神会。"这些题壁作品,北宋时期还存留不少,黄庭坚曾遍观其迹,赞其"无一不造微入妙"。遗憾的是,建筑不能永久保存,他兴会而作的题壁妙迹早已荡然无存。

存世可见的杨凝式墨迹有行楷书《韭花帖》,草书《神仙起居法》（上二帖流入日本）、《夏热帖》（藏故宫博物院）、《卢鸿草堂十志图跋》（藏台北故宫博物院）。四帖楷、行、草书皆有,且风格多变。这种变化,一方面显示了他的书法功力,另一方面,也是他佯狂性格的自然流露。这些帖,或是写睡后小食,或写神仙道士,或是养生保健,全是世俗琐务,因而写得轻松自然,笔格多变。

《韭花帖》是杨凝式的代表之作,此帖的内容是写他昼寝之后,腹中甚饥,得韭花珍馐而食之事。通篇文字洋溢着轻松愉悦,萧散闲适的心境,其书楷法精绝,笔势纵逸,结体奇中寓险,险中见奇,行距空疏,字距拉大,有疏朗散淡,超尘拔俗之韵,深得《兰亭》三昧。黄庭坚赞以诗云:"世人尽学兰亭面,欲换凡骨无金丹。谁知洛

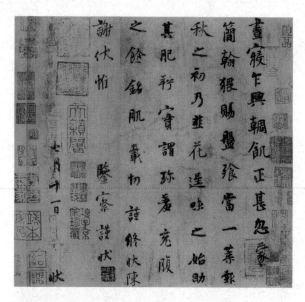

图30　杨凝式《韭花帖》

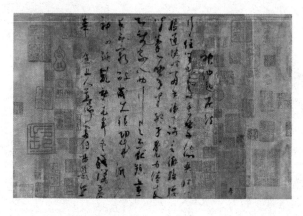

图31　杨凝式《神仙起居法》

阳杨疯子，下笔便到乌丝栏。"(《跋杨凝式帖后》)清杨守敬赞之曰"醇古淡雅，实足为三唐之殿"。(《学书迩言》)

行书《卢鸿草堂十志图跋》，书风与颜真卿行书极相近，雄厚古朴，紧凑茂密。用墨枯润相间，老笔纷披；行草书墨迹《神仙起居法》，笔墨淋漓，自然率意，用墨浓淡相间，时有枯笔飞白，笔势于敧侧险劲中求平正，尽得天真烂漫之趣；草书《夏热帖》，体势雄奇险崛，运笔爽利挺拔，恣肆散逸，恍惚变幻，表现了其内心的悸动与不安。杨凝式的草书信笔游弋，东倒西歪，运笔结体全出意外，而又能顾盼生姿，摇曳变化。清包世臣论杨凝式草书曰："望之如狂草，不辨一字，细心求之，则真行相参耳。以真行连缀成册，而使人望为狂草，此其破削之神也。"(《安吴论书答刘熙载九问》)《宣和书谱》谓之"颠草"，可谓恰切之极。

可以说，杨凝式在唐、宋两代书法艺术高峰之间架起了一座桥梁，是唐书尚法向宋书尚意的过渡性人物。宋代苏、黄、米诸大师都以杨凝式为杰出的前辈，赞誉有加。苏轼《评杨氏所藏欧蔡书》云："自颜、柳氏没，笔法衰绝，加以唐末丧乱，人物凋落磨灭，五代文采风流，扫地尽矣。独杨公凝式笔迹雄杰，有二王、颜、柳之余，此真可谓书之豪杰，不为时世所汩没者。"黄庭坚评曰："由晋以来难得脱然都无风尘气似二王者，惟颜鲁公、杨少师仿佛大令……欲深晓杨氏书，当如九方皋相马，遗其玄黄牝牡乃得之。"(《山谷题跋》)身处五代乱世之际，杨凝式特立独行，以无所牵累的心态抒写自己的性灵，开启了宋代尚意书法的先河。

思考题：

1. 结合唐代书法发展史实，论述唐代书法繁荣兴盛的历史背景及原因。

2. 论述唐太宗李世民在书法史上的地位与作用。

3. 结合初唐楷书四家的代表作品，简析其各自书法风格的异同。

4. 为什么说盛、中唐时期是一个在书法上诸体并盛，名家辈出的时代？

5. 结合颜真卿生平及其书法创作，论述颜真卿其人其书。

6. 结合具体的书法作品，简述颜真卿颜体楷书的发展阶段及风格特点。

7. 简述杨凝式在书法史上的成就与地位。

重要名词：

初唐四家　《书谱》　《麓山寺碑》　"颠张醉素"　"颜筋柳骨"　《祭侄文稿》

《争座位帖》　李阳冰　柳公权　杨凝式　《张好好诗》

参考文献：

1. 朱关田著《中国书法史·隋唐五代卷》，江苏教育出版社2009年版。

2. 朱关田著《唐代书法家年谱》，江苏教育出版社2001年版。

3. 严杰著《颜真卿评传》，南京大学出版社2005年版。

4. 钟明善著《中国书法史》，陕西人民美术出版社2017年版。

5.（五代晋）刘昫等撰《旧唐书》，中华书局点校本。

6.（宋）欧阳询、宋祁撰《新唐书》，中华书局点校本。

7. 陈志平《静水流深——中晚唐五代宋初书法史之绵延与嬗变》，《文艺研究》2016年第4期。

將之苕溪戲作呈

諸友

襄陽漫仕黻

松竹留因夏溪山去為

秋久賡白雪詠更麼衆

第九章 尚意之趣——宋代书法

有宋一代，崇文抑武为其基本国策，相沿不更。这一政策的施行，使得宋王朝在对外关系上一直处于被动挨打的局面，但另一方面却也有力地促进了文化艺术的全面繁荣。就书法艺术的发展而言，经历了北宋前期的相对沉寂之后，至北宋中后期欧阳修、苏、黄、米诸家在书坛之上崛起，他们高举「尚意」的书法大旗，为北宋书法并出新境界。南宋偏安江南一隅，一直饱受战争威胁，南宋书坛遂转入沉寂。虽不乏有安闲的风致，南宋文人笔下已较少等以书法显名于当时的人物，然大多步趋苏、黄、米书风，没有鲜明的创作个性，亦难于比肩前贤。与宋朝共存的辽、金，能承北宋余绪，接武唐宋，出现了王庭筠、赵秉文、任询、党怀英等一批书法名家。

有宋一代，崇文抑武为其基本国策，相沿不更。这一政策的施行，使得宋王朝在对外关系上一直处于被动挨打的局面，但另一方面却也有力地促进了文化艺术的全面繁荣。就书法艺术的发展而言，经历了北宋前期的相对沉寂之后，至北宋中后期欧阳修、苏、黄、米诸家在书坛之上崛起，他们高举"尚意"的书法大旗，为北宋书法开出新境界。南宋偏安江南一隅，一直饱受战争威胁，南宋文人笔下已较少安闲的风致，南宋书坛遂转入沉寂。虽不乏陆游、范成大、吴琚、张孝祥、朱熹、张即之等以书法显名于当时的人物，然大多步趋苏、黄、米书风，没有鲜明的创作个性，亦难于比肩前贤。与宋朝共存的辽、金，能承北宋余绪，接武唐宋，出现了王庭筠、赵秉文、任询、党怀英等一批书法名家。

一、右文崇儒——宋代书法发展的历史背景与文化情境

公元 960 年，后周大将赵匡胤发动"陈桥兵变"，建立宋朝，定都汴京（今河南开封）。随后，相继消灭后蜀、南汉、南唐等割据政权，至太平兴国四年（公元 979 年），北汉降宋，五代十国分裂割据的局面终告结束。在当时中国境内，除北宋外，还有辽、西夏、吐蕃、大理等几个较强的民族政权与它对峙。

宋王朝建立后，宋太祖汲取唐末五代君弱臣强、政权屡更的教训，着力加强中央集权。他以"杯酒释兵权"的方式剥夺了朝中大将的兵权，并将统兵权与调兵权分离，"兵无常帅，帅无常师"（马端临《文献通考》卷一五二《兵考》），防止武将拥兵自重。宋太祖采取了重文轻武的治国策略，用科举制度大批地吸收文人士子入仕为官，甚至用文官去统领军队。大量文人进入官僚机构，一方面导致官僚队伍庞大臃肿，机构重叠，职责不清；另一方面由于文人群体的扩大和文人社会地位的提高，客观上造成了宋代文化艺术的高度繁荣。史学大师陈寅恪曾言："华夏民族之文化，历数千载之演进，造极于赵宋之世。"（陈寅恪《邓广铭〈宋史职官志考证〉序》）宋代的文学、艺术、哲学、教育、工艺等领域可谓百花齐放，并且达到了前所未有的高度。

宋太祖、太宗积极读书，努力创造文治世界，倡导以儒立国，这种右文崇儒政策

无疑是宋代文化产生巨大影响的政治保障。"书"为"六艺"之一，可以"敦教化，助人伦"，因而受到宋代诸多帝王的广泛重视，致有"一祖八宗皆喜翰墨"（赵构《翰墨志》）之说。太祖赵匡胤虽武将出身，然倡导"武臣尽读书以通治道"（《宋史卷一·太祖本纪》），其"书札有类颜字，多带晚唐气味"；（蔡绦《铁围山丛谈》卷一）太宗赵光义崇尚文教，富多才艺，尤爱书法，《太平御览》和《文苑英华》两部总集正是在他的授意下编竣。他尝语近臣曰："朕君临天下，亦有何事？于笔砚特中心好耳。"（朱长文《墨池编》卷九）仁宗总结祖宗家法，提出"亲硕学，精六艺"的思想，尤为重视对宗室子弟的书法教育；英宗好书，"辞翰精详"，神宗尤以"宸翰出人意表"；徽宗"万机之馀，翰墨不倦"，耽于文艺，创瘦金体，世所共知。南宋开国皇帝高宗赵构"凡五十年间，非大利害相妨，未始一日舍笔墨"。两宋诸帝雅好翰墨，鼓动士类，翕然相尚。

宋代优待礼遇文人最厚，养成了文人的自尊意识。同时，宋代佛、道兴盛，复归自然，人自平等的思想流行。这种思想与文人自尊意识交汇，使宋代文人有一种强烈的自我意识。体现在书法上，便是追求表现一己之"意趣"而不囿于某一家之束缚的"尚意"书法思潮随之兴起。文坛领袖欧阳修倡导学书贵在"得意忘形"，"自成一家之体"，堪称尚意书法之先导。随后的苏、黄、米诸家继承了这一思想，并从理论和实践上极力将之发扬广大，尚意书风风靡一时。

宋室南渡后，国势不振，书法亦然。南宋书家多追随宋四家，如宋高宗学黄庭坚与米芾，吴琚学米，范成大学黄，王安中、富直柔学苏，书坛因循之风弥漫，书家多在苏、黄、米三家之下"讨生活"。与北宋同时的北地辽代，书法不显；与南宋相峙的金朝，虽不乏党怀英、任询等书法好手，然终无与宋四家比肩者。

从纵向的历史角度看，宋代书法发展具有明显的时段性差异，仅就北宋而言，太祖、太宗、真宗三朝为前期，书法基本沿袭着唐、五代流风；仁宗、英宗二朝为中期，以欧阳修和蔡襄为代表的中坚力量，逐渐确立起时代书法风格，书坛已出现艺术自觉的萌芽；神宗、哲宗、徽宗、钦宗四朝为后期，这一时期以苏、黄、米的崛起为标志，宋代书法达到了成熟状态和巅峰水准。

二、随波逐流，裹足徘徊——北宋前期的书法

（一）楚才晋用——方国旧臣撑残局

北宋建国之初，一切都处于百废待兴之中，此时撑起书坛大局的书家多是来自于十国的降臣，如徐铉、徐锴来自南唐，李建中、王著、句中正来自西蜀，钱惟治、钱

图1　徐铉《篆书千字文》

惟演来自吴越。

　　徐铉（公元917—992年），字鼎臣，广陵（今江苏扬州）人，仕南唐为吏部尚书，归宋后官至左散骑常侍。徐铉以文字学名重当时，与其弟徐锴号称"二徐"。徐铉曾与句中正、葛湍、王惟恭等同校《说文解字》。《宣和书谱》谓徐铉"留心隶书，尤善篆与八分"，是宋代篆书兴起的开创者和引领者。"盖自阳冰之后，篆法中绝，而铉于危乱之间，能存其法，归遇真主，字学复兴，其为功岂浅哉！"（朱长文《墨池编》）《宣和书谱》有"自李阳冰之后，续篆法者惟铉而已"之评。传世作品有摹秦李斯《峄山刻石》（今藏西安碑林）、古文《千字文》墨迹（今存于故宫博物院）。

　　李建中（公元945—1013年），字得中，号岩夫民伯，洛阳人。宋太祖乾德三年（公元965年），由蜀降宋，太平兴国八年（公元983年）及进士第，历官著作佐郎、殿中丞、太常博士等，因曾先后三次执掌西京御史台，人称"李西台"。在其68岁的人生中，有48年是在北宋度过的，他在宋初书坛上起着上承五代下启当朝的重要作用。关于李建中的书法渊源，明人张丑《清河书画舫》云："建中书法本效张从申，而温醇过之。"查唐代书家张从申书学源出王献之，但差其自然，因此宋人黄伯思《东观馀论》即称"西台本学王大令"。

　　苏轼对李建中书法流露出既爱又恨的矛盾心理："国初李建中号为能书，然格韵卑浊，犹有唐末以来衰陋之气"，"李建中书，虽可爱，终可鄙；虽可鄙，终不可弃。"（《东坡题跋》）黄庭坚对李建中书法的评价肯定居多："李西台出群拔萃，肥而不剩肉，如世间美女，丰肌而神气清秀者也。"（《山谷题跋》）。其传世墨迹有《土母帖》《同年帖》《贵宅帖》三通行书尺牍，俱是其晚年作品，结构遒媚，气度闲雅，书法肥润而内含清秀。

　　在降臣书家中，最为太宗器重的，当属王著。王著，字知微，初仕于西蜀，蜀亡降宋，迁卫尉寺丞、太守，官至翰林侍书。《宋史》称其"善攻书"，甚为太宗器重，曾任

命他主持刊刻《淳化阁帖》。他的书法师宗二王、虞世南，后人对其书法褒贬不一。朱长文云之"皆极遒劲"（《续书断下·能品》），陈槱则讥之"全无骨力"（《负暄野录》）。黄庭坚则称其是"美而病韵者"，一方面赞其"极善用笔"，另一方面又叹其胸中缺书数千卷。

图2　李建中《土母帖》

太平兴国三年（公元 978 年），吴越王钱俶降宋。吴越向为江南富庶之地，钱氏子弟多善艺文。《书史会要》载钱氏之善书者有钱俶、钱惟治、钱惟演、钱昱、钱易、钱昆等人，诸钱为代表的吴越书家群体亦是宋初书坛上一支重要力量。

（二）"书法之不丧，此帖之泽也"——《淳化阁帖》的刊刻

宋初，太宗实行右文崇儒的政策，极力推动文化事业的发展，《淳化阁帖》的刊刻，正是当时一项重大的文化工程。淳化三年（公元 992 年）宋太宗命翰林侍书王著甄选内府所藏历代帝王、名臣和书家作品编次成卷，刻于枣木板上，名曰《淳化阁帖》（以下简称《阁帖》）。《阁帖》共 10 卷，收历代书家 102 人，计 420 帖。卷一为历代帝王法帖，卷二至卷四为历代名臣法帖，卷五为诸家古法帖，卷六至卷八为王羲之法帖，卷九、卷十为王献之法帖，二王法帖占得其半。《阁帖》刻成之后，太宗非常高兴，凡遇来自中书省和枢密院"二府"的大臣就赐一墨本，不久枣版坼裂，便不再赐本。

《阁帖》是中国书法史上的第一部大型图典，其刊刻和流传具有极其深远的影响。首先，它的刊刻是有史以来最大的一次书法普及运动。"它第一次大规模地将国宝般的古代真迹普及、输入到民间，壮大了书法爱好者的队伍，对宋代书法开创新气象，增添新活力，促进中国书法艺术的发展起到了极大的推动作用。"（仲威《淳化阁帖概说》）赵孟頫云："书法之不丧，此帖之泽也。"其次，《阁帖》为后人保存了大量已经绝迹的名家法书。如王羲之书法真迹在唐太宗时尚存千纸，到《阁帖》刊刻时仅剩一百五六十件（其中还含大量摹仿本），王氏真迹至今荡然无存，即便是唐摹本、临仿本也是稀若辰星，后人对二王父子书法的学习和了解多赖此帖。《阁帖》的刊刻

因此真正地确立了王羲之的"书圣"地位。

当然，当时及后来对《阁帖》批评的声音也甚多，主要是批评王著读书不多，识鉴不精，收进伪作太多。此后，辗转翻刻多种，与原迹差别越来越大，这也是刻帖饱受诟病的重要原因。

（三）高僧、名士与贤良——北宋前期的其他书家

宋代的本土书家及立国后成长起来的书家亦复不少，其中知名者如释梦英、陈抟老祖、林和靖、范仲淹等高僧名士或贤良方正。释梦英是宋初著名书僧，自号卧云叟，衡州（今湖南衡阳）人。工书法，尤长于玉箸篆，书迹有《篆书千字文》《十八体篆书碑》等。他与徐铉、郭忠恕等人成为宋初篆书中兴的重要人物。

陈抟，字图南，自号扶摇子，亳州真源（今河南鹿邑）人，五代至宋初著名道士，受到太宗召见，赐号"希夷先生"。传有书作"开张天岸马，奇逸人中龙"摩崖石刻，取法《石门铭》，苍劲古拙，大气磅礴，对清人康有为多有影响。

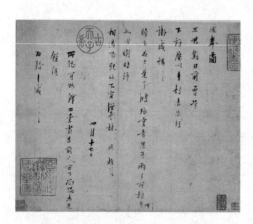

图3　林逋《三君帖》

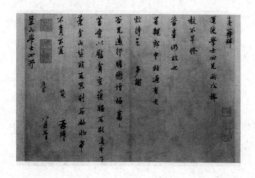

图4　范仲淹《远行帖》

林逋为宋初著名隐士，也是风格独特的书法家。林逋（公元968—1028年），字君复，钱塘（今浙江杭州）人，终身为处士，隐居西湖孤山二十年，与梅鹤为侣，人称"梅妻鹤子"，其咏梅佳句"疏影横斜水清浅，暗香浮动月黄昏"为千古绝唱。林逋善行草，书法清雅和平，笔力遒健，章法疏朗，有超拔绝俗之风神，这与其襟怀高洁，远离尘嚣不无关联。传世书作《自书诗帖》，今藏北京故宫博物院。黄庭坚评曰："林处士书清气照人，其端劲有骨，亦似斯人涉世也耶！"（《山谷题跋》）"清""劲"二字道出了林逋书法的美学风貌。又云"君复书法又高胜绝人，予每见之，方病不药而愈，方饥不食而饱。"

范仲淹（公元989—1052年），字希文，吴县（今江苏苏州）人，仁宗时拜天章阁待制、枢密直学士、参知政事。他以贤良直臣名垂青史，其散文《岳阳楼记》以"不

以物喜，不以己悲"的古仁人之心，抒发"先天下之忧而忧，后天下之乐而乐"的爱国爱民情怀，备受后人景仰。他的书法在当时影响也很大，小楷尤善，得王逸少《乐毅论》笔意。黄庭坚称其"落笔痛快沉着，极近晋宋人书"。

三、时代骄子，开创新风——北宋中期的书法

"如果说北宋前期的书法总体表现为放任自流和随波逐流的话，那么发展到中期，已出现艺术自觉的萌芽。"（曹宝麟《中国书法史·宋辽金卷》）到北宋中期，书坛开始涌现出苏舜元、苏舜钦、欧阳修、蔡襄、刘敞、文彦博等一批著名书法家、收藏家、金石学家，逐渐确立起时代新风，预示着宋代书法高峰的到来。这一时期是以欧阳修和蔡襄的书法活动为中心而展开的。

（一）"尚意"先导——欧阳修

欧阳修（公元1007—1072年），字永叔，号醉翁，晚号六一居士，吉州庐陵（江西吉安）人。天圣八年（公元1030年）举进士第，庆历三年（公元1043年）知谏院，擢知制诰，与范仲淹等同行"庆历新政"。新政失败后，出知滁、扬、颍等州，后召任翰林学士，任枢密副使、参知政事。神宗初年，因反对王安石变法，坚请致仕。他曾主编《新唐书》，自撰《新五代史》《集古录》等，有《欧阳文忠集》传世。

欧阳修是"唐宋八大家"之一，北宋中期文坛领袖，又是著名政治家。书法只是其从政、治史、为文之后的余事而已。他的书法清劲秀逸，典雅自然，真、行、草兼善，自成一家，为世所宝。他不以书家自居，但却于书法理论、书法创作方面作出了巨大贡献，特别是能以大雅风范，"奖掖后进，如恐不及，赏识之下，率为闻人"（《宋史》卷三一九），北宋中期的许多书家都得到过欧阳修的推介与提携。

欧阳修花了十八年时间，广泛收集历代金石文字和刻帖，编著出中国学术史上第一部金石学著作《集古录》，对诸多金石文字进行考证研究，写出了大量题跋文字，成《集古录跋尾》十卷，其中颇多论书内容，提出不少有价值的书学主张。他把书法当作一种娱情消遣、满足精神生活的活动，提出"学书为乐""学书消日"的思想，这与当时急功近利的时风是恰恰相反的。在如何学习古人的问题上，他认为"学书当自成一家之体，其模仿他人，谓之奴书"，

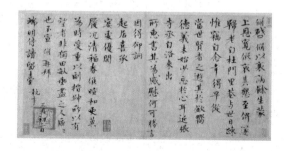

图5 欧阳修《致端明侍读尺牍》

认为古法可以"意得",主张各因其性,自出新意。欧阳修这些书法理念,对苏、黄、米尚意书风的形成,无疑具有重要的启示作用。其书作存世有墨迹纸本楷书《集古录跋》(台北故宫博物院藏),沉着有力,清逸绝俗。楷书《致端明侍读尺牍》(台北故宫博物院藏)也用笔精谨,神采秀发。

(二)"本朝第一"抑或"格弱而笔嫩"——蔡襄

中国书法史上,人们习惯将苏轼、黄庭坚、米芾和蔡襄并称"宋四家",以苏、黄、米、蔡排序。但关于蔡,历来有蔡襄、蔡京二说。若以年齿论,蔡襄比苏、黄、米中的任何人都要年长,蔡京则比苏、黄、米中的任何人都要年轻,故有"苏黄米蔡",蔡本为蔡京,但因蔡京为权奸,后人以蔡襄替换之说。

蔡襄(公元1012—1067年),字君谟,兴化仙游(今属福建)人。天圣八年(公元1030年)及进士第,历官馆阁校勘、知谏院、知制诰、龙图阁直学士、枢密院直学士、翰林学士、端明殿学士等职,出任福建路转运使,知泉州、福州、开封和杭州府事。《宋史》本传称:"襄工于书,为当时第一,仁宗尤爱之。"其楷书师法颜真卿,如《跋告身帖》《致资政谏议明公尺牍》《万安石桥碑》等,典雅端庄然少颜书拙朴敦厚之意。行、草书于晋唐诸家无所不学,对二王书迹用功尤多。

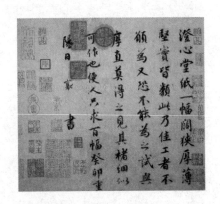

图6 蔡襄《澄心堂帖》

传世行、草书迹颇多,如《扈从帖》《虚堂帖》《陶生帖》《蒙惠帖》《谢赐御书诗表》《脚气帖》《澄心堂帖》等,或端庄,或恭谨,或闲雅,或秀逸,风格多样,都写得很精到。

自古及今,人们对蔡襄书法的评价时誉时毁,褒贬不一。欧阳修说"君谟书独步当世";苏东坡说:"君谟书,天资既高,积学深至,心手相应,变态无穷,遂为本朝第一。"欧、苏这样的大家巨子都对其书法评价极高,然而同时代的章惇、黄庭坚、米芾等人对襄书却多讥评。章惇批评他"未得微意尔,亦少骨力,所以格弱而笔嫩也";(张邦基《墨池漫录·杂书》)黄庭坚评曰:"君谟书如蔡琰《胡笳十八拍》,虽清壮顿挫,时有闺房态度";米芾也说:"蔡襄书如少年女子,体态娇娆,多饰繁花。"都讥评他的书法格弱笔嫩,杂而不精。

曹宝麟先生认为:"蔡襄的历史地位,只能是一支'尚法'遗绪的安魂曲,而绝不是一座'尚意'发轫的里程碑。"(曹宝麟《中国书法史·宋辽金卷》)显然,蔡

襄书法以继承二王和盛唐风气为己任，与苏、黄、米尚意书风差距较大，但作为承唐启宋的一代大家，他的历史作用是不能否定的。

四、"尚意"书风之勃兴——苏、黄、米的崛起

"尚意"是后人对宋代书法时代特征的总概括，其基本内涵是：在书法继承上主张师意不师形，学习晋唐前人强调"得其意而忘其形"。这是对唐人书"尚法"思潮的反叛。苏轼宣称"我书意造本无法"，即是反对以法害意，削足适履。苏轼、黄庭坚、米芾等人在书法创作和审美上反对刻意求工，追求"无意"和"天成"。东坡云"书初无意于佳乃佳尔"，强调"天真烂漫是吾师"；米芾云"都无刻意做作乃佳"，"要之皆一戏，不当问拙工。意足我自足，放笔一戏空"；黄庭坚作书"不择笔墨，遇纸则书，书尽则已。亦不计较工拙与人之品藻讥弹"。他们发挥了欧阳修"学书为乐"的观点，以书法创作为心灵的宣泄、人生的解脱，墨海弄潮，创造了一代辉煌。

（一）"自出新意，不践古人"——苏轼及其书法

苏轼（公元 1037—1101 年），字子瞻，号东坡居士，四川眉山人，与父苏洵、弟苏辙并称"三苏"。嘉佑二年（公元 1057 年）中进士，授凤翔府签书判官，神宗熙宁中，因上书言王安石新法之弊，遭排挤出为杭州通判，后徙任密州、徐州、湖州知州。元丰二年（公元 1079 年），因"乌台诗案"下狱，遇赦后责受黄州团练副使，居黄州（今湖北黄冈）六年。哲宗元祐间，以司马光为首的旧党当政，历任起居舍人、中书舍人、翰林学士兼侍读。元祐四年（公元 1089 年）出知杭州。元祐六年（公元 1091 年）召为翰林学士承旨，为洛党朱光庭、贾易等所攻，出知颖州、扬州。元祐八年（公元 1093 年）以兵部尚书召还进京，后进官端明殿学士、翰林侍读学士、礼部尚书，达到仕宦生涯的顶峰。苏轼敢言直谏，举凡朝政得失，无不直抒己见，略无隐讳，因而不免旧仇未解，新怨又结。朝中屑小从其所写制诰、诗文中摘取片言只语，断章取义，指责他"讪谤先帝"。哲宗亲政后，出知定州，旋降数职，贬惠州安置。绍圣四年（公元 1097 年）再贬昌化军（治所在海南儋州）安置。元符三年（公元 1100 年）因徽宗即位赦还北归，次年病逝于常州。

苏轼的一生，几与祸患相始终，承受大起大落的生活波折，半数时间在贬谪、流放中度过。他晚年曾悲愤地题诗一首："心似已灰之木，身如不羁之舟。问汝平生功业，黄州惠州儋州。"黄州、惠州、儋州是他所生活过的三大放逐之地，诗句凄凉，却是其坎坷仕途生活的真实写照。显然，在政治上，苏轼是一个不折不扣的失败者、失意人。但在文化艺术领域，他却是一位罕见的全才，成为中国古代文化史上一颗熠熠生

辉的巨星。论文章，他是唐宋散文八大家之一，一生留下4200多篇散文杂记；论诗词，他是宋词豪放派的开山祖，为我们留下2700多首诗、300多首词，许多诗词脍炙人口，代代传唱；论书法，他是"宋四家"之首，宋代尚意书风的旗手；论绘画，他是中国文人写意画派的重要开创者，与文同、米芾等开创了墨戏一派。甚至于日常生活领域，他也多有创见，引领时代新风。东坡巾、东坡帽、东坡肉、东坡肘子，乃至在黄州作蜜酒，定州酿松醪，惠州试桂酒，如此等等，都在当时及后世的百姓中广为流传。苏东坡是旷世奇才，更是中国古代完美人格的典范。

苏轼的儿子苏过曾云："（苏轼）少年喜二王书，晚乃喜颜平原，故时有二家风气。"黄庭坚称其"少时规模徐会稽（徐浩）"，"中岁喜学颜鲁公、杨风子"，"晚乃喜李北海"。事实上，苏轼以其丰赡才学，力主"自出新意，不践古人"，高举"尚意"大旗，主张"我书意造本无法"，"书初无意于佳乃佳尔"。他的书法点画丰腴，浑厚朴茂，体势趋扁而古崛，章法疏密有致，在茂密中求空灵，表现了一种既潇洒又傲岸的人格精神。黄庭坚与苏轼曾论书互讥，黄曰苏字如"石压蛤蟆"，苏讥黄字如"树梢挂蛇"，皆以戏谑之方式道出对方书法的风格特色。其书迹存世极多，楷书有《罗池庙碑》《丰乐亭记》《醉翁亭记》等，行书则有《黄州寒食帖》《赤壁赋》《洞庭春色赋》《季常帖》《渡海帖》等。特别是《寒食帖》最为著名，成为《兰亭序》《祭侄稿》之后的"天下第三行书"。

《寒食帖》是苏轼遭贬黄州之后的第三年所作，诗作苍凉惆怅，书法也正是这种心境下的自然反映。综观全篇，"其一种压抑呼喊、侧笔纵横及章法上的错落反侧，跳宕突变，的确包含了极为浓烈而又沉郁的悲剧色彩"，"也拟哭途穷，死灰吹不起"是一种低沉的抗争，而在书作中则以纵横折冲的视觉形态与观众获得感情上的共鸣。这样的创作的确不是刻意雕琢，而是"无意于佳"的产物。（《陈振濂谈中国书法史（中唐—元）》）此卷后有黄庭坚题跋，认为此书兼颜真卿、杨凝式、李建中笔意，可窥其博采众长的意趣。

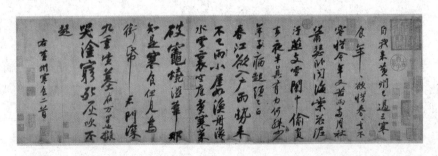

图7　苏轼《寒食帖》

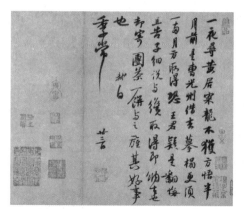

图8　苏轼《致季常尺牍》

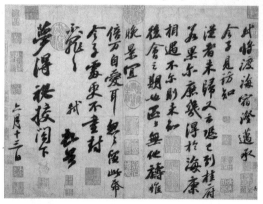

图9　苏轼《渡海帖》

　　《前赤壁赋》亦是苏轼文书并茂之杰作，楷行相间，典雅自然，董其昌评为"坡公之兰亭也"。其大量的尺牍信札，如《季常帖》《获见帖》等，潇洒悠然，舒卷自如，抑扬顿挫，见情见性，绝无半点刻意矫饰。黄庭坚在评论东坡书法时，曾曰："余谓东坡书，学问文章之气，郁郁芊芊，发于笔墨之间，此所以他人终莫能及尔。"诚为的论。

（二）"自成一家始逼真"——黄庭坚的书法

　　黄庭坚（公元1045—1105年），字鲁直，号涪翁，又号山谷道人，洪州分宁（今江西修水）人。治平四年（公元1067年）及进士第，初仕叶县尉，后以博学而教授国子监。他与苏轼有师生之谊，与张耒、晁补之、秦观并称为"苏门四学士"，无论政治见解还是诗文书画方面都受到苏轼的影响，仕途经历也与苏轼相似。绍圣初，被打入元祐党籍，贬为涪州别驾，黔州（今四川彭水）安置。元符元年（公元1098年）迁戎州（今四川宜宾）安置，徽宗崇宁二年（公元1103年）因所撰《承天院塔记》被诬为"幸灾谤国"之罪，羁管宜州。黄庭坚工诗文，开创"江西诗派"，书为尚意派主将。

　　《宋史》本传称他"善行草书，楷法亦自成一家"。他自述学书历程云："余学书三十余年，初以周越为师，故二十年抖擞俗气不脱，晚得苏才翁子美书观之，乃得古人笔意。其后又得张长史、僧

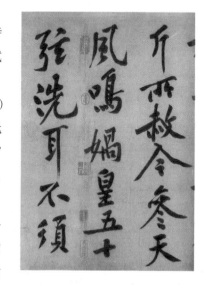

图10　黄庭坚《松风阁诗》

怀素、高闲墨迹，乃窥笔法之妙。"又谓"吾与东坡书，俱出于颜真卿、王羲之"。黄庭坚对禅宗有深刻领悟，禅宗所提倡的渐修顿悟，对黄庭坚的书法学习多有影响。他曾说"书家字中有笔，如禅家句中有眼"。在《书自作草后》中又说："绍圣甲戌在黄龙山中，忽得草书三昧。觉前所作太露芒角，若得明窗净几，笔墨调利，可作数千字不倦。"有博采多家，融化众长的"渐修"功夫，又有忽得三昧的"顿悟"，其书法艺术也步入佳境，呈现出鲜明的个性风格。黄书用笔生涩，运笔微颤，增强了提按起伏的变化，线条老辣苍劲；在结构上夸张聚散关系，紧缩中宫而扩张四维，呈辐射状。章法极富变化，尤其草书忽长忽扁，忽而左倾，忽而右斜，起伏跌宕，有信手拈来，出神入化的自然韵趣。黄庭坚留下来的书法名迹，行书代表作有《松风阁诗》《寒食帖跋》《范滂传》《砥柱铭》《经伏波神祠》等，草书有《李白忆旧游诗帖》《廉颇蔺相如列传》《诸上座帖》等。

图 11　黄庭坚《寒食帖跋》

尤其值得一提的是，宋代是行书大盛的时代，能写草书者不多，黄庭坚的草书却达到了极高的艺术水准。其草书师法张旭、怀素，不"随人作计"而能"自成一家"。"其线条如屋漏折钗，动态似奔蛇走虺，

图 12　黄庭坚《诸上座帖》

笔意超轶，姿态百变，具有强烈的抒情性和震撼力。"（曹宝麟《中国书法史·宋辽金卷》）黄庭坚的大草"上承旭、素，下启明祝枝山、王铎，实乃唐以后传递大草一线的重要人物"。（黄惇、李昌集、庄熙祖编著《书法篆刻》）

（三）"意足我自足，放笔一戏空"——米芾的书法

米芾（公元 1051—1107 年），原名黻，后改为芾，字元章，号襄阳漫士、鹿门居士、海岳外史等。米芾世居太原，迁居襄阳，后定居润州（今江苏镇江）而卒。他一生未参加过科考，但因他的母亲曾做过英宗皇后的乳娘，恩泽所及，得以补官，但其仕途并不得意，除了几任县尉、知县之类的低级官职外，值得一提的便是书画博士，即朝

廷书画院的教官，最终的官阶不过是礼部员外郎。唐宋时对礼部掌管文翰的官员称作"南宫舍人"，所以后世称他"米南宫"。

米芾性格疏狂，不随世俯仰，行为怪异、乖张。他穿唐人服饰，高帽碍轿顶，干脆撤顶而坐，引人聚观却神情自若；有洁癖，洗手不用巾拭，相拍至干。他喜奇石，见丑石怪石，俯身便拜，口呼石兄，喜书画收藏，亦是积习成癖。这些乖僻的言行举止为他赢得了"米颠"的雅号。

米芾学书十分勤奋，自言"平生写过麻笺十万，流布天下"。他少时力学欧阳询、褚遂良、颜真卿、沈传师等唐人行楷，练就一手临拟功夫，至有人称其书为"集古字"。元丰五年（公元1082年），米芾得与苏轼相识，苏轼劝他在书法上直追晋法，打破唐人桎梏，至此在书法取法上开始尊晋卑唐，寻访晋人法帖，为书斋命名"宝晋斋"。正因他有深厚的"集古字"的功夫，尤其在二王书法中浸淫日久，终以王献之笔意为精髓，融汇众长，自成一家。米芾书擅多体，以行书最佳，其用笔灵动，极富轻、重、疾、徐之变化，中侧锋配合巧妙，线条爽利秀挺，他自谓为"八面出锋""锋势全备"（《海岳名言》）。他也自称其作书是"刷字"，一个"刷"字概括了他用笔的明显特点。其书结字多欹侧，绝少横平竖直的笔画，但俯仰之间，顾盼生姿。章法则疏密相间，左偏右侧，注意打破行款的单调直线。有评者曰："米书奇而不怪，灵动但不诡谲，趣味盎然。"（黄惇、李昌集、庄熙祖编著《书法篆刻》）

米芾的书迹流传于世的十之八九为行草书，最著名的有《蜀素贴》《苕溪诗帖》《珊瑚帖》《研山铭帖》《多景楼诗册》《虹县诗帖》等。《蜀素贴》为米芾38岁时所书，现藏台北故宫博物院。蜀素是蜀地生产的一种质地精良的绢，上有乌丝栏，米芾书自作诗8首于其上。其用笔纵横挥洒，洞达跳宕，结构奇险率意，欹正相生，变幻灵动，章法上紧凑的点画与大段的空白形成强烈对比，风樯阵马的动态与沉稳雍容的静意完美结合。董其昌曾跋此帖曰："此卷如狮子搏象，以全力赴之，当为生平合作。"

图13　米芾《蜀素帖》

图 15　米芾《珊瑚帖》

图 14　米芾《苕溪诗帖》　　　　　　　图 16　米芾《复官帖》

《苕溪诗帖》亦是米芾 38 岁时所书，运笔潇洒，正侧藏露变化丰富，提按起伏自然超逸，结构舒畅，中宫微敛而长画纵横，通篇字体微向左倾，多敧侧之势，于险劲中求平夷。全卷书风真率自然，痛快淋漓，是米芾中年书风的典型代表；《珊瑚帖》的奇诡令后人惊愕不已，更有人评之为米氏的"墨皇"。"此帖充满着收得名画宝物的狂喜之情。线条流走跌宕，神采飞扬。写到'珊瑚一枝'，不仅加重增大，而且继之以画，媵之以诗。可以想象，米芾是在手舞足蹈不足以一豁心胸的情况下才拈笔挥洒的，这才真正称得上是'放笔一戏空'"。（曹宝麟《中国书法史·宋辽金卷》）

米芾的书法在当时及后世都获得了极高的评价，苏轼称他的书法"风樯阵马，沉着痛快，当与钟、王并行，非但不愧而已"。董其昌称其书为"宋朝第一，毕竟出东坡之上"。明代文徵明、徐渭、董其昌，清代王铎、傅山、王文治、翁同龢等书法大家都受到米芾的深刻影响。

（四）"不爱江山爱丹青"——宋徽宗与"瘦金体"

中国书法史上不乏历代帝王的名字，如汉灵帝刘宏、梁武帝萧衍、唐太宗李世民、南唐后主李煜、宋徽宗赵佶和清代的乾隆皇帝等等，他们均雅好书法，对各时期书法艺术的发展起到了极大的推动作用。赵佶（公元 1082—1135 年）是宋神宗的儿子，哲宗的弟弟，他是一个昏庸的皇帝，在位期间，先后任用蔡京、童贯等人，排挤元祐

党人，造成政治上极度黑暗，又穷奢极欲，大兴土木，终致民不聊生。金兵大举南下，他又无计可施，匆忙传位给他的儿子赵桓，即宋钦宗。靖康二年（公元1127年），他与其子钦宗一起被金兵掳至北国，后死于五国城（今黑龙江依兰）。

赵佶于政治上昏聩，生活上荒唐，而于艺术上却具有极高的才情。他书画皆精，又精鉴别，在他的主持下，内府所藏法书名画倍增，并先后命文臣编撰纂《宣和书谱》《宣和画谱》《宣和博古图》等，辑刻《大观贴》，为中国古代书画文献的整理及书法艺术传承作出了重要贡献。他又设立翰林书画院，广揽天下书画人才。蔡绦《铁围山丛谈》载："国朝诸王弟多嗜富贵，独祐陵（徽宗陵寝）在藩时玩好不凡，所事者惟笔砚、丹青、图史、射御而已。"真可谓"不爱江山爱丹青"的一代帝王。他的书法，初学黄庭坚，后来溯源初唐褚遂良、薛稷、薛曜等人，得瘦劲笔意，创"瘦金书"。

这种"瘦金书"笔画细瘦如筋，横画收笔带钩，竖划收笔带点，撇如匕首，捺如切刀，竖钩细长。其用笔源于褚、薛，写得更瘦劲，结体笔势则取法黄庭坚大字楷书，舒展劲挺。其"瘦金书"墨迹尚有楷书《千字文》《秾芳诗帖》《夏日诗帖》等数种传世。赵佶的草书也有很高的造诣。他的草书《千字文》笔法跳荡，提按顿挫，粗细变化，传递出一种自然的富于音乐感的气度。宋徽宗是亡国之君，历史罪人，但在艺术上，书法史上还是应给他一席之地。

图17　赵佶《秾芳诗帖》

（五）书以人废——蔡京及其书法

蔡京（公元1047—1126年），字元长，福建兴化仙游人，与蔡襄同乡。熙宁三年（公元1070年）进士，神宗、哲宗、徽宗三朝，他曾五度为相，专权十多年，迫害元祐诸臣，致北宋王朝内外交困。靖康时，被贬儋州，道死潭州。蔡京大奸巨滑，荼毒全国，天下目为"六贼"之首。但他善书法，用功甚勤，初从蔡襄学书，又学徐浩、沈传师，再学欧阳询，深法二王。其书当时人称"自成一家，为海内所宗焉"，"承旨书大字，举世无两"（蔡绦《铁围山丛谈》）。《宣和书谱》也称其"深

图18　蔡京《节夫帖》

得羲之笔意，自名一家"。但因其人品颓丧，奸佞祸国，他的书作在其死后遭人鄙视。如依据不因人废书的原则，蔡京书法似也可圈可点，其行书《鹡鸰颂跋》《节夫帖》《徽宗十八学士图跋》《徽宗雪江归棹图跋》等数种，行笔流畅、字势豪健，体势开张，法备态足。蔡京之弟蔡卞（公元1058—1117年），字元度，王安石婿，与京同登进士，亦以书名于当时。

五、巨影笼罩，因循蹈旧——南宋书法

公元1127年，"靖康之难"后，康王赵构在南京（今河南商丘）称帝，是为高宗。随后宋室南渡，迁都于临安（今浙江杭州），史称南宋，直至祥兴二年（公元1279年）为元人所灭。南宋时期书法成就不甚突出，偏安一隅的政治环境给南宋书坛带来的更多是承袭前代临摹风气的盛行，书家虽众，却无人可与"宋四家"相提并论。对苏、黄、米等人书风的竞相模仿成为南宋书法的主流，诸如以赵令畤、王安中、孙觌为代表的学苏派，以吴琚、米友仁、王升等为代表的学米派，以范成大为代表的学黄派等。

宋高宗是南宋的第一代帝王，他自称："余五十年间，非大利害相妨，未始一日舍笔墨。"（赵构《翰墨志》）用功不可谓不勤。他整理收集宣和内府因战乱而散失的法书名画，又著《翰墨志》，对书法有很深的研究。他书学黄庭坚、米芾，后笃好孙过庭，追慕二王，对南宋书坛影响甚巨。杨万里《诚斋诗话》云："高宗初作黄字，天下翕然学黄字。后作米字，天下翕然学米字。最后作孙过庭字，故孝宗、太上皆作孙字。"所谓上行下效，于是，南宋书法便围绕着苏轼和宋高宗所尊崇的黄、米及二王流派而展开。

（一）"提笔四顾天地窄"——爱国诗人陆游的书法

陆游（公元1125—1210年），字务观，号放翁，山阴（今浙江绍兴）人。他是南宋时期著名的爱国诗人，"天资慷慨，喜任侠"，以克复中原为毕生志业，有"王师北定中原日，家祭无忘告乃翁"之诗句。"陆游的书法，和他的诗歌风格一样，沉雄郁勃，寄托着饱受精神压抑而欲一吐为快的强烈感情。"（曹宝麟《中国书法史·宋辽金卷》）他曾自云："草书学张颠，行书学杨风。平生江湖心，聊寄笔砚中。"今天所能见到放翁最早的书迹，是乾道元年（公元1165年）书于镇江焦山的摩崖大字，书法规摹颜真卿《大唐中兴颂》。陆游最爱草书，往往借助酒兴挥洒胸中块垒，"今朝醉眼烂若电，提笔四顾天地窄。忽然挥洒不自知，风云入怀天借力"。从他80岁时所作《自书诗卷》来看，其草书笔画粗放，有大气磅礴之势，形式不拘一格，不计工拙。

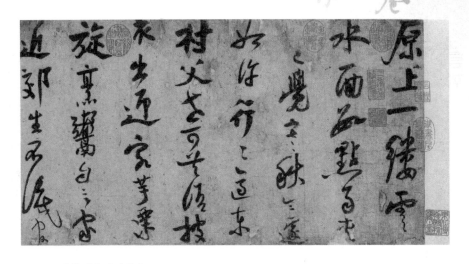

图 19　陆游《自书诗卷》

（二）石湖与于湖，诗人兼书家——范成大与张孝祥

范成大（公元 1126—1193 年），字致能，号石湖居士，吴郡（今江苏苏州）人。绍兴二十四年（公元 1154 年）进士及第，历静江知府兼广西安抚使、四川制置史。淳熙五年（公元 1178 年）任参知政事，仅两月遭劾罢官，归居故里石湖。范成大素有文名，尤工于诗词。陶宗仪《书史会要》云："石湖以能书称，宗黄庭坚、米芾，虽韵胜不逮，而遒劲可观。"他由学黄上溯晋贤，旁涉米老，又出入东坡，生意郁勃，风格洒脱。行书《西塞渔社图卷跋》有黄字的舒展宽博，又兼米字的劲健宕逸。作品还有《急下帖》《中流一壶帖》等。

图 20　范成大《西塞渔社图卷跋》

张孝祥的书法因得高宗推赏而声重朝野。张孝祥（公元1132—1170年），字安国，号于湖居士，和州（今安徽和县）人。绍兴二十四年（公元1154年）状元，历礼部员外郎、起居舍人、荆南知府、荆湖北路安抚使等。乾道五年（公元1069年），因病退居芜湖。张孝祥文章过人，词作豪放，尤工翰墨。他自称其书法源于颜鲁公，而陈槱认为"于湖、石湖悉习宝晋"（《负暄野录》）指出他的书法取法米芾。"他比较注意节奏的轻重疾徐，以及结构的正侧险夷。"（曹宝麟《中国书法史·宋辽金卷》其行书代表作《柴沟帖》，用

图21 张孝祥《柴沟帖》

笔沉实厚重，线条苍劲奇古，笔意洞达，充分再现了米书洒脱天真的风貌。可惜他英年早逝，才华未及充分展示。

（三）以理学家书矩矱字——朱熹及其书法

朱熹（公元1130—1200年），字元晦，号晦庵，徽州婺源（今属江西）人。绍兴十八年（公元1148年）进士，历仕四朝，累官转运副使、焕章阁待制、秘阁修撰、宝文阁待制等。他曾主讲白鹿洞书院，著书讲学，于经学、史学、文学诸领域均有贡献，集北宋以来理学之大成。作为理学大师，朱熹的主要精力在阐发圣贤经义上，无意于书，却独具风格。明陶宗仪《书史会要》云："朱子继续道统，优入圣域，而于翰墨亦工。善行草，尤善大字，下笔即沉着典雅，虽片缣寸楮，人争珍秘。"明王鏊《震泽集》云："晦翁书笔势迅疾，曾无意于求工，而寻其点画波磔，无一不合书家矩矱，岂所谓动容周旋中礼者耶。"他少时学曹操书法，受人讥诮。又学钟繇，书作具分隶

图22 朱熹《城南唱和诗卷》

意。行草书多受颜真卿《争座位帖》影响，"意致苍郁，沉深古雅，有骨有筋有韵"。其晚年书札，意至手随，无意于工，字距小而行距宽，字内逸笔草草，每行却颇为整饬。传世《七月六日帖》《秋深帖》等，用笔浑朴古拙，无论结构还是线条，都颇近于颜鲁公一路的风格。

（四）"自米南宫外一步不窥"——吴琚的书法

吴琚，字居父，号云壑，河南开封人，南宋中期著名书家。他的姑母是高宗宪圣皇后，母亲是秦桧长孙女。乾道九年（公元1173年）为临安府通判，宁宗时知鄂州、再知庆元府，建康府兼留守，位至少师。吴琚性嗜书法，又有皇室内戚的身份，得观皇室内府珍藏，在书法学习上则是米芾忠实的追随者。董其昌《容台集》云："琚书自米南宫外，一步不窥。"吴琚学米甚至达到以假乱真的程度，后世藏家多为其蒙眼，误指其书为米芾遗墨。清人安歧看到吴琚所书《寿父帖》后，曾感叹曰："初视之以为米芾书，见款始知云壑得意书。"（《墨缘汇观》）他在用笔的转折、钩挑以及提按幅度等方面无不追摹米芾，行笔更要体现米芾倡导的"八面出锋"，结字方面也追求错落跌宕，灵动活泼。在继承米芾书风的书家群中，"他是入其堂奥最深的一位"（曹宝麟《中国书法史·宋辽金卷》），对米书从技法到神态的领悟，很多方面连米芾的儿子米友仁也难以企及。其大字极工，书刻镇江北固山"天下第一江山"六字大额，雄放峻峭。其行书《桥畔诗帖》在形式上为条幅书法之嚆矢。吴琚具有良好的艺术秉

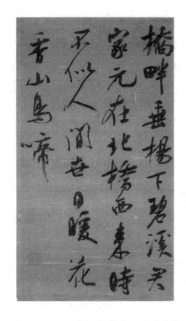

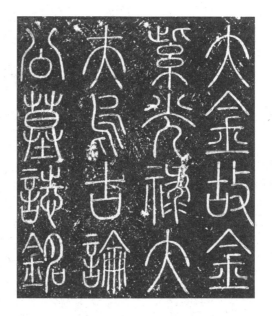

图23 吴琚《行书蔡襄七言绝句》　　**图24 党怀英《篆书乌古论公墓志盖》**

性，又"日临古帖"，精勤备至，然因时代及个人的原因，终未能跳出米芾藩篱而有所突破。

（五）"以能书闻天下"——张即之

张即之（公元1186—1263年），字温夫，号樗寮，和州（今安徽和县）人。张即之出生于名门显宦之家，其父为参知政事张孝伯，伯父是南宋初期著名词人、书法家张孝祥。《宋史》本传说他"以能书闻天下，金人尤宝其翰墨"。其书法初学欧阳询、褚遂良和颜真卿，继而转师米芾，并能"独传家学"，以张孝祥书为主调，参以晋唐经书，加上受禅宗思想的影响，从而形成了独特的风格特色。他善书大字，作榜书如作小楷，不烦布置，而清劲绝人。大字《杜甫七律》（辽宁博物馆藏）锋芒外露，时有飞白，显得雄强生挺，潇洒飘逸。小楷墨迹有《金刚般若经》《遗教经》等，运笔挺拔厚重，凝练简洁，笔画粗细对比强烈，点画之间顾盼生姿，可称楷书名品。

此外，辽金时代也有不少书法名家，但一般都是追仿宋人书风，如王庭筠学米，赵秉文学苏，金章宗学宋徽宗，党怀英篆书名一时等，不过他们在书法史上并无特别的价值与影响，此从略。

图25　张即之《汪氏报本庵记》

思考题：

1. 试述宋代右文崇儒政策对书法艺术发展的影响。

2. 简述《淳化阁帖》的刊刻及其意义。

3. 论述苏东坡其人其书并扼要阐述其书学理论主张。

4. 结合具体作品，分析黄庭坚书法的艺术特色及其草书成就。

5. 试述米芾在书法上的集古出新及其在书法史上的意义。

6. 列举南宋时期代表性书家并分析南宋书法衰微的原因。

重要名词：

右文崇儒　尚意书风　淳化阁帖　宋四家　瘦金体

参考文献：

1. 曹宝麟《中国书法史·宋辽金卷》，江苏教育出版社2002年版。

2. 陈振濂《尚意书风郤视》，人民美术出版社1986年版。

3. 陈振濂《中国书法发展史》，上海书画出版社2018年版。

4. 陈振濂《品味经典——陈振濂谈中国书法史》（中唐—元），浙江古籍出版社2006年版

5.《宣和书谱》，上海书画出版社1984年版。

6. 张志和《中国古代的书法艺术》，中国社会科学出版社2001年版。

7. 王万洪《宋代书法发展的五段历史分期》，《宋代文化研究》第22辑。

續千字文

凝沌開闢乾坤剛柔震兌

巽坎角亢奎婁雷迅電激

風凜雪稠苦毒荼葉芳臭

薰藉麨炙配薑含梔薦著

第十章 复古之风——元代书法

元朝是由蒙古人入主中原而建立起来的一个中央王朝。元朝统治者在统一全国之后，一方面推行残酷的封建压迫和民族歧视政策；另一方面，为了维护多民族国家的统一，又十分注意吸收和借鉴汉文化。在这一时期，一部分汉族文人虽然应诏做了元朝的官吏，内心却十分矛盾；一部分文人选择遁迹山林，以示不与统治者合作的决心，却又十分彷徨找不到出路。还有一部分则身不由己地坠入了社会的底层，艰难地混迹于贩夫走卒引车卖浆者流之中。身历异族统治的时代，传统的书画艺术成为汉族官吏和文人们的精神寄托。压抑和苦闷的心绪下，怀旧和复古成为普遍的时代情绪。以赵孟頫为首的元代书家，高举复古主义的大旗，宗法晋唐，创造了无愧于时代和历史的艺术成就。

元朝是由蒙古人入主中原而建立起来的一个中央王朝。元朝统治者在统一全国之后，一方面推行残酷的封建压迫和民族歧视政策；另一方面，为了维护多民族国家的统一，又十分注意吸收和借鉴汉文化。在这一时期，一部分汉族文人虽然应诏做了元朝的官吏，内心却十分矛盾；一部分文人选择遁迹山林，以示不与统治者合作的决心，却又十分彷徨找不到出路。还有一部分则身不由己地坠入了社会的底层，艰难地混迹于贩夫走卒引车卖浆者流之中。身历异族统治的时代，传统的书画艺术成为汉族官吏和文人们的精神寄托。压抑和苦闷的心绪下，怀旧和复古成为普遍的时代情结。以赵孟頫为首的元代书家，高举复古主义的大旗，宗法晋唐，创造了无愧于时代和历史的艺术成就。

一、回归晋唐——元代书法的复古潮流及其因由

13世纪初，成吉思汗统一了蒙古各部落，创立了蒙古汗国。其后数十年间，又凭其强大的军事实力，征服了西南亚、中亚和欧洲的广大地区。公元1234年，成吉思汗的儿子窝阔台联合南宋灭金。公元1271年，成吉思汗的孙子忽必烈改国号为"大元"，次年定都大都（今北京）。至元十六年（公元1279年）灭南宋，完成了国家统一，直至公元1368年为朱明王朝所取代。以赵孟頫为首的元代书家，高举复古主义的大旗，宗法晋唐，创造出无愧与时代和历史的艺术成就。元代书法的复古潮有其特定的时代文化原因：

第一，民族歧视和排斥是书坛复古主义思潮产生的社会心理基础。元朝统一中国之后，虽然接受了汉族的文明，但统治者却对汉人产生了警惕、怀疑和戒备的心态。他们将全国人口按民族和征服先后分为四个等级：第一等级蒙古人是统治民族，享有一切特权和自由；第二等级色目人，即"各色各目"的"诸国人"，指蒙古以外的西北各民族和中亚、西亚、欧亚各民族，地位仅次于蒙古人；第三等级为汉人，指淮河以北原金朝统治下的汉人、契丹人、女真人等；第四等级为南人，指原南宋统治下的遗民。民族歧视政策之下，即使一些汉人入朝为官，也只使其担任一些次要的官职，成为政治摆设。元代曾停开科举数十年，直到仁宗时才恢复，且取仕名额极少。除极

少数名流能跻身上层社会外，绝大多数中下层文士沦落市井，历来以天下为己任的儒生的地位，竟与娼丐等同，令人晞嘘！"元代知识分子不再有唐人堂皇博大的胸襟气概和宋人自由洒脱的精神。在他们中间，弥漫着一种今不如昔、压抑沉闷的情绪，怀旧复古成为时代的情结。这也是元代书坛复古主义思潮产生的社会心理基础"。（边平恕、金菊爱《中国历代书法理论评注·元代卷》）

第二，宣导复古是元代文人完成自我精神救赎的有效方式。元代书坛盟主赵孟頫大力宣导复古，而且他的文化复古是全方位的，包括经学、绘画、书法、诗文、印章、音乐等，特别是对宣扬书法复古，更是不遗余力。他除了竭力推崇魏晋楷、行、草古雅书风之外，更是对晋、唐、宋已经流传甚少，日趋没落的篆、隶、章草加以重视、发掘和推广。他的学生杨载称他："性善书，专以古人为法。篆则法《石鼓》《诅楚》，隶则法梁鹄、钟繇。"（任道斌辑集、点校《赵孟頫文集》）他去世前两年所书《六体千字文》包含古文、小篆、隶、章草、楷书、今草，其中古文、章草两种书体对当时绝大多数人来说已经相当陌生了，通过赵孟頫的发掘与推广，它们重又焕发艺术生机。

赵孟頫以文坛领袖的身份力倡复古，其意在保护中华优秀传统文化不要在蒙古人的歧视和破坏中消亡。这种主张得到了汉族文人们的认同和回应，正所谓同病相怜而同声相应。另外，他们积极地履行复古主张，身体力行地保存传统文化，也与他们希冀完成自我精神救赎有关。诸如赵孟頫这类因仕元而失节的文人，其内心的苦闷与愧疚可想而知，其宣导复古，传承和复兴传统文化，即是对自己大节有亏的一种弥补。"齿豁童头六十三，一生事事总堪惭。惟有笔砚情犹在，留与人间作笑谈。"赵孟頫63岁时写下的这首诗，正是其内心精神世界的写照。书画在其他朝代往往仅为文人士大夫政暇之余事，在元代却几乎成为士人们精神世界的全部寄托，这在客观上极大地促进了元代书画艺术的发展。

第三，元代书法的复古潮流，亦是书法艺术自身发展的内在逻辑所致。元代书法的复古潮流是对宋代"尚意"书风的反思。宋人力图突破唐人"尚法"羁绊，苏、黄、米等人宣扬"我书意造本无法"，"尚意"书风风靡于北宋中后期。发展至南宋，多数书家一味沿袭苏、黄、米，或简单模仿，精神委顿，或变本加厉，荒率怪乱，书坛开始走下坡路。元初书坛在宋末流习的笼罩下，呈现出一派凋敝景象，于是人们开始对之进行反思。虞集在《道园集古录》中说："大抵宋人书自蔡君谟以上犹有前代意，其后坡、谷出，风靡从之，而魏晋之法尽矣！"苏东坡、黄山谷导致"魏晋之法尽矣"，米芾父子书法盛行，"举世学其奇怪"。在这样一个古法尽失的情境下，回归晋唐便成了书法发展的必然选择。

二、坛坫主盟——赵孟頫及其书法

明人何良俊说："自唐以前，集书法之大成者，王右军也；自唐以后，集书法之大成者，赵集贤也。"（《四友斋丛说》）近人马宗霍说："元之有赵吴兴，亦犹晋之有右军，唐之有鲁公，皆所谓主盟坛坫者。"（《书林藻鉴》）把赵孟頫与王羲之、颜真卿并举，足见其在书法史上的崇高地位。

赵孟頫（公元 1254—1322 年），字子昂，号松雪道人，一号水精宫道人，又在家园中建鸥波亭，世称"赵鸥波"。他是宋太祖赵匡胤之子秦王赵德芳的后裔，浙江吴兴（今浙江湖州）人，世称"赵吴兴"。14 岁时因父荫补官，任真州司户参军。22 岁时，宋亡，后隐于故里，苦研学问，浸淫书画，常同当地文人逸士相往还，与钱选等人一起有"吴兴八俊"之称。入元后，赵孟頫有三次入仕机会，前两次他都拒绝了，至元二十三年（公元 1286 年），元世祖忽必烈派御史程钜夫到江南征召遗贤，或因特殊的情势，赵孟頫心情复杂地北上大都，开始其仕元生涯。

赵孟頫受到元世祖的恩宠，以为"孟頫才气英迈，神采焕发，如神仙中人"。（《元史·赵孟頫传》）从元世祖到成宗、武宗、仁宗、英宗，他侍奉了五个皇帝，先后做过兵部侍郎、集贤直学士、翰林侍读学士、翰林学士承旨、荣禄大夫等职。死后又加封为"魏国公"，谥号"文敏"。赵孟頫虽表面上官至一品，荣际五朝，但在元朝民族歧视的政策之下，其在政治上并不能有太大作为。赵孟頫也很快明白了自己的真实身份，"谁令堕尘网，婉转受缠绕。昔为水上鸥，今如笼中鸟。哀鸣谁复顾，毛羽日催槁"，这样的诗句正可谓是其内心的真实写照。"笼中鸟"能得到主人的精心照顾和宠爱，但却失去自由，成为被人欣赏和展示之物。此际的赵孟頫心情是复杂的，一方面要感念元最高统治者的知遇之恩，另一方面要面

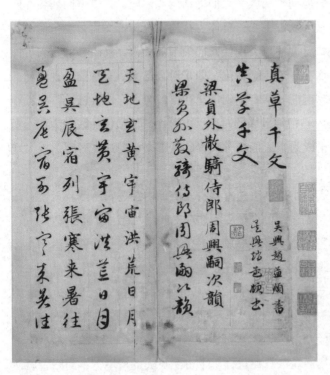

图 1　赵孟頫临《真草千字文》

对宋遗民对他的轻蔑和责骂。赵孟頫背负着不忠不孝的骂名，其心情的凄苦可想而知，因此，他崇佛好道，闭门弄翰，"闲读渊明诗，静学右军字"，期求在诗书画中寻求精神慰藉。

赵孟頫博学多才，通诗文，谙音律，懂经济、工书法，精绘画，解鉴赏。在绘画上，所绘山水木石、人物鞍马无不精妙，被称为"元人冠冕"；在书法上，他高举回归晋唐的大旗，以笔法圆熟、结体严整，秀逸遒媚的"赵体"书而主盟坛坫，"篆、籀、分、隶、真、草书，无不冠绝古今，遂以书名天下"。（《元史·赵孟頫传》）

在书法的学习上，赵孟頫提出遵循古法，崇尚二王的思想。他说："学书须学古人，不然，虽秃笔成山，亦为俗笔。"他所提到的古人，主要指晋人，尤指羲、献父子。他曾云："（王羲之）总百家之功，极众体之妙，传子献之，超轶特甚。"（《松雪斋集》卷十《阁帖跋》）可见他对王羲之崇拜之至。他曾在自己所藏的独孤本《兰亭序》上先后十三次题跋，提出"书法以用笔为上，而结字亦须用工，盖结字因时相传，用笔千古不易"的著名观点，其临摹之勤和体悟之深于此可见一斑。他为自己临写的《千字文》作跋曰："仆二十年来写千文以百数，此卷殆数年前所书，当时学褚河南《孟法师碑》，故结字规模八分，今日视之，不知孰为胜也。"陶宗仪说："尝见《千字文》一卷，以为唐人字，绝九一点一画似公法度，阅之后方知为公书。"吴宽《跋赵吴兴临右军十七帖》云："于一日之间，所闻见者，已得三本，乃知此帖盖为公平日书课。"宋濂《题赵子昂临大令四帖》云："赵魏公留心字学甚勤，

图2　赵孟頫《老子道德经》

图3　赵孟頫《玄妙观重修三门记》

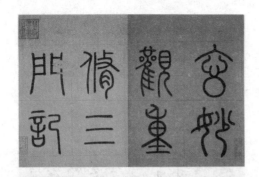

图4　赵孟頫《归去来辞》

羲献书凡临数百过，所以盛名充塞四海者，岂无其故哉。"赵孟頫学古如古，"无毫发不肖似"，终为"集古之大成"的复古派领袖。

元人虞集在赵氏所临《智永千文》后曾有一跋："赵松雪书，笔既流利，学亦渊深。观其书，得心应手，会意成文，楷法深得《洛神赋》而揽其标，行书诣《圣教序》而入其室，至于草书，饱《十七帖》而变其形，可谓书之兼学力、天资精奥神化而不可及矣。"其实，赵孟頫书法取法者远不止此，20余岁时，自谓"我时学钟法"，中年"学褚河南《孟法师碑》"，晚年又参以李邕之法，甚至于苏、黄、米等宋人书，亦每有临习。

总体看来，赵孟頫书法历经三变：少年时代学习宋高宗赵构，中年学钟繇及二王，晚年又规模李邕。赵氏的学书之路从艰辛的临古中走出，天资与勤奋的结合，使其成为"唐以后集书法之大成者"。《元史》本传说他"篆、籀、分、隶、真、行草书无不冠绝古今"。论楷书，赵氏跻身"颜、柳、欧、赵"楷书四大家，其楷书能与唐人分庭抗礼。小楷作品主要得力于钟繇和羲献，他曾自题云："余临王献之《洛神赋》凡数百本，间有得意处……亦自宝之。"其38岁时所书小楷《过秦论》，鲜于枢在卷后跋曰："子昂篆、隶、正、行、颠草俱为当代第一，小楷又为子昂诸书第一。此卷笔力柔媚，备极楷则。"其小楷作品《汲黯传》，行笔轻重得宜，从容不迫，峻利而不失温和，有"楷法精绝"之誉。赵孟頫一生崇信佛教和道教，评者谓"松雪居士平生善以笔砚作佛事，所书经当不下数百本"，因而留下了大量的佛道经卷。如《老子道德经卷》《法华经》《心经》《金刚经》《黄庭经》《阴符经》等，这些经文都是用工整的小楷写成。

赵孟頫的大楷，初从钟繇、智永得法，绝去颜、柳顿挫之笔，中年之后又参以李北海之用笔，增加飞动之势和峭拔之力。他的大楷作品主要有《胆巴碑》《玄妙观重

修三门记》《湖州妙严寺记》《仇锷墓碑铭》《道教碑》等。其笔画秀润圆丽而筋骨内涵，点画雍容，结体宽绰，柔中带刚，秀美端庄。

赵氏传世的行草书数量也非常多，如《兰亭十三跋》《赤壁赋》《归去来辞》等。这些作品或行或草，或行中带草，或行草相间，都写得端庄流丽，不激不励而风规自远，直入右军堂奥。行书作品《归去来辞》，大德元年（公元1279年）作，该帖以行书为主，间以草法，用笔珠圆玉润，婉转灵动，给人以赏心悦目之感。《兰亭十三跋》残本，现藏日本东京国立博物馆。赵孟頫于至大三年（公元1310年），奉诏自吴兴前往大都，舟行之中逐日临书《兰亭序》，先后十三次题跋其上，除书法精妙外，亦是了解赵孟頫书学思想的重要资料。

楷、行、草之外，赵孟頫还善于写篆隶。其小篆取法秦李斯和唐李阳冰，其面貌可从《玄妙观重修三门记》篆额得窥一斑。另传他曾写有《六体千字文》，其弟子杨载在《赵公行状》中云："篆则法《石鼓》《诅楚》，隶则法梁鹄、钟繇。"在赵氏身体力行的影响下，篆、隶在元代得到了很大程度的复兴。"由于他的影响，隧使在蒙古人统治的元朝，书法不仅没有趋于粗犷和野怪，反而呈现出一派纯正典雅的古风"。（《黄惇《中国书法史·元明卷》》）

赵孟頫书法在元、明、清三朝影响极大，而在评赵书的言论中更是有褒有贬。褒之者如胡汲仲谓其"上下五百年，纵横一万里"，元虞集赞其书"精奥神化而不可及"，明人解缙称其"积学功深，尽掩前人，超入魏晋"，何良俊谓则誉之为"唐以后集书法之大成者"；贬之者多是"薄其人遂恶其书"，如明人项穆说："子昂书法，温润娴雅，似接右军正脉之传，妍媚纤柔，殊乏大节不夺之气。"张丑亦批评其书"第过妍媚纤柔，殊乏大节不夺之气"。清人冯班称："赵文敏为人少骨力，故字无雄浑之气。"傅山更是直白地说道："予极不喜赵子昂，薄其人遂恶其书。"诸如此类的言论，多是站在狭隘的"人品即书品"的立场，从文人气节和道德的层面批评赵孟頫以赵宋宗室的身份出仕元朝，进而讥评其书为"奴书"，既不客观，也不公允。平心而论，赵氏书法，有他的优长，也有他的缺点。明代王世贞评曰："若赵承旨，则各体俱有师承，不必己撰，评者有'书奴'之消，则太过；然谓直接右军，吾谓之敢信也。"这当是较为公允的评价。

赵氏书法，影响近乎有元一代，如同代友人鲜于枢、邓文原、弟子辈的虞集、柳贯、柯九思、揭傒斯、康里巎巎、张雨等人俱受其影响。有明一代，赵孟頫的书法受到广大士人的喜爱，直到晚明个性解放思潮影响下出现的一批书家，才打破赵书风靡的局面。入清后，乾隆皇帝酷爱其书，使赵书再度风靡朝野。

赵孟頫的妻子管道昇，子赵雍、赵奕均有书名。元仁宗曾将赵孟頫、管道昇、赵

雍三人的书法合装一卷，"识之御室，藏之秘书监，曰：使后世知我朝有一家夫妇父子皆善书，亦奇事也"。（杨载《赵公行状》，见《松雪斋集》附录）

三、双子并对——渔阳与巴西

元人虞集曾评说："大德、延祐间，渔阳（鲜于枢）、吴兴（赵孟頫）、巴西（邓文原）翰墨擅一代。"（虞集《道园学古录》）鲜于枢、邓文原与赵孟頫被人并称"元初三大家"。

鲜于枢（公元1246—1302年），字伯机，号困学民、直寄老人，祖籍渔阳（今河北涿鹿），生于汴梁（今河南开封），居杭州，曾任江浙行省都事，后官至太常寺典簿。世称其为人豪爽，不事俯仰，日以琴书为乐。赵孟頫曾有诗写他："廊庙不乏才，江湖多隐沦。子之称吏隐，筑屋西湖滨。开轩弄玉琴，临池书练裙。"鲜于枢能诗、通音律，所作散曲尤佳，又擅鉴古物、字画，而特以善书为世所重。

鲜于枢于至元十五年（公元1278年）宦居扬州时与赵孟頫相识，友善终生。他们相互切磋书艺，有颇为一致的书法观，即都力图超越宋人，师法晋唐。其书法，小楷法钟繇，行书法李邕《岳麓寺碑》，草书则出入怀素门庭。他的好友邓文原曾忆其学书之勤："伯机于书法用功极深，至每数日相见，辄云近见子某帖，孰离孰合，言语必相靡切，率以为常。"可见他对书法的精研深究。他重视书法技巧，更重视书法家的精神胆气。元人陈绎曾说："今代惟鲜于郎中善悬腕书，余问之，瞋目伸臂曰：胆！胆！胆！"其为人豪爽，书法笔意遒劲，雄放恣肆，骨力强悍，时人因称"困学带河朔伟气，酒酣骛放，吟诗作字，奇态横生"。

鲜于枢传世墨迹不少，其中最能代表其水平的是他行草书。行草书《苏轼海棠诗卷》，用笔多取法唐人，线条圆劲，每一笔画的起收、顿挫、使转，均从容不迫而又变化万千。结体略呈右上取势，宽博宏肆，纵敛有度。章法近乎上下齐平，行距均匀，不激不厉而自然畅达。其行书中间杂草书，规整中有变化，益增活泼生动之趣；藏于上海博物馆的《行草诗赞》卷和藏于故宫博物院的《杜工部行次昭陵诗》卷，骨力劲健，笔势纵横。他的草书更是深得时人推重，赵孟頫尝云："仆与伯机同学草书，伯机过余远甚，仆极力追之而不能及。"其草书作

图5　鲜于枢《杜工部行次昭陵诗卷》

品《杜诗魏将军歌》《论草书帖》《韩愈进学解草书卷》，用笔精到而洒脱，结体方阔而奇态横生，能够融汇唐代草书大家孙过庭、怀素、张旭等人的风格而成自己的面目。其楷书《老子道德经》《跋颜鲁公祭侄文稿》等笔法老练，结体端严，师法唐楷，又能自出机杼。

总之，鲜于枢的书法绝去两宋和金、辽流风，师法古人，直追晋唐，"并称得上是与赵氏一起开启元代回归传统的古典主义书法潮流的先导者"。（黄惇《中国书法史·元明卷》）

邓文原（公元1258—1328年），字善之，一字匪石，人称素履先生，绵州（今四川绵阳）人，因绵州地处巴蜀西部，故人亦称"邓巴西"。迁寓杭州，历官江浙儒学提举、江南浙西道肃政廉访司事、集贤直学士兼国子祭酒、翰林侍讲学士，卒谥"文肃"。"文原内严而外恕，家贫而行廉"，（《元史·邓文原传》）不失为一代廉吏，其诗文出众，在元代文坛亦称大家。陶宗仪《书史会要》云："文原正行草书，早法二王，后法李北海。"他与赵孟𫖯定交甚早，旨趣相投，亦属崇晋尚唐一派，书风也与赵书较为接近。

邓文原书法最可称道者是他的章草书。章草自隋唐以后鲜有能者，元代赵孟𫖯、邓文原等书家以兴衰继绝之精神研习之，发扬之。大德三年（公元1299年），邓文原所临章草《急就章》，其源出于皇象《急就章》刻本，而揉入行楷笔意，清秀古雅，用笔娴熟，堪称章草书法之佳作。明袁华曾跋曰："观其运笔，若神蛟出海，飞翔自如。"

邓文原传世书迹不多，"中岁以往，爵位日高，而书学益废"（张雨）。晚年所书《倪宽赞跋》，天真自然，浑厚中见灵动，颇有唐人风致。

除了"元初三大家"之外，在元代前期书坛之上还有一位落寞的复古主义书法大师，他就是李倜。李倜，生卒不详，字士弘，号元峤真逸，河东太原人。历任集贤侍读学士、临江路总管、盐运使等职。

图6　邓文原《临急就章》

他的诗、书、画皆有时名，"诗取陶渊明、韦
应物，画取王维、文同，书取王右军，述拟临
摹无寒暑晨夜，其得意往往臻妙"。（刘敏中
《中庵集》卷十六《跋李士弘临王右军帖》）
赵孟頫称他："气秉全晋之豪，风流东晋之高，
落笔云烟，吐辞波涛，耽文艺如嗜欲，以古人
为朋曹。"（《松雪斋集》中《李士弘真赞》）
李倜不但书风尚晋，甚至于日常生活都仿拟晋
人。他流传于世的墨迹只有在唐陆柬之书陆机
《文赋》后的两段题跋，"无一笔不沉着，无
一笔不痛快，含蓄、潇洒、清隽、超逸，无雕饰，
无燥气，全是天真自然"，仅此两跋已足证其书深得晋人神髓。

图 7　李倜《跋陆柬之书文赋卷》

四、群星闪耀——奎章阁诸书家

　　至元泰定帝时期（公元 1324—1328 年），"元初三大家"等书坛巨子都相继离世，
然而赵孟頫书法及其复古主义主张依然风靡朝野。"奎章阁"为元文宗所设，既是文
宗召集近臣商讨"古今治乱得失"之所，也是珍藏、赏鉴历代书画之所，"非尝任省、
台、翰林及名进士，不得居是官"。因此，能够进入其中者，皆一时之俊彦，如虞集、
柯九思、揭傒斯、康里巎巎、柳贯、黄溍、饶介、危素等人均属于奎章阁文人群体中
之精于书法者。他们多是赵孟頫
的学生或是再传弟子，在书法创作
与审美倾向上都是赵孟頫复古思
想的忠实追随者。其中，尤以虞集、
张雨、康里巎巎在元代中晚期书坛
上的成就最为显著。

　　虞集（公元 1272—1348 年），
字伯生，号道园，祖籍四川仙井监
（今四川仁寿），为宋代抗金名将、
丞相虞允文的五世孙。大德元年
（公元 1297 年）授大都路儒学教
授，泰定帝时升任翰林直学士兼国
子祭酒。元文宗即位，授奎章阁侍

图 8　虞集《跋赵孟頫"鹊华秋色图"》

中国书法简史

160

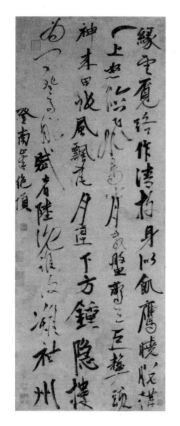

图9　张雨《登南峰绝顶
　　七言律诗轴》

读学士，封仁寿郡公。虞集不仅以诗文著称于世，而且其书法诸体兼善，陶宗仪谓其"真、行、草、篆皆有法度，古隶为当代第一"。其行楷书，得赵孟𫖯亲炙，然并未完全为其师所囿，而在遵循以晋唐为宗的理念的基础上，逐渐脱离赵孟𫖯的影响而形成了清真雅正的独特风貌，致使后人评其书谓"内含刚柔，不愧二王法嗣"。行草深得晋人清朗蕴藉之气，然章法疏空，结体平和又似赵子昂。其传世墨迹有行草书《白云法师帖》，行书《跋赵孟𫖯〈鹊华秋色图〉》《跋〈定武兰亭〉》，隶书《跋赵孟𫖯书陶诗》等。

张雨（公元1283—1350年），字伯雨，号句曲外史、贞居，钱塘（今浙江杭州）人。20岁左右出家为道士，遍游浙东诸名山，曾主持茅山崇寿观、杭州福真观等道观。60岁时，脱去道袍还以儒身，隐居杭州。张雨早年在杭州拜识赵孟𫖯并从其学书，在赵氏的指授下，学习李邕、怀素、米芾等人的书法。由于张雨性超脱，识见广博，故学李能"独得其神俊"，学素能"自有一种风气"，学米能"不蹈南宫狂怪怒张之习"。

其早期作品能看出赵孟𫖯影响的痕迹，晚期作品如《题画诗卷》《登南峰绝顶七言律诗轴》等，则绝去赵书的平和雍容，用笔率真自然，结字欹侧开合，结构布局无拘无束，洋溢着一种超然绝俗的清气。

康里巎巎（公元1295—1345年），字子山，号正斋、恕叟，色目康里（今属新疆）人。他"幼肄业国学，博通群书"，受到良好的汉文化教育。始授承直郎，历官秘书监丞、监察御史，后迁集贤直学士，拜礼部尚书。元文宗时擢为奎章阁大学士、翰林学士承旨。他的父亲与赵孟𫖯同僚为官，且相友善，其父去世后，

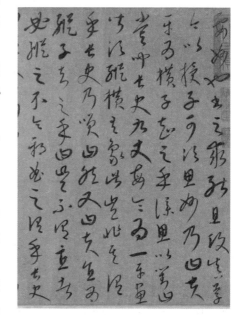

图10　康里巎巎《草书张旭笔法卷》

康里巎巎曾请赵为亡父撰写《神道碑》。两代人的交好，使康里巎巎得以"洒翰亲从魏国游"，书法曾得到赵氏亲授。《元史》本传云其："善真行草书，识者谓得晋人笔意，单牍片纸，人争宝之，不翅金玉。"行草师法钟繇、王羲之，"笔画遒媚，转折圆劲，名重一时"。草书则从王献之、米芾中来，后期则参用章草之波挑，增强了古拙之趣。

他的传世作品有《柳宗元梓人传》（美国普林斯顿大学图书馆藏）《谪龙说》（故宫博物院藏）《渔父词册》（上海博物馆藏）《草书颜鲁公述张旭笔法记》（故宫博物院藏）。史载，康里氏曾自言："余一日写三万字，未尝以力倦而辍笔。"可见，其作书迅疾且精熟之至。总体上看，他的书法风格雄劲刚健，爽利痛快，既深得晋唐古法，又能于古法中创出新意，"评者谓国朝以书名世者，自赵魏公后，便及公也"（陶宗仪《书史会要》），因而又有"北巎南赵"之称。明人解缙称其书法"如雄剑倚天，长虹驾海"，清康有为则推崇他"奇崛独出"，这都足以证明他在元代中后期书坛上的重要地位。

五、孤高淡泊——元末隐士书家

蒙古族统治者的民族歧视政策、社会的战乱和对科举的轻忽，绝大多数文人在心灵上遭受巨大打击，在政治上无法施展抱负，于是文人隐逸之风大盛，元代后期隐士书法得以突显。他们或隐逸江湖，或混迹市井，以书画自娱，强调个性，书风或狂放率直、或简静空灵，或奇崛古朴，表现出艺术风格的多元化特征。其中，成就显著的书家有杨维桢、倪瓒、吴镇等人。

杨维桢（公元1296—1370年），字廉夫，号铁崖，又号铁笛道人，浙江诸暨人。杨氏性狷介，不随世俗俯仰。精诗文，人称"铁崖体"；通音律，善吹铁笛，自称"铁笛道人"；善书法，狂怪不经而步履自高。曾官天台县尹等职，但官场险恶，使他处处碰壁，直至彻底失望、消沉，最终选择辞官隐居，避居富春山，晚年又徙居松江。

杨维桢的书法本风规晋唐，然时代和个人际遇的变化，使他在书法创作中高扬自我，

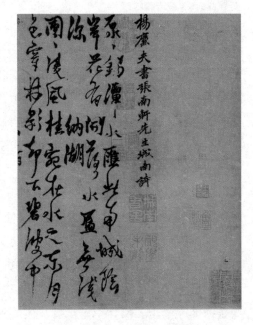

图11　杨维桢《城南唱和诗卷》

中国书法简史

强调"情性为本"，致使他的书法狂放不羁，戛戛独造。其64岁时所书《周上卿墓志铭》，为流传至今的唯一杨氏小楷书法之作，其书师法欧阳通，清劲高古、冷峭秀逸，严谨中带着险绝。他的行草书多狂放不羁，粗头乱服。《城南唱和诗》（写于67岁，藏于故宫博物院），书写随意，笔势奇崛，线条上多用圆弧和弯势，加强了张力；结字平中见奇，稳中求险，又好用奇字、古字，显得奇崛古拗；章法上，字的大小、斜正、轻重不一，字距紧密而又密中见疏，纵势横势相交织，使整幅作品的章法如天女散花般地飞动、跳跃，天趣盎然；《真镜庵募缘疏》（写于66岁，藏于上海博物馆）用笔生辣硬峭，八面出锋，疏放、张狂，不拘常理，线条有的刚硬粗壮，惊人心魄，势如千钧，有的细若游丝，然又使转灵动；结字奇妙，随势而生。明人吴宽评之曰："大将班师，三军奏凯，破斧缺戕，倒载而归。"（《题杨铁崖墨迹》）

元画"四大家"黄公望、王蒙、倪瓒、吴镇都善书。尤以画风古淡天然的倪瓒，"书法遒逸"，书名颇盛。倪瓒（公元1306—1374年），字元镇，号云林、幻霞子、荆蛮民等，江苏无锡人。家豪富，曾筑"云林堂""清秘阁"藏法书名画及钟鼎古彝，后兄、母亡故，家道中落。至正初年，倪瓒散尽家财，"往来五湖三泖间二十余年"。在元末社会黑暗和乱世之下，多与和尚、道士相往还，过着隐逸的生活。"野饭鱼羹何处无，不将身作系官奴。陶朱范蠡逃名姓，那似烟波一钓徒。"这样的诗句正反映出其渴望隐居自由的生活理想。

倪瓒的绘画开创了水墨山水的一代画风，对明清至今的画坛影响极大。他的书法作品主要见于题画、诗稿、跋文，很少有独立的书法作品，因而书名多为画名所掩。关于倪瓒的书法渊源与风格，明徐渭云："瓒书从隶入，辄在钟繇《荐季直表》中夺舍投胎，古而媚，密而疏。""古"，是指倪书取法古、风格古，有隶、楷过渡的自然之态；"媚"，则是指倪瓒处理笔法、结体的夸张与变化，体现出"生"的艺术个性。密和疏则更多是与结体、章法风格相联系。清人笪重光也认为，倪书有着不食人间烟火的高逸风格："云林书法得笔于分隶，而所书《内景黄庭经》卷，宛然杨、许（指东晋高士杨羲、许迈）遗意，可想见六朝风度，非宋元诸公所能仿佛，元镇真翰墨第一流人，不食人间烟火而登仙者矣。"（马宗霍《书林藻鉴》卷十）

黄公望（公元1269—1354年），字子久，号大痴，江苏常熟人。他天资孤高，少有大志，然仕途不畅，遂入道隐逸，

图12
倪瓒《淡室诗》轴

163

以书画自娱。其书法好作小楷，"圆熟中饶古意，别有一种韵度"。（张丑《清河书画舫》）董其昌亦赞其小楷逼古，"不减晋唐当行家"。（安歧《墨缘汇观》名画卷下《黄公望芝兰室图》）

王蒙（公元1308—1385年），字叔明，号黄鹤山樵。他是赵孟頫的外孙，诗文书画皆有家传。因元末政局动荡，隐于浙江松县黄鹤山，日以丹青为乐。王蒙于书法造诣极深，好友倪瓒有诗赞其书云："笔精墨妙王右军，澄怀卧游宗少文。王侯绝力能扛鼎，五百年来无此君。"（倪瓒《清秘阁全集》卷八《题王叔明岩居高士图》）惜其书作流传不多。

吴镇（公元1280—1354年），字仲圭，浙江嘉兴人。他性情孤傲，品行高洁，隐居不仕，每以梅花自况，因自号梅花道人，山水师巨然，又善画墨竹梅花。吴镇书法以草书见长，萧散古淡，笔法似怀素而稍肥。有《草书心经卷》，行笔流畅清逸，点画狼藉，节奏明快，秀润苍古，堪称佳作。

图13 吴镇《草书心经卷》

思考题：

1. 论述元代书法复古之风兴起的原因。

2. 论述赵孟頫其人其书及其在书法史上的地位与影响。

3. 元代后期的隐士书家群是如何形成的？有哪些代表性书家。

重要名词：

鲜于枢　邓文原　奎章阁　南赵北巙　元四家

参考文献：

1. 黄惇著《中国书法史·元明卷》，江苏教育出版社2009年版。

2. 黄惇著《从杭州到大都：赵孟頫书法评传》，上海书画出版社2003年版。

3. 任道斌编著《赵孟頫系年》，河南人民出版社1984年版。

4. 刘正成总主编，楚默分卷主编《中国书法全集·元代名家》，荣宝斋出版社2001年版。

解稿口至至

刀弱柳春春

侯孤平足

田玉声殷

潭笔松指

乱柳清主

第十一章 三吴墨妙——明代书法

朱明一代，书法承续宋元以来的帖学传统，然随时代发展，书风亦几经变化。明代早期，大体承袭元代复古主义的传统，书家多步趋赵孟頫工稳一路书风。加之帝王所好，以工书者充中书舍人，由实用出发，书法以端正为尚，光润流媚而乏变化，终至『台阁体』盛行；明代中期，苏州地区因工商业的繁荣而吸引大批文人书画家聚集于此，一时间，『天下法书归吾吴』，以文徵明、祝允明、王宠、陈淳等为代表的吴门书家上追晋唐，融进『自我』，自成一格；晚明时期，随着社会矛盾的日趋尖锐和文人士大夫们的个性觉醒，书法的个性主义表现取得了辉煌的成果，出现了徐渭、董其昌、张瑞图、黄道周、倪元璐、王铎、傅山等成就卓著的书法大家。

朱明一代，书法承续宋元以来的帖学传统，然随时代发展，书风亦几经变化。明代早期，大体承袭元代复古主义的传统，书家多步趋赵孟𫖯工稳一路书风。加之帝王所好，以工书者充中书舍人，由实用出发，书法以端正为尚，光润流媚而乏变化，终至"台阁体"盛行；明代中期，苏州地区因工商业的繁荣而吸引大批文人书画家聚集于此，一时间，"天下法书归吾吴"，以文徵明、祝允明、王宠、陈淳等为代表的吴门书家上追晋唐，融进"自我"，自成一格；晚明时期，随着社会矛盾的日趋尖锐和文人士大夫们的个性觉醒，书法的个性主义表现取得了辉煌的成果，出现了徐渭、董其昌、张瑞图、黄道周、倪元璐、王铎、傅山等成就卓著的书法大家。

一、时移世易，书亦因之——明代书法发展的历史分期及风格演进

公元 1368 年，明太祖朱元璋推翻元朝统治在南京称帝，建立了明朝。明朝统治近 3 个世纪，至公元 1644 年为李自成领导的农民起义军所推翻，历 276 年。在这 270 余年的历史时期内，明王朝的政治经济发展和思想文化状况发生过重大变迁，书法艺术的发展和风格演进也呈现出明显的阶段性变化。

明代书法的发展大体上可分为三期：明初洪武到成化时代（公元 1368—1487 年）可视为前期。这一时期，以"三宋""二沈"为代表的书家，承袭元人传统，步趋赵孟𫖯。加之帝王所好，以工书者充中书舍人，由实用出发，书法以端正为尚，光润流媚而乏变化，终至"台阁体"盛行；从弘治，历正德、嘉靖至隆庆时代（公元 1488—1572 年）可视为中期。这一时期，商品经济的发展，市民阶层的壮大，直接刺激了文化艺术的繁荣。当时许多文人书画家集中在江浙一带，特别是苏州地区，有"天下法书归吾吴"之说。"吴门书派"崛起，揭开了明代书法中兴的序幕；万历以后直至明朝灭亡（公元 1573—1644 年）可视为后期。这一时期，随着社会矛盾的日趋尖锐和文人士大夫们个性的觉醒，书法的个性主义表现取得了辉煌的成果，出现了徐渭、董其昌、张瑞图、黄道周、倪元璐、王铎、傅山等成就卓著的书法大家。

出身寒微的朱元璋即帝位后，为强化皇权，废中书省和丞相制，建立了空前的君

主专制政体。同时，思想控制也空前加强，提倡程朱理学，提倡八股文，大兴文字狱。朱元璋一方面广征天下贤哲，另一方面则实行高压专制统治。明律有"寰中士夫不为君用，其罪皆至抄剖"的严命，以刀剑胁迫文人士大夫就范。元末明初著名书画家饶介、王蒙、宋璲等人皆因言或因牵连而被杀。在这样的文化政策下，明初文坛、艺坛充满着歌功颂德的空气，加之统治者对文人的笼络，明初书法家显得十分顺从。

明初诸帝都爱好并讲求书法，且科举取士重书法。永乐年间，明成祖朱棣"尝求四方善书之士以写外制，又诏简其尤善者于翰林写内制。凡写内制者，皆授中书舍人，复选舍人二十八人专习羲献书"，缮写诏令文书，又出秘府所藏法书命中书舍人研习。皇帝爱好书法显然有利于造成重书法的风气，然而另一方面却因皇帝书法鉴赏眼力平庸但群下逢迎，遂成庸俗的台阁体流行。

明代中期，商品经济的发展，资本主义生产方式的萌芽，使江南一带出现了一大批先富起来的小手工业主和作坊主，他们带动了书画艺术品的消费和书画市场的繁荣。明朝书法活动的中心逐渐由阁僚集中的北京转向经济繁荣的苏南地区，出现了"天下法书归吾吴"的局面。在苏州地区，先后出现了吴宽、李应祯、沈周、文徵明、祝允明、唐寅等一批文人书家，形成了明代最大的书法流派——吴门书派。吴门书派是个人数颇众，影响甚广的书家群体，他们或师生相传，或父子承继，或声气相求。他们逐渐摆脱了赵孟頫和台阁体书风的影响，乐于主观抒发，追求文人意趣，在创作上变得蓬勃、自由起来。

万历之后的晚明时期，社会矛盾尖锐，各种思潮十分活跃。阳明心学兴起，程朱理学受到严重冲击，李贽的"童心说"，公安派的"性灵说"等，都是个性主义思潮的表现。这些文艺思潮对晚明书法艺术也产生了直接的影响，成为晚明浪漫主义书风的思想基础。徐渭、张瑞图、黄道周、倪元璐、董其昌乃至王铎、傅山等晚明的文人书家，他们在追求古法的同时，"各自寻求着表现自我个性的书路"。徐渭的行草书，直抒胸臆，在继承古法的同时，在用笔和布白等方面突破成规，笔法体势都呈自家面目；帖学大家董其昌学古而不泥古，强调"妙在能合，神在能离"，追求古淡、率真的文人意趣；张瑞图以偏侧之锋大翻大折，书风奇崛；黄道周虽宗法"二王"，却能将转折与圆转结合，于生辣中见流畅；倪元璐同样在学古中寻求变化，书风雄健恣肆，随势变化；王铎书苍郁雄浑，纵而能敛。稍晚一点的傅山，书法生气郁勃，粗头乱服而又逸宕洒脱。这些人虽然政治操守不同，人生境遇各异，但书法创作都是他们抒发心胸的途径。

总之，随着明代社会政治经济的发展和哲学思想、文艺思潮的嬗变，明代书法在创作观念和审美标准方面也几经变化，可谓时移世易，书亦因之。

二、元人余风——明初书法

明初书法大体承继了元代复古主义书风的传统，大部分书家均受到赵孟頫、鲜于枢以及由元入明的危素、俞和、饶介等人的影响。明初诸帝都很喜欢书法，成祖朱棣下诏求四方善书之士，授中书舍人。永乐二年，"始诏吏部简士之能书者，储翰林，给廪禄，使进其能，用诸内阁，办文书"。（黄佐《翰林记》）后来的仁宗、宣宗、宪宗、孝宗均能留意翰墨，并重帖学。马宗霍《书林藻鉴》曾说："帖学大行，故明人类能行草，虽绝不知名者，亦有可观，简牍之美，几越唐宋。"但受明初专制政策影响及皇帝鉴赏眼光所限，以致台阁体充斥天下。

从明太祖到明成祖的五六十年间，书名最盛的当数"三宋""二沈""一解"。"三宋"是指宋克、宋璲和宋广，三人皆善书，但并非同里同族，三人中又以宋克影响最大。宋克（公元1327—1387年），字仲温，号南宫生，长洲（今江苏苏州）人，博涉经史，喜击剑走马，豪爽侠义。元末社会动荡，"克杜门染翰，日费十纸，遂以善书名天下"。（《明史·文苑传》）其书法得元末书家饶介的亲授，初学赵孟頫，后上追二王及晋唐诸家，再上溯两汉，习章草。明吴宽《跋宋仲温墨迹》云其"书出魏晋，深得钟王之法，故笔墨精妙，而风度翩翩可爱"。宋克擅楷书、行草及章草。其楷

图1　宋克《七姬权厝志》　　　　图2　宋克《进学解》　局部

中国书法简史

170

书作品《七姬权厝志》为宋克41岁时所书，原石久佚。从拓本可以看出其书风出自钟繇，字形略扁，遒丽疏朗，古雅端劲。明人杨慎说："国朝真行书，当以克为第一，所书《七姬帖》真冠绝也。"清翁方纲则推许曰："有明一代，小楷宋仲温第一。"

宋克对章草情有独钟，一生中曾写皇象章草《急就章》许多本，字间茂密，意态古雅，笔势流畅，波磔险劲，堪称杰作。宋克的草书，以《唐宋诗卷》《杜甫壮游诗卷》为代表，这些作品往往将章草、今草和狂草的写法糅合起来，既有今草连绵不断的运笔，也时见章草的波挑笔意，既见使转之迅疾，又有波磔之高古，体现出"混合体"的特征。

宋璲（公元1344—1380年），字仲珩，浙江蒲江人，为明代开国功臣宋濂的次子，得父荫为中书舍人，后因其兄宋慎获罪受株连而死。他的小篆，解缙评之为"国朝第一"。行草书师法赵孟頫和康里巎巎，又能上溯晋唐。李东阳评其行草书"出入变化不主故常，又非株守一格者，此真翰墨之雄也"。宋璲有草书墨迹《敬覆帖》传世，迅疾流畅，长于结势，颇得康里子山之风。但因其享年不永，终至影响不广。

宋广，字昌裔，河南南阳人，曾官沔阳同知。《明史·文苑传》说他的草书可比宋克，明陶宗仪《书史会要》称："广草书宗张旭、怀素，章草入神。"但其传世作品不多，且多属熟媚一路，明人项穆"以其笔之连绵不断非古法也"，认为他的成就不及前二宋。

"二沈"是指沈度、沈粲兄弟，他们同时以书法知名于永乐年间，这与明成祖朱棣对他们的赏识有直接关系。沈度（公元1357—1434年），字民则，号自乐，华亭（今上海松江）

图3 沈度《四箴页》之一

171

人。明成祖时，他因善书得入翰林为中书舍人，永乐帝誉他为"我朝王羲之"，并擢拔他为翰林典史、直讲学士，朝廷重要的典诰均由他书写。朝野士大夫争相模仿他的字，"台阁体"书风由此而形成。沈度以楷书名世，传世《敬斋箴》墨迹，端稳秀美、雍容矩度，所谓"端雅正宜书制诰"，然其气息近俗，也乏个性。

图4　沈粲《梁武帝草书状》

沈度的弟弟沈粲（公元 1379—1453 年），字民望，号简庵，亦因善书得与其兄同入翰林，官中书舍人。书法深受其兄影响，同时学习米芾、赵孟頫等前代大家，尤以行草书著称，连沈度也在成祖面前夸言"臣有弟粲，其书胜臣"。传世墨迹有《草书古诗轴》《梁武帝草书状卷》等，圆熟中透出取媚之态，亦属台阁一脉。

除"三宋""二沈"外，解缙在明初书坛上也名噪一时。解缙（公元 1369—1415 年），字大绅，号春雨，江西吉水人。洪武二十一年（公元 1388 年）中进士，授中书庶吉士，

图5　解缙草书《自书诗》

永乐间进侍读学士，曾主持编修《永乐大典》。他自幼颖悟绝伦，文章雅劲，诗作豪迈，亦因善书而得皇帝喜爱，"高皇帝（朱元璋）极爱之，每侍书至亲为持砚"。永乐五年（公元1407年）因"泄禁中语""廷试读卷不公"而贬谪广西，后又因李至刚等牵连，下狱被杀。王世贞《艺苑卮言》云："解春雨才名噪一时，而书法亦称之，能使赵吴兴失价。"吴宽《题解学士墨迹》称："永乐时人多能书，当以学士解公为首。"足见其在当时书法声名之盛。他的小楷书宗法王羲之，婉丽端雅，惟骨格少逊，基本上属于"台阁体"一路。他的大草主要来自康里巎巎一脉，其草书"纵荡无法"，又多恶笔，明人杨慎甚至目之为"镇宅符"。草书格调不高也是其"百年后寥寥乃尔"的主要原因。

此外，成化年间的张弼、陈献章等人亦以善书而著称。张弼的行书点画苍劲，动荡开阖，有黄庭坚之爽利斩截之势，其草书学怀素，"名动四夷"，"虽海外之国，皆购其迹"。陈献章以茅草笔作行草书，笔意苍老劲利，潇洒自然，以生涩医甜熟，为书坛吹进一股清新之风。

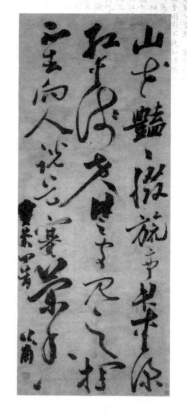

图6　陈献章《七绝赛兰香诗轴》

三、"天下法书归吾吴"——明代中期的书法

明朝经过一百余年的休养生息，至明代中叶，社会经济得到了极大的恢复与发展。当时全国的经济重心在江南，尤其苏州一带，交通便捷，土地肥沃，手工业发达，生产力水平处于全国前列。商品经济的繁荣极大地刺激了文化艺术的发展，一大批文人书画家汇集苏州，出现了"天下法书归吾吴"的繁盛局面，出现了一个人才辈出的"吴门书派"。吴门书派可溯源到明初杰出的书法家宋克，经过徐有贞、沈周、李应祯、吴宽等人传至祝允明、文徵明而发展到高潮阶段。吴门书家完全纠正了明初台阁体的柔媚和缺乏艺术意蕴的弊病，追求个性自由和文人意趣，具有清丽俊秀的江南地方审美特色。在群星闪耀的吴门书家群体中，尤以祝允明、文徵明、陈淳和王宠四人声名最盛，时人称为"吴门四家"。

祝允明（公元1460—1526年），字希哲，因右手拇指旁生一小指，故自号枝指生、枝山、枝山道人等，长洲（今江苏苏州）人。据《明史·文苑传》载："弘治五年（公元1492年）举于乡，久之不第，授广东兴宁知县。"他32岁中举之后，却始终没能

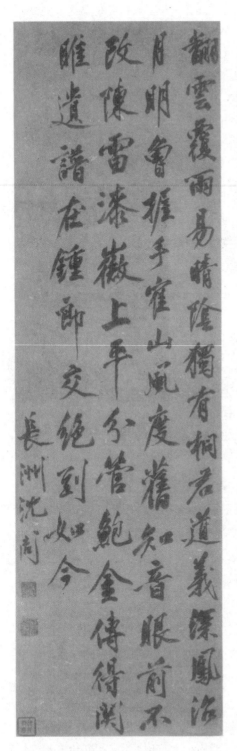

图8 李应祯《致吴宽札》

图7 沈周《翻云覆雨七言诗轴》

再考中进士，直到55岁时才得以到偏远的惠州做了一任兴宁知县。后迁南京应天通判，仅一年即称病归里，后人因称"祝京兆"。祝允明的外祖父徐有贞和岳父李应祯俱为当时著名书法家，文徵明在《题祝枝山草书月赋卷》中说："枝山先生，……早岁楷笔精谨，实师妇翁，而草法奔放出于外大父。盖兼二父之美，而自成一家者也。"家学沾溉显然为祝允明提供了书法学习的得天独厚的条件。此外，祝氏自小天资颖悟，"五岁能作径尺大字，九岁能诗，稍长博览群籍，文章有奇气，当筵疾书，思若泉涌。尤工书法，名动海内。"（《明史·文苑传》）

除了得天独厚的家学渊源和自身颖悟的天资条件之外，祝允明在书法上的成功还归因于他的勤奋与博学。王世贞《艺苑卮言》云："京兆楷法自元常、二王、秘监、率更、河南、吴兴，行草则大令、永师、河南、狂素、颠旭、北海、眉山、豫章、襄阳，靡不临写工绝。"这一长串的名单，从魏晋钟繇、二王，隋朝的智永，

174

唐代的欧阳询、虞世南、褚遂良、李邕、张旭、怀素到宋代的苏、黄、米以至元代的赵孟頫，对于这些历代名家，祝氏"靡不临写工绝"，可见他在书法上的广学博涉与用功之勤。对其师承之广而又学而能精，文彭曾感叹曰："我朝善书者不可胜数，而人各一家，家各一意，惟祝京兆为集众长。盖其少时于书无所不学，学亦无所不精。"（文彭《跋祝枝山书东坡记游卷》）

祝允明一生的书法作品面貌多样，显然是其转益多师的结果。从其传世小楷《出师表》可以看出，其小楷用笔浑厚，结体略扁主要得力于钟繇、王羲之。其行书主要师法二王一脉，包括苏、黄、米及赵孟頫的影响。他的草书"风骨烂漫，天真纵逸"，明显源自唐代的张旭、怀素。尤其是大幅狂草，如《草书杜甫秋兴诗轴》（辽宁博物馆藏）、《草书前后赤壁赋长卷》（上海博物馆藏）可谓酣畅淋漓，气势雄强，磅礴逼人。其气势豪放出自旭、素，但结字用笔则是自二王以来各家的综合，其中受黄庭坚草书影响颇深。

文徵明（公元 1470—1559 年），初名壁，徵明是他的字，一字徵仲，因先世为衡山人，故自号衡山，长洲（今江苏苏州）人。据说文徵明少时并不颖慧，赴生员岁试，曾因书法不佳而名置三等，后又屡困场屋，十试不第，实在有负"才子"之名。及

图 9　祝允明小楷《出师表》

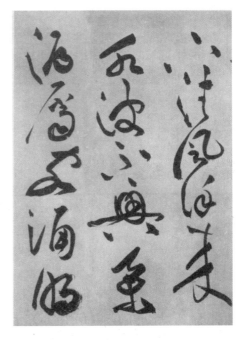

图 10　祝允明《赤壁赋》　局部

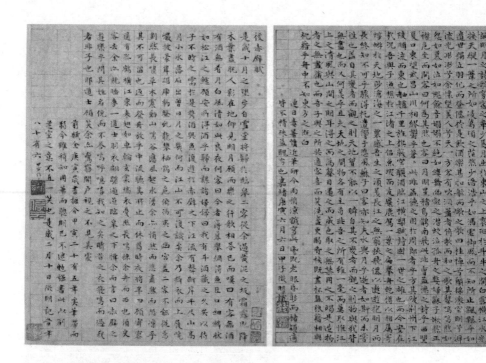

图 11　文徵明小楷《赤壁赋》

其稍长则"颖异挺拔"，学文于吴宽、学书于李应祯，学画于沈周。嘉靖二年（公元1523年）以贡生应召入京，授翰林待诏，故人称"文待诏"，至嘉靖六年（公元1527年）辞归故里，此后再不入仕。文氏一生浸淫翰墨，心无旁骛，终至诗文书画冠绝一时，执吴门书坛、画坛之牛耳数十年，门生弟子众多，其影响几无人可及。

　　文徵明的书法早年受李应祯、沈周、吴宽等人影响，但他并不追踪时人，而从宋元上溯晋唐。在郡读书时，坚持每日临写《千字文》，以此作为学习书法的基本功。文氏十分推崇赵孟頫，学习宋四家，也学二王，诸体皆善。王世贞曰："（文）书法无所不规，仿欧阳率更、眉山、豫章、海岳，抵掌睥睨，而小楷尤精绝，在山阴父子间。八分入钟太傅室，韩（择木）李（潮）而下，所不论也。"

　　文徵明的小楷最为人所称道，时有"小楷名动海内"之誉。其子文嘉说他的小楷"自《黄庭》《乐毅》中来，而温纯精绝，虞、褚而下弗论也"。明人丰坊认则为他的小楷"根本钟、王，金声玉振"。实际上，文徵明的小楷是在融汇了晋唐宋元诸家楷书的基础上的一种新创。其极意结构，疏密匀称，位置适宜，年近九十，还能作匀整娟秀的蝇头小字，确实令人称叹！晚年所作《归去来辞》《醉翁亭记》《离骚经》《赤壁赋》等，均笔法谨严，结构停匀，和静闲雅，充分体现出其深厚的艺术功力。他的行草书早年学习苏、黄、米诸家，并融汇智永、赵孟頫笔意。中岁以后，以王羲之为主干，受《集

王圣教序》影响颇深。晚年的行书则转向黄庭坚，行笔绵长而气势开张，差少个人意趣。文徵明艺名显赫，德高望重且长寿，主风雅数十年，与之从游者众，声名之大，其时无过其右者。

陈淳（公元1483—1544年），字道复，号白阳，苏州人。他性尚玄虚，厌尘俗，行为放荡不羁。天才骏发，经学、古文、词章、诗、书、画均臻妙境，工写意花卉，与徐渭并称"青藤白阳"。他的楷书虽师事文徵明，但以媚侧得以独具风标；行书学杨凝式，又出入宋代米、蔡，率意纵笔，时有幻态；草书受祝允明影响较大，"笔气纵横，天真烂漫，如骏马下坂，翔鸾舞空，较之米家父子，不知谁为后先矣"。（莫是龙《跋陈淳书李青莲宫词》）其草书代表作品有《自书诗卷》《杜甫秋兴八首卷》《古诗十九首卷》等。

王宠（公元1494—1533年），字履仁，后改字履吉，号雅宜山人，苏州人。王宠虽然"文学艺能，卓然名家"，但却是科举上的负才失意之人，八次应试，累试不第，后来只得以邑诸生的身份，入南京国子监当了一名太学生。后绝意仕途，避开市井，居洞庭三年，又在石湖读书二十年，"合醮赋诗，倚席而歌"，沉迷于诗书画中。他的书法，无论小楷还是行草，淡静古雅，直入晋唐之境。王世贞《艺苑卮言》中说："宠

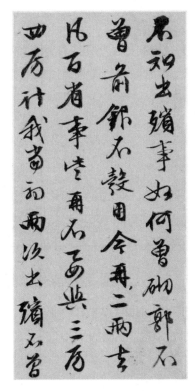

图12　文徵明《行书致妻札》

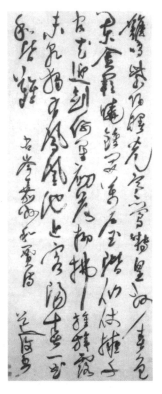

图13　陈淳《草书岑参七律诗轴》

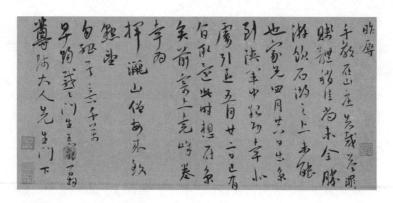

图14　王宠《草书山庄帖》

正书始摹虞永兴、智永，行书法大令。晚则稍稍出己意，以拙取巧，合而成雅，婉丽遒逸，奕奕动人，为时所趋，几夺京兆（祝允明）价。"他的小楷比起文徵明来更为活泼跃动，结字舒畅，韵致简远空灵。行草书拙中藏巧，以拙感人，天真烂漫，颇有耐人寻味处。他学习文、祝，却在面貌上与文、祝拉开差距，其清新、旷达的风格与其孤高明洁的人格形象高度一致。可惜王宠四十不到便英年早逝，其书法艺术也未能达到巅峰。现传墨迹有小楷《辛巳书事诗七首》《五言诗扇面》，行草《送李愿归盘谷序》《石湖八绝句卷》《李白古风诗卷》等。

　　吴门书派书家众多，除上述"吴门四家"外，时间稍早些的尚有书画大师沈周（公元1427—1509年），他一反师二王和赵孟頫的惯常做法，而是师法宋人黄庭坚并且贯彻始终，书风遒奇劲崛；同时还有吴宽（公元1435—1504年），书法专学苏轼，古雅厚润；与文徵明同年出生的"江南第一风流才子"唐寅，诗文书画名满天下，书法风流潇洒，颇具晋人韵味。文徵明谢世后，吴中书坛则由文氏子孙及其众多的门生弟子续写风流。文徵明之子文彭、文嘉兄弟，少承家学，神采风骨逼近其父。其曾孙文震孟、文震亨亦有书名。文氏弟子及再传弟子有王毂祥、陆师道、周天球、王穉登等。直至明末，吴门书派代有传人，长盛不衰。

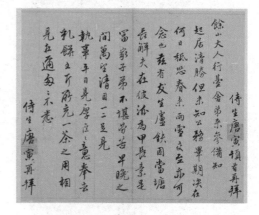

图15　唐寅《行书尺牍》之一

四、离俗趋变——晚明书法

万历之后直至明朝灭亡是为晚明时期，这一时期，各种社会矛盾异常尖锐，同时各种思想和文艺思潮也十分活跃。随着阳明心学的兴起，程朱理学受到了严重冲击。李贽的"童心说"，公安派袁宏道的"性灵说"等，在文艺领域掀起了一股争取"个性自由"的思潮。在这种文艺氛围的影响下，晚明时期的书家"各自寻求着表现自我个性的书路"，涌现出如徐渭、董其昌、邢侗、张瑞图、米万钟、黄道周、倪元璐、王铎、傅山等一大批杰出的书法家。

（一）"八法之散圣，字林之侠客"——徐渭

徐渭（公元1521—1593年），初字文清，更字文长，号天池山人、青藤道士，山阴（今浙江绍兴）人。袁宏道《徐文长传》云："文长自负才略，好奇计，谈兵多中。"他禀赋异能，少嗜读书、好击剑，志向宏博，然叹时运不济。其幼时丧父，青年丧妻，后八次应举又皆名落孙山。38岁时入闽浙总督胡宗宪幕府，并在协助胡宗宪抗倭中多建奇功，深得胡的宠信。然好景不长，胡宗宪因严嵩案株连而下狱，徐渭因内心痛苦恐惧导致精神分裂，曾以铁钉锥耳、利斧击头等惊悚方式多次自杀，竟得不死。后又怀疑自己的继任妻子行为不贞，失手杀妻，因而被革去生员，身陷囹圄六年。在同乡好友张元忭的营救下终得出狱，自此绝意仕途，四处游历，以诗文书画糊口，然而却是穷困潦倒，时常"忍饥月下独徘徊"。他尝有《题墨葡萄诗》曰："半生落魄已成翁，独立书斋啸晚风；笔底明珠无处卖，闲抛闲掷野藤中。"以无人问津的野葡萄自况，正昭示了其一生的苦难和不幸。

徐渭一生悲苦失意，但于诗文书画方面确是旷世奇才。他的诗"一扫近代芜秽之习"；他的画开大写意花卉之门户，与陈淳有"青藤白阳"之称，对吴昌硕、齐白石等后世画家均有重要影响；他的杂剧《四声猿》被剧作家汤显祖评为"词坛飞将"，在文学史上也有一席之地。但他自评："吾书第一，诗二，文三，画四。"可见他对自己书法的自信与重视。徐渭最擅的行草书，从米芾入而能绝去倚傍，在用笔、布白等方面突破古人规矩成法，纯任感情宣泄，追求自己的笔意。他的狂草气势磅礴，其线条之扭结，章法之无端无绪，满纸狼藉，未尝不是其人紧张郁结之心灵写照。袁宏道论徐渭的书法曰："笔意奔放如其诗，苍劲中姿媚跃出，在王雅宜、文徵明之上。不论书法而论书神，诚八法之散圣，字林之侠客也。""侠客""散圣"最大的特点就是任性而为，游离于主流之外，以此讲论徐渭的书法，确实再恰切不过了。其传世作品

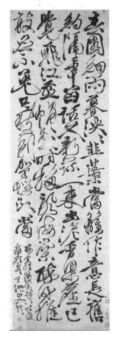

图16　徐渭草书《春园细雨七律诗轴》

179

草书《杜甫诗轴》、行书《女芙馆十咏卷》、行草《应制咏墨轴》《自书诗七首卷》均是徐渭"密而散、古而媚"风格特征的集中体现。

（二）古淡空灵董其昌

董其昌（公元 1555—1636 年），字玄宰，号思白，又号香光居士，松江华亭（今上海松江）人。他于万历十七年（公元 1589 年）考中进士，入翰林院为庶吉士，后授编修，充皇长子讲官，再出任湖广副使，湖广学政等职。天启二年（公元 1622 年）擢为侍读学士，次年擢南京礼部尚书，官居二品。礼部在唐代有"容台"之称，礼官古称"宗伯"，故世人又称其为"董容台""董宗伯"。那时政治黑暗，朝廷党争激烈，董其昌为避祸，不敢久恋官场，而是忽官忽隐，屡官屡隐，与各派人物都保持若即若离的关系，圆滑以处乱世，以致官越做越大，人称"巧宦"。仕途上的成功，使董其昌积累了大量财富，富甲一方，妻妾成群，奴仆列阵，在乡里的作为十足是一个恶霸地主，强抢民女，以致闹出"民抄董宦"的事件。

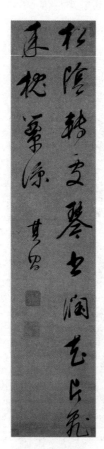

图 17　董其昌《行书七言联句》

抛开董其昌的为官原则和个人品行不说，他在诗文书画诸艺术领域确是继赵孟頫之后又一位集大成式的大家。他通禅理、精鉴藏、工诗文、擅书画及理论，执艺坛牛耳数十年，是晚明最杰出、影响最大的书画家和理论家。同文徵明一样，董其昌也是在吃了字写不好的苦头后才发奋学书的。董氏 17 岁时参加松江府会试，知府以为他的书法不佳所以取为第二名。他在《画禅室随笔》中自述学书经历云："郡守江西衷洪溪，以余书拙置第二，自是发愤临池矣。初师颜平原《多宝塔》，又改学虞永兴，以为唐书不如晋魏，遂仿《黄庭经》及钟元常《宣示表》《力命表》《还示帖》《舍丙帖》，凡三年，自谓逼古，不复以文徵仲、祝希哲置之眼角。比游嘉兴，得尽睹项子京家藏真迹，又见右军《官奴帖》于金陵，方悟从前妄自标评。"董其昌写这段话当是在 50 岁之前，从他的自叙来看，他的临仿生涯经历了三个阶段：第一阶段学唐人颜真卿和虞世南；第二阶段学魏晋楷书，花了三年多的时间，自谓逼古；第三阶段专学王羲之，"自此渐有小得"。

董其昌艺术上的成功首先归因于其自身的勤奋与努力。他遵照赵孟頫的路子临仿晋唐名家，传统功力颇深。从钟繇、二王到颜真卿、张旭、怀素，从杨凝式到"宋四家"乃至赵孟頫，他都认真学习与临仿。他曾将自己与赵孟頫比，不无得意地说："若临仿历代，赵

180

得其十一，吾得其十七。"这固然有贬低他人高抬自己之嫌，却也彰显出董其昌对自己书法临仿能力的高度自信。同时，在书法学习中，董其昌提出"妙在能合，神在能离"的主张，他对传统帖学博观约取，取精用宏，从而能自出机杼，形成古淡空灵的书风。

其次，有赖于其本人高深的学养和开阔的艺术视野。在现实生活中和艺术学习的道路上，董其昌力倡"读万卷书，行万里路"，其工诗文，通禅理，留下《容台集》《容台别集》《画禅室随笔》《画旨》《画眼》等大量论书、论画著作和诗文题跋，具有深厚的理论功底。同时，他一生中与项元汴、韩世能、吴周生等书画收藏大家相往还，过眼历代名家巨迹无数，盘旋玩味，练就了他的玄鉴慧眼，使他在书法学习和领悟能力方面远超同时代的其他书家。

董其昌传世作品很多，且楷、行、草俱佳。他的楷书稍带行书笔意，用笔、结构以颜体为主，参用徐浩、欧阳询诸家笔法，笔笔提起，使字显得空灵遒劲，结字向右上稍稍倾斜，增强了字的动势；行书主要以二王为根基，同时受杨凝式、米芾、苏东坡诸家影响颇深；他的草书主要学王羲之和怀素，尤其对王羲之的《十七帖》和怀素的《圣母帖》情有独钟。董氏书法用笔"虚灵"，提得笔起，致有"无垂不缩，无往不收"之效，其结字精微，紧密而有势，章法上则受杨凝式《韭花帖》影响，字距行距上拉开距离，疏朗萧散。在用墨上，则多用淡墨、润墨，枯湿浓淡，尽得其妙。董氏独特的用笔、结字、章法及墨法，造就了其空灵、古淡、秀雅、清丽的艺术风格。"董

图18　董其昌《草书扇面》

其昌的创作不是颐指气使呼啸前行，而是淡淡的、款款的信手拈来……透发出清淡幽远之趣，呈现出虚和出尘的意境。"（朱以撒《明代书法创作论》），这当然也与禅宗美学思想对他的影响有关。

作为帖学书法的集大成者，董其昌书法在当时已"名闻外国，尺素短札，流布人间，争购宝之"。（《明史·文苑传》）入清后，更因为得到康熙皇帝的激赏而一时无二，

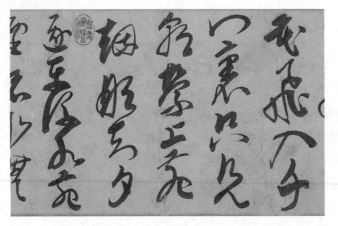

图19 邢侗《草书古诗卷》

王文治《论述绝句》赞曰："书家神品董华亭，楮墨空元透性灵。除却平原俱避席，同时何必说张邢。"论影响，张瑞图、邢侗、米万钟等"晚明四大家"中的其他三家是难望董其昌之项背的。

邢侗（公元1551—1612年），字子愿，临邑（今山东临清）人。万历二年（公元1574年）进士，官至太仆少卿。"侗法书工诸体，张、怀、钟、索、虞、米、褚、赵，规模小项，咄咄逼人"（史孝先《来禽馆集》小引）尤其在王羲之《十七帖》上用力最深。从现存墨迹来看，笔意仿佛《十七帖》，颇具大家风范。时人评曰："今书名之振世者，南则董太史玄宰，北则邢太仆子愿，其合作之笔，往往前无古人。"（明谢肇淛《五杂俎》）遂有"南董北邢"之说。

米万钟（公元1570—1628年），字仲诏，号友石，关中人，迁居顺天（今北京），自称为米芾后裔。万历二十三年（公元1595年）进士，官至太仆少卿。米万钟行草"得南宫家法，与华亭董太史齐名，时有南董北米之誉。尤善署书，擅名四十年，书迹遍天下"。（朱谋垔《续书史会要》）

（三）雄健恣肆张、黄、倪

如果说董其昌、邢侗、米万钟等人代表了晚明书坛中和传统一派的话，那么张瑞图、黄道周、倪元璐以及王铎、傅山等人则以雄健恣肆，豪放奇崛驰誉书坛。他们的共同点是抛弃了笼罩书坛已久的"赵"和新出而风头正健的"董"，以雄健恣肆或生辣狂野等不同方式，表现书法险峻的"势"和充盈的"气"，在一定程度上可能受到了徐渭的启发。

张瑞图（公元1570—1641年），字长公，一字果亭，号二水、芥子居士等，晚年筑白毫庵，自称白毫庵道者，晋江（今福建泉州）人。万历三十五年（公元1607年）进士，天启六年（公元1626年）晋礼部尚书，后历任太子太保、户部尚书，武英殿大学士等。他阿谀宦官附魏忠贤，为其撰生祠碑，为士林所不耻。崇祯元年（公元1628年）魏党败，致入逆案，遭流放，后赎为民。

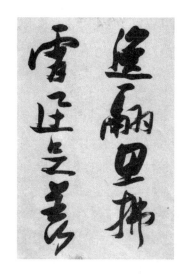

图20 张瑞图
《草书郭璞游仙诗轴》 局部

张瑞图人品颓丧，然诗文书画均极具才华，山水学黄公望，笔力苍劲，书法与董其昌、邢侗、米万钟齐名，有"晚明四家"之称。在赵董书风笼罩下，张瑞图敢于矫积习，独标气骨。"他用笔最明显的特征是以偏侧之锋大翻大折，因而突出了横向的动态，一变历代草书家以圆转取纵势的笔法，以方峻峭利取胜。……章法上疏空行距，压紧字距，因而造成其完全不同前人的特殊风格。"（黄惇《中国书法史·元明卷》）其书法取横撑宽博之势，用笔多露锋，转换多用折笔，呈三角交叉，翻转挥扫，枯槎架险，使作品洋溢着突兀怒放的激情，也是晚明浪漫主义文艺思潮狂飙突起的例证。其传世草书《前后赤壁赋卷》（故宫博物院藏）《郭璞游仙诗轴》（辽宁博物馆藏）等正是这种风格的代表之作。

黄道周（公元1585—1646年），字幼平，号石斋，福建漳州人。他与倪元璐、王铎俱为天启二年（公元1622年）进士，同授翰林院庶吉士，后授编修，官至礼部尚书。《明史》本传载其"书画奇古，尤以文章风节高天下，严冷方刚，不谐流俗"。黄道周为人刚直不阿，先后30余次上疏直谏，痛斥阉党误国，屡遭贬谪，几至于死。明亡时，被清兵俘获，"在狱中，手写《孝经》百余本，流传为宝"。临刑破指血书"纲常万古，节义千秋。天地知我，家人无忧"12个大字，从容就义，慷慨悲壮催人泪下。

黄道周书法以小楷和行草书名世，风格与其人品相合，刚劲中跃出秀润之气。小楷入钟、王之室，用笔简洁明快，时杂方折，结体绵密，凝重而姿媚。传世《孝经》《壬申元日诗册》《张溥墓志铭》等为其小楷代表作。行草书由钟繇、索靖向上溯行草古法，波磔多，停蓄少，方笔多，圆笔少。结字欹侧扁平，章法上压紧字距而疏空行距，精密无懈又宛然天开。

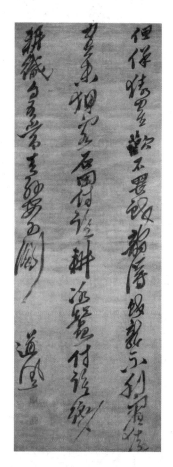

图21 黄道周
《草书自作五言诗轴》

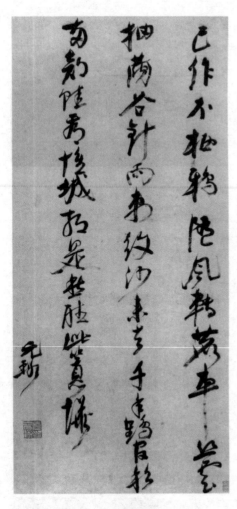

图22　倪元璐《行书五言诗轴》

倪元璐（公元1594—1644年），字汝玉，号鸿宝，浙江上虞人。天启二年（公元1622年）进士，官至户部尚书、礼部尚书。他清廉正直，顶风抗疏为东林党人辨诬，明亡之日，在北京自缢殉国。他与黄道周为同年进士，品行相近，情谊笃深且书画并擅时誉，世称"倪黄"。倪元璐书学苏东坡和王羲之，对此，黄道周曾评曰："同年中倪鸿宝笔法深古，遂能兼撮子瞻、逸少之长"。后又转学颜真卿，用笔毛涩，取"屋漏痕"意，笔势峥嵘，生辣狂野。倪、黄二人书法在奇崛古拙的风神和字距紧、行距疏的章法处理上有同工之妙，但也同中有异，如章法上黄取横势，倪取纵势。

"黄、倪、张一派，取法多着意魏晋钟王，稍稍及于汉人，黄书峭厉遒利，倪书左颠右奔，张书一味横撑，面目虽有出入，其横势显见，方折时出，是他们的共同点。"（潘良桢《明代书法小史》）三人在笔法、结体和章法有共同的特征，都善于在造型上取"险"，法古开新，直抒胸臆，写下了晚明书法史上的华章重彩。当然，将这种奇崛、雄浑、郁勃书风进一步发扬光大的还有王铎、傅山，其二人入清之后，又在清初的书坛上发挥了重要的影响，我们将在下一章进行专门介绍。

思考题：

1. 试述明代书法发展的历史分期及风格演进。

2. 简述明代台阁体书法产生的历史背景及其代表性书家。

3. 论述吴门书派产生的社会历史原因，简析其代表书家的书风特征。

4. 试述董其昌其人其书。

5. 结合史实，谈谈晚明个性解放思潮对书法艺术发展的影响。

重要名词：

台阁体　吴门书派　"三宋"　"二沈"　解缙　徐渭
"性灵说"

参考文献：

1. 黄惇著《中国书法史·元明卷》，江苏教育出版社2009年版。

2. 朱以撒《明代书法创作论》，《福建师范大学学报》（哲学社会科学版）1994年第2期。

3. 潘良桢《明代书法小史》，《中国典籍与文化》1997年第1期。

4. 万新华《妙笔生花——明代书法风格的演进》,《荣宝斋》2004年第6期。

5. 刘正成主编，黄惇分卷主编《中国书法全集·董其昌》，荣宝斋出版社1992年版。

6. 刘正成主编，刘恒分卷主编《中国书法全集·张瑞图》，荣宝斋出版社1992年版。

7. 刘正成主编，刘正成分卷主编《中国书法全集·黄道周》，荣宝斋出版社1994年版。

晴月照積雪　大江澄夜空　庭幽無隸聲　寒綠

江淨如練　玉砌低　建章池塘生春草　秋

等有佳色　作手自宣　澄而忽有可附風文

章妙境即此　脉遊齋隨以意神氣者

云矣　董香光所

山舟梁日書

第十二章 碑帖争雄——清代书法

清王朝是中国封建历史上的最后一个朝代，也是一个少数民族统治中国时间最久的朝代。有清一代，实为中国书法史上的繁荣期，名家辈出，佳作如林，千岩竞秀，百舸争流，书法艺术极其丰富多彩。随着朴学的兴盛，金石学的复兴，大批金石碑版文字进入书法取法范围，促使中国书法由帖学向碑学转型。大体上，乾嘉以前，帖派独盛，书法家远祧二王，追摹唐贤，归于董赵；乾嘉以后，碑派崛起，书法家搜求临摹鼎彝碑版，开辟创新，篆隶真草，书体大备，碑学书法大放异彩。

清王朝是中国封建历史上的最后一个朝代，也是一个少数民族统治中国时间最久的朝代。有清一代，实为中国书法史上的繁荣期，名家辈出，佳作如林，千岩竞秀，百舸争流，书法艺术极其丰富多彩。随着朴学的兴盛，金石学的复兴，大批金石碑版文字进入书法取法范围，促使中国书法由帖学向碑学转型。大体上，乾嘉以前，帖派独盛，书法家远祧二王，追摹唐贤，归于董赵；乾嘉以后，碑派崛起，书法家搜求临摹鼎彝碑版，开辟创新，篆隶真草，书体大备，碑学书法大放异彩。

一、学风丕变与清代书法审美趣尚的转型

清王朝是由满人入关而建立起来的一个中央王朝，直至1911年辛亥革命推翻帝制，其统治中国长达267年之久。就书法艺术而言，中国书法史上的金文古籀、秦篆汉隶、晋唐韵法、宋元意态、赵董媚姿、晚明奇肆诸种风格流派在清代均有其承继者，尤其沉寂千年的北碑，从被遗忘的角落走向书坛中央，名家辈出，气象一新。因此，清朝可谓是中国书法史上书道中兴的一代。

清朝初年，满族统治者为了巩固自己的统治地位，一方面在政治、经济、文化领域实行专制主义的高压政策，如强迫汉人剃发，圈占汉人土地，大兴文字狱等；另一方面，收买和网罗明降官和汉族高级知识分子，大兴科举以减少反抗因素。同时，大兴文事，组织文人编修《明史》，编写《康熙字典》《佩文韵府》，纂集《佩文斋书画谱》等，极大地促进了文化艺术的发展。

康有为在《广艺舟双楫》中说："国朝书法，凡有四变：康、雍之世，专仿香光（董其昌）；乾隆之代，竞讲子昂（赵孟頫）；率更（欧阳询）贵盛于嘉、道之间；北碑萌芽于咸、同之际。"这段话大体概括了清代书法的发展轨迹。清初的几个皇帝，精于翰墨，擅长书法。世祖顺治，"亦临《黄庭》《遗教经》二帖"，能作擘窠大字；圣祖康熙书学董其昌，宗法正统；高宗乾隆，栖情翰墨，每至一处，必作诗纪胜，御书刻石。康熙皇帝钟情董其昌，乾隆皇帝酷爱赵孟頫，上行下效，董赵书风因得风靡一时。同时，清人入关之初，民族歧视严重，圈地、剃发、易服等一系列民族压迫政

策激起了汉民族的强烈反抗，汉族士人与官员难免产生极大的不满情绪，这种情绪映射在文化领域，使得晚明以来的丑怪和个性张扬的狂狷书风得以发扬，傅山、王铎、朱耷等前朝遗民以书风宣泄亡国情怀和世事变迁，书风狂放不羁。

雍正、乾隆时期，朝廷施行文化高压政策，大兴文字狱，文人学士对国事稍有微词便可能遭来杀身之祸。于是，文人学者谨言慎行，许多文人将目光投向故纸堆，转而致力于音韵、训诂、版本、目录、校勘等方面的学问，金石考据之学渐至兴盛，至乾嘉时期形成畸形繁荣之局面。金石学研究者的访碑摹拓实践，也自然地使他们对碑刻文字的书法产生浓厚的兴趣。随着金石学对书法界的渗透和书法界对金石学的普遍关注，越来越多的书法家开始以金石碑版文字作为书法的取法对象，并逐渐形成一股潮流，进而向风靡书坛的董、赵帖学书风发起强力挑战。此即人们常说的清代中晚期书法由"帖学"向"碑学"的转型。学风丕变导致人们的书法趣尚和书法审美观发生重大变化，这是清代帖学向碑学转型的重要因素。

乾嘉时期，形成了帖学、碑学并驾齐驱的局面。一方面，出现了刘墉、梁同书、王文治、翁方纲为代表的"帖学"四大家；另一方面，金农、郑燮等人以充满个性、面目奇特的书法开始对帖学书风产生强烈冲击，邓石如以广泛临习秦汉碑刻，擅长篆、隶二体而名满书坛，伊秉绶则"遥接汉隶真传，能拓汉隶而大之，愈大愈壮"。

道咸以后，碑派书法从篆、隶书体扩大到楷书领域，以前几被人遗忘于历史角落的两周金文、秦汉刻石、六朝碑版、墓志、造像题记之类，争相成为人们学习和取法的对象。再加以包世臣、康有为的碑学理论张本，碑学书法渐至兴起，至清末以至形成"三尺之童，十室之社，莫不口北碑写魏体"的鼎盛局面。何绍基、张裕钊、赵之谦、康有为等均是成就卓然的碑派大家。

综观清代书法史，其大势是帖学渐衰而碑派渐起。"雍正以前，是明代帖学的延续阶段，书风大致未超出元、明范围；乾嘉时期，清代帖学达到最高水平，张照、刘墉之名，几与赵孟頫、董其昌不相上下。同时，碑派初兴，在篆隶书体上已颇具成就。道、咸已降，帖学盛极而衰，碑派书法取代帖学，大行其道。"（刘恒《中国书法史·清代卷》）

二、晚明遗绪——清代前期书法

顺治（公元 1644—1661 年）、康熙（公元 1662—1722 年）、雍正（公元 1723—1735 年）时期，是清政权入主中原并逐步走向稳定统治的时期。满族统治者对中国传统书画艺术表现出极大兴趣，并且亲身实践。世祖顺治喜欧阳询书，能作擘窠大字。圣祖康熙酷爱董其昌书法，朝廷中善摹董书者，仕途上也显得更为顺畅，沈荃、孙岳颁、

高士奇、陈邦彦等人均以规模董书而得到康熙皇帝的欣赏与重用。一般文人学士为求仕途捷径，以董书为干禄正体，一时朝野上下趋之若鹜，最终导致以董氏为宗的帖学书法走上了馆阁体的道路。

在董书风靡朝野的同时，晚明以来以追求个性抒发和自我意识的表现主义书风在明降臣和明遗民中得到保持和传承。明清易代，士人的命运抉择遭遇了历史上少有的考验，他们有的护惜名节，身怀家国之痛而慷慨赴死；有的心向朱明却无力回天，于是遁迹山林，寄情翰墨；有的则迫不得已做了贰臣，偷且苟活。书法成为他们宣泄内心激荡、苦痛、不屈或悔恨的媒介与工具。王铎、傅山、朱耷、石涛等明降臣和遗民，以强烈的个性抒发，创作了大量惊世骇俗的佳作巨制，与清初的主流书派拉开明显距离。

（一）"神笔"王铎

王铎（公元1592—1652年），字觉斯，号痴庵，又号嵩樵、十樵等，河南孟津人。明天启二年（公元1622年）进士，入翰林院为庶吉士，同期还有倪元璐、黄道周，当时人称"三株树""三狂人"。王铎仕明24年，曾担任翰林院检讨、翰林院侍讲、右庶子，少詹事等职。崇祯十七年（公元1644年）授礼部尚书，曾因讲学和上疏言边事而遭崇祯皇帝切责。南明弘光政权建立后，王铎任礼部尚书兼东阁大学士，他对贪图享乐的福王多次劝谏而无效，又遭同僚马士英等人排挤，终使他带着失望与怨恨的心情降清。入清后，王铎被清廷任命为礼部尚书，后又加太子太保。顺治九年（公元1652年）病逝于孟津，享年61岁。

王铎入清后虽居高位，但因做了"贰臣"，大节已亏，颓然自放，"按旧曲，度新歌，宵旦不分，悲欢间作"。（钱谦益《钱牧斋全集·五》）他是在极度矛盾苦闷的心情中度过余生的，书画艺术成为他宣泄内心情绪，平衡心态的主要寄托。

王铎自幼学书，对二王和米芾用功尤勤，曾云："《淳化》《圣教》《褚兰亭》，予寝处焉！"（《宋拓〈圣教序〉笺跋》）。他在《临古帖》中说："予书何足重，但从事斯道数十年，皆本古人，不敢妄为。"他学古特别强调"宗晋"，认为"书不宗晋，终入野道"。（《观宋拓淳化帖》）在王铎看来，米芾是后世学习二王而最能得其神髓者，"米芾书本羲、献，纵横飘忽，飞仙哉！深得《兰亭》法，不规规模拟，予为焚香寝卧其下"，可见膜拜之甚，于是转而将更多的注意力集中到米芾身上。在中国书法史上，王铎有"神笔"之誉，这得益于他一生从未间断对古代书迹的临习。晚年王铎自称"一日临帖，一日应请索，以此相间，终身不易"，终以勤奋的临古和大量的创作，确立了其在中国书法史上的重要地位。

中国书法简史

190

王铎一生创作的书法作品极多，刻为丛帖的主要有《拟山园帖》《琅华馆帖》等。王铎擅长真行草隶各体，楷书师法钟繇，又学颜真卿和柳公权，笔力洞达。行草书用笔顿挫转折极富变化，章法多变，结字奇险，善用涨墨，整幅作品字形大小错落，参差变化而又浑然和谐。与前人相比，王铎书法更追求视觉表现，这主要体现在以下几方面：一是在用笔上求"变"，以气驭笔，以势铺墨，线条忽粗忽细，时方时圆，出锋、藏锋、牵丝、飞白无一败笔，有着惊人的驾驭笔墨的能力；二是在用墨上求"涨"，创新性使用涨墨，使笔画自然渗化，造成一种模糊、混沌、残缺的美；三是在结体上求"险"，结体紧密，姿态欹侧，追求奇险而又能纵敛适宜，大开大合富有动感；四是在章法上求"奇"，布局大小参差，刚柔相济，奇绝变化，无一定法；五是在幅式上求"大"，其书法多大轴长卷，气势雄浑博大，充溢着强烈的视觉张力。（余良峰《健笔蟠龙——王铎的艺术世界》，《中国书画》2017 年第 11 期）

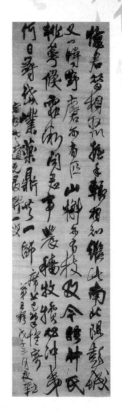

图 1
王铎《行书五言诗轴》

王铎生活在明清易代社会急剧动荡之世，时代造就了他充满矛盾而又苦难深重的内心世界，同时激发了其强烈的艺术创造欲。贰臣的身份带给他精神上的压抑与折磨转而在笔墨世界中得以寄托和放怀，促其开创出雄放恣肆，别具神采的书法新貌。清代书法家吴德旋曾曰："王觉斯人品颓丧，而作字居然有北宋大家之风，岂以其人而废之。"清吴修也评曰："铎书宗魏晋，名重当代，与董文敏并称。"吴昌硕也对王铎推崇备至，曾作诗赞曰："眼前突兀山险巇，文安健笔蟠蛟螭。波磔一一见真相，直追篆籀通其微。有明书法推第一，屈指匹敌空坤维。"

（二）"孤傲"傅山

清初的遗民群体中产生了一批特立独行，个性强烈的艺术家，傅山、朱耷是其中最为卓绝的代表。他们以孤傲冷逸的人格力量和瑰异奇特的艺术风格，在书画史上产生了重要影响。傅山（公元 1607—1684 年），字青主，号公之它、石道人、啬庐、丹雅翁、青羊庵主、朱衣道人等，山西阳曲（今太原）人。傅山博通经史、诸子、佛道之学，精于医学，兼工书画篆刻，是明清之际著名的思想家、医学家和书法家。他虽一介布衣，却怀有强烈的民族意识，坚决不与清廷合作。明亡后，曾因卷入秘密反清活动被捕入狱，经友人多方营救及朝中部分官员极力开脱方得生还。出狱后的傅山，

退隐山林，潜心学问和书画创作。康熙十八年（公元1679年），清廷开博学鸿词科，傅山称病坚辞，地方官用床强抬入京，至北京近郊，傅山以死抵拒，康熙下诏免试放还，可见其为人之耿介孤傲及民族气节之重。

傅山工于书法，篆、隶、楷、草皆善，其书法创作一如他的人格，刚健、率真，天机自然而不加雕饰。他自称："弱冠学晋唐人楷法，皆不能肖。及得松雪香光墨迹，爱其圆转流丽，稍临之，则遂乱真矣。"但因不耻赵孟頫的仕元和不满董其昌被康熙的偏爱，很快对赵、董之书心生厌恶，斥为"浅俗"，并立志改学人品高尚、气节不凡的颜真卿。针对赵、董的流媚书风，他鲜明地提出"四宁四毋"的书法美学主张，即"宁拙毋巧，宁丑毋媚，宁支离毋轻滑，宁直率毋安排"。他强调书法学习首先要完善人格，主张"作字先作人，人奇字自古。纲常叛周孔，笔墨不可补"。

图2
傅山《五言诗轴》

傅山的书法，不以"法"行而由"意"运，其书法所表现出的放纵逸迈的用笔、宕逸浑圆的结字以及满纸龙蛇的章法，充分地体现了他那倔强、耿直、狂放不羁的人格魅力。看他的行草书作品，无论临古还是创作，多是率意而为，从点画形态到章法布局，都不受成法制约，信笔挥洒，酣畅淋漓。近人马宗霍《霎岳楼笔谈》称其草书"宕逸浑脱，可与石斋（黄道周）、觉斯（王铎）伯仲"。傅山的楷书笔法结体出于颜真卿，又引隶法入楷则，尝言"楷书不自篆隶八分来，即奴态不足观"，传统功力深厚，风格浑朴古奥。其小楷书传世较多，小楷《心经》《逍遥游》等均为传世佳作。

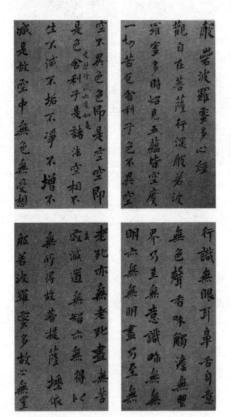

图3 傅山《小楷心经》

此外，傅山对篆、隶书也多有涉猎，然受时代风气影响，再加上他自己的尚奇好古思想，其篆、隶书多怪字奇字，"论者谓怪过而近于俗"。傅山一生精研金石学，对汉魏以来的碑版有着

独到的研究，其本人的书法创作中对"古拙""支离"的实践及其对正大精神气象的追求，使其成为开启碑学先声的代表人物。

（三）"冷逸"朱耷

朱耷（公元 1626—1705 年），明王室后裔，江西南昌人。字雪个，别号甚多，有个山、个屋、驴屋、破云樵者等。60 岁之后，常用"八大山人"署款，四字连缀，似"哭之"又似"笑之"，寓托家国沧桑之痛。入清后，先为僧，后为道，曾托身于南昌青云谱道观。朱耷自幼习书画，绘画技法精熟，风格冷逸，被认为是水墨写意画的一座高峰。关于他的书法，清人邵长蘅《八大山人传》曰："山人工书法，行楷学大令、鲁公，能自成家，狂草颇怪伟。"张庚《国朝画征录》则谓："八大山人有仙才，隐于书画，书法有晋唐风格。"

从朱耷现存的绘画题跋及书法作品中，大致可看出其学书脉络，即始学欧阳询、欧阳通父子楷书，董其昌的行书，既学索靖章草、黄庭坚的行书，旁涉钟繇、二王、李邕、苏轼、米芾和黄道周。晚年书境渐老，以秃笔作书，融篆书笔意于行草，奇崛奔放，线条简练浑朴，气象浑穆高古。结字上，通过移形挪位，改变字内部位之间平常的间架关系，促长引短，拘大展小，形成令人惊讶的强烈对比。章法上，行草各体杂陈，大小斜正配合，造成绘画构图的独特效果。尤其是在其生命的最后二十多年里，他曾大量意临王羲之、钟繇、索靖等古代名家作品，不自觉地将古人的某些技巧和气息融入自己笔下。观其 70 岁以后的书作，手法圆熟，笔势流畅无碍，不求工，不求奇，或妍或丑，或擒或纵，或行或草，众态横生，无不如意。如丁丑年（71 岁）时意临《兰亭序》，浑厚遒劲，雍容自然，于高古淡雅中蕴含冷逸傲岸的精神。

图 4 朱耷意临《兰亭序》

193

（四）隶书中兴，碑学萌芽

无论是风格秀美精致的董书，还是宣泄荒寒枯寂之心境的明遗民表现主义书风，均属晚明书风在清初的遗响。除此之外，清初书法还有一个引人注目的现象，那就是隶书中兴与碑学的萌芽。康、雍、乾三朝残酷而频发的文字狱，迫使汉人学士的治学方向转移到金石考据，从而带动文字学、金石学的发展。清初，顾炎武、朱彝尊、黄宗羲、傅山、阎若璩等无不热衷金石搜访和经史考辨，商周古器、秦汉碑版越来越受到人们的重视。流风所及，一时激起很多书家对隶篆的学习和研究兴趣，碑学书法初露端倪。郑簠、朱彝尊、万经、王澍等隶篆名家是其中的代表。

郑簠（公元 1622—1693 年），字汝器，号谷口，上元（今江苏南京）人。他一生致力于隶书的研究和实践，初从明人宋珏入手，学了二十年，深感"日就支离，去古渐远，深悔从前不求原本，乃学汉碑，始知朴而自古，拙而自奇"。于是，康熙初年，尽倾家资，北上山东、河北一带寻访古刻，"沉酣其中者三十余年，溯流穷源，久而久之，自得真古拙、趫奇怪之妙"。（张在辛《隶法琐言》）郑簠在规范的隶书笔法中，加入富于个性的轻重用笔，或用枯笔，结字也不呆板，为隶书创作开创了新路，对乾嘉之后碑学的复兴起到了先导作用。

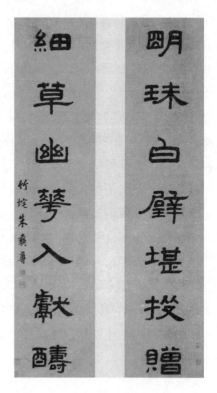

图 5 郑簠《隶书剑南诗轴》　　　图 6 朱彝尊《隶书明珠细草七言联》

朱彝尊（公元 1629—1709 年），字锡鬯，号竹垞，秀水（今浙江嘉兴）人，康熙十八年（公元 1679 年）授翰林院检讨，纂修《明史》，后罢官回乡，专事著述。朱氏博通经史，好金石之学，每到一处，"所经荒山废县，残碑破冢，必摩挲其文响拓之，考其与史同异"。（朱彝尊《曝书亭集》卷三十五）于金石中浸淫日久，熏陶渐深，其书纯从汉碑中来，行笔扎实稳重，波磔自然，不强努硬挑。他不仅对《曹全碑》下过很深的功夫，而且对汉隶的整体审美意韵也有着准确的体会和把握，故其所作平和秀雅，古意盎然。

万经（公元 1659—1741 年），字授一，号九沙，浙江鄞县人。康熙四十二年（公元 1703 年）进士，选庶吉士，授翰林院编修。万经雅好金石之学，著有《分隶偶存》二卷，辑录汉代以来各家书论中有关隶书和八分的记述，评论历代善隶书者 300 余人，对清初隶书的复兴起了积极的促进作用。万经的隶书，用笔沉稳，结体端庄，得汉碑古朴浑穆之气。

金石学的兴盛带动了篆隶书的创作与研究，同时也吸引了不少书法家投入到金石学研究之中，他们的书学视野因之更加开阔。如杨宾《大瓢偶笔》提出学书"宜先取六朝人以前碑版细观"；王澍以篆书而知名，在其所著《竹云题跋》《虚舟题跋》及《论书剩语》等著作中，极力提倡学书须从篆、隶入手，而对明末清初的崇董之风大为不满，斥为"董家恶习"。清代前期的金石考据之风带动了篆隶书的中兴，这也成为清代中晚期碑学兴盛的先声。

三、碑帖并举——清代中期的书法

乾隆（公元 1736—1795 年）、嘉庆（公元 1796—1820 年）二朝的书法表现出碑帖并举的发展特征。乾隆在位六十年间，十分重视文化事业发展，组织编纂多种大型书籍，其中包括数量多达七万九千卷的《四库全书》。乾隆对书画文物的搜集具有很高的兴趣和热情，曾摹刻内府收藏的法书名迹而为《三希堂法帖》，他尤推重和尊崇元人赵孟頫。受其影响，清代中期涌现了张照、刘墉、王文治、翁方纲、梁同书、铁保、永瑆等一批帖学书法名家。

（一）清代中期的帖学名家

清代前期，康熙推崇和主导的董其昌书风风靡一时，到了清代中期，则是乾隆皇帝推崇和主导的赵孟頫书风占据书坛主流，所谓"香光告退，子昂代起，赵书又大为世贵"。（马宗霍《书林藻鉴》卷二十）

张照（公元 1691—1745 年），字得天，号泾南、天瓶居士等，江苏娄县（今上海松江）人。康熙四十八年（公元 1709 年）进士，康熙五十四年（公元 1715 年）入值南书房，

历康熙、雍正、乾隆三帝，为官近三十年。张照早年在其舅父王鸿绪的引领下学董其昌，后来上追米芾、苏轼、颜真卿、杨凝式诸人，进而由唐入晋，上溯王羲之、钟繇，终为学古有成的一代帖学大家。董其昌贯穿张照整个书学系统的始终，但他能参颜、米、苏、赵各家之所长，终成天骨开张，雄劲圆厚之面貌，使得其书在当时具有极大的影响力，对乾隆初期书风的转变和清中期的帖学发展，起了先导作用。乾隆朝的张照被称为"羲之后一人"，死后谥"文敏"，与赵孟頫、董其昌合称"三文敏"。

张照是由董溯赵的关键人物，在他之后，赵孟頫书风在乾隆帝的推崇下更加盛行，出现了刘墉、梁同书、王文治、翁方纲等帖学"四大家"。

刘墉（公元 1719—1804 年），字崇如，号石庵、日观峰道人等，山东诸城人。他诞于书香门第，长于显宦之家。他的祖父刘棨是康熙二十四年（1685 年进士，官至四川布政使。父亲刘统勋是雍正二年（公元 1724 年）进士，官至东阁大学士。刘墉于乾隆十六年（公元 1751 年）中进士，历官安徽学政、江苏学政、太原知府、陕西按察使、湖南巡抚、左都御史、工部尚书、吏部尚书等职。嘉庆帝即位后，擢体仁阁大学士，加太子少保。刘墉为人正直，为官清廉，卒谥"文清"。

图 7　张照《七律诗轴》　　　　图 8　刘墉《行书轴》

196

刘墉不仅是一代名臣，其于书法亦卓然大家。清人杨守敬在《学书迩言》中说："刘石庵初学松雪，晚师钟王，用笔如棉裹铁，卓然大家。"由于受当时科举时风的影响，他的书法初学赵、董，但他能由赵、董上追唐宋、魏晋，于颜真卿、苏东坡及钟繇、王羲之用力尤多。中年以后，更是陶冶于魏晋，与古为徒而又自成一家。刘墉作书多以"裹笔"取势，笔锋藏重若轻，锋收气敛，如棉里裹铁，内含刚劲，墨色浓枯相间，线条圆润饱满，又有"浓墨宰相"之称。就连一味尊碑抑帖的康有为也认为："近世行草书作浑厚一路，未有出石庵范围者，吾故谓石庵集帖学之大成者也。"（康有为《广艺舟双楫·说分第六》）其传世墨迹较多，代表作有《苏轼秋阳赋》《苏轼远景楼记轴》《临米南宫诗帖》等。

与"浓墨宰相"相对的，是"淡墨探花"王文治。王文治（公元1730—1802年），字禹卿，号梦楼，江苏丹徒（今江苏镇江）人。乾隆二十五年（公元1760年）中

图9　王文治《玉子炉香七言联》

探花，官翰林侍读，曾任云南临安知府。乾隆三十二年（公元1767年）因下属失职遭罢官，其后执掌杭州崇文书院，自命为"西湖长"。王文治的书法，初从乡前辈笪重光入手，后服膺董其昌、赵孟頫，行书学《兰亭序》和《集王圣教序》，兼学张即之、李北海。中年以后对唐人写经又多临仿。与刘墉喜用浓墨相反，王文治善用淡墨，因有"淡墨探花"之誉。对其书法，历来褒贬不一。褒之者谓其"秀逸天成""风流倜傥"；贬之者嫌其"柔媚""浮浪"，谓为"女郎书"。

梁同书（公元1723—1815年），字元颖，号山舟，钱塘（今浙江杭州）人。梁同书于乾隆十二年（公元1747年）中举人，十七年（公元1752年）特赐进士，官翰林院侍讲，有《频罗庵遗集》传世。梁同书的父亲梁

图10
梁同书《行书董其昌语轴》

诗正是乾隆时著名的书法家，曾参与编纂《秘殿珠林》和《石渠宝笈》，并主持《三希堂法帖》的摹刻。受家学影响，梁同书自幼习书，一生勤于翰墨，"负盛名六十年，所书碑版遍寰宇"。梁同书的书法，"初法颜、柳，中年用米法，七十后愈臻变化，纯任自然。"（马宗霍《书林藻鉴》）其书以行草见长，圆润典雅，遒劲流美，充满自然韵味，但也有人指出，"其甜熟的面目亦未能彻底摆脱赵、董的笼罩。"除行草书外，梁同书还擅写大字，"且作字愈大，结构愈严"。其小楷，"点画遒劲，结体精丽，颇得唐人写经神韵"。（刘恒《中国书法史·清代卷》）

翁方纲（公元1733—1818年），字正三，号覃溪，晚年得到苏轼书《天际乌云帖》，因此又号苏斋，直隶大兴（今属北京）人。乾隆十七年（公元1752年）进士，授编修，历任广东、江西、山东等省学政，官至内阁学士。翁方纲的书法主要学习唐人，初学颜真卿，后学虞世南和欧阳询，尤其用工于欧阳询的《化度寺碑》，不仅反复临写，且又考证题跋。他的行书主要学习米芾、董其昌和颜真卿。翁氏学书强调笔笔有来历，包世臣讥其"只是工匠之精细"，"无一笔是自己"。他的书法在风格上属于帖学一派，但他同时又是一位金石学研究大家，著有《两汉金石记》《粤东金石略》等著作，与黄易、阮元等人一道推动并促成了金石学——碑学的兴盛，成为清代帖学与碑学转换中的重要人物。

图11 翁方纲
《行书题画诗轴》

（二）清代中期碑学书法的发展

清代乾嘉时期统治者大兴文字狱，迫使广大汉族知识分子远离经史和现实政治，治学转向典籍校勘、辨伪、史料搜补和文字训诂，于是金石学兴起。大量汉魏时期摩崖石刻遗存的发现和研究，打开了书法艺术取法的新视野，激发了学者们对篆隶书体学习和创作的热情。丁文隽《书法精论》论及碑派书法的发展云："郑燮、金农发其机，阮元导其流，邓石如扬其波，包世臣、康有为助其澜。"其中，金农、郑燮、邓石如等皆为乾嘉朝人。

金农（公元1687—1763年），字寿门，一字司农，别号冬心先生、稽留山民、曲江外史等，仁和（今浙江杭州）人。金农虽多次应试"博学鸿词科"，然终是一无所获，布衣终身，晚年寓居扬州，卖书画自给，为"扬州八怪"之首。金农工于诗文书画，精鉴别，富收藏，好游历，"足迹半天下"。

金农在书法的学习中，反对"馆阁体"的雕饰做作，曾言"耻向书家作奴婢，华山片石是吾师"。其书法以隶书成就为最高，早年从《夏承碑》入手，后得见《西岳华山庙碑》，反复临习，初成自家面貌。中年后又师法《天发神谶碑》《国山碑》，取其点画方严，字法奇古。五十岁以后，进一步强化个人特点，用扁笔侧锋模仿竹刷蘸漆写出横粗竖瘦方折的隶书来，后世称为"漆书"。金农的"漆书"，无论点画撇捺，均以方笔为主，横画两端时起圭角，竖画收笔时常带尖；结体方正茂密，往往上大下小，常现斜势，加之用墨浓黑，暗合了秦汉简牍的气息。金农是清代自觉取法汉碑而又能自出机杼的成功书家，在清代碑学书法发展中具有重要意义。

郑燮（公元1693—1765年），字克柔，号板桥，江苏兴化人。他是康熙秀才，雍正十年（公元1732年）举人，乾隆元年（公元1736年）进士。曾官山东范县、潍县县令，后因得罪上司遭罢官，客居扬州，以卖画为生，为"扬州八怪"之一，其诗、书、画世称"三绝"，擅画兰竹。郑板桥自幼习书，初学欧阳询楷书，中年以后，逐渐打破平正方严的做法，创造了行楷杂篆隶的"六分半书"，突出欹侧结体和伸展撇捺的特征。他曾自称："平生爱学高司寇且园先生（高其佩，号且园）书法，而且园实出于坡公，故坡公书为吾远祖也。坡书肥厚短悍，不得其秀，恐至于蠢。故又学山谷书，飘飘有欹侧之势。"又说："板桥既无涪翁之劲拔，又鄙松雪之滑熟，徒矜奇异，创为真、隶相参之法，而杂以行草。"黄庭坚提按顿挫的用笔，苏东坡丰腴厚重的点画及徐渭乱石铺街式的章法，都对其书风的形成产生了深刻的影响。

邓石如（公元1743—1805年），初名琰，字石如，号顽伯、完白山人、古浣子等，安徽怀宁人，后因避仁宗颙琰之讳，乃以字行。邓石如出身寒门，少时以采樵贩饼为活，受其父影响学习书印。20岁左右即离开家乡以卖字刻印为生，曾在寿州为循理书院学生刻印并以小篆为人书扇，被在这里担任主讲的前著名书法家梁巘看到。梁氏以为其在书法篆刻上是个可造之才，主动将他推荐给江宁举人梅镠。梅氏为江左望族，

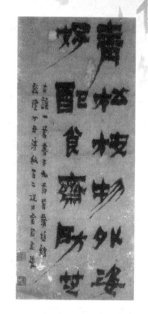

图12
金农《漆书古谣一首》

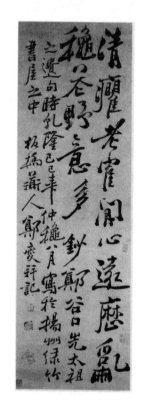

图13　郑燮《行书轴》

199

收藏秦汉以来金石碑帖甚富，邓石如在梅家得以饱览古代金石佳拓，浸淫其中。"山人既至，举人以巴东故，为山人尽出所藏，复为具衣食楮墨之费。山人既得纵观，推索其意，明雅俗之分，乃好《石鼓文》，李斯《峄山碑》《泰山刻石》《汉开母石阙》《敦煌太守碑》，苏建《国山》及皇象《天发神谶碑》，李阳冰《城隍庙碑》《三坟记》，每种临摹，各百本。又苦篆体不备，手写《说文解字》二十本，半年而毕。复旁搜三代钟鼎，及秦汉瓦当碑额，以纵其势，博其趣。每日昧爽起，研墨盈盘，至夜分尽墨，乃就寝，寒暑不辍。五年篆书成，乃学汉分，临《史晨》《前后碑》《华山碑》《白石神君》《张迁》《潘校官》《孔羡》《受禅》《大飨》，各五十本。三年，分书成。"（包世臣《艺舟双楫·完白山人传》）

在梅家数年的苦学博览，邓氏书艺大进。随后，邓石如离开江宁，遍游名山大川，结交天下名士，曾客两湖总督毕沅幕下，居三年辞归，以布衣终其一生。邓石如以一介布衣而在清代书坛上独领风骚。他的篆隶书得到大学士刘墉的高度好评，感叹"千数百年无此书矣"。（《清史稿·邓石如传》）同时代的赵之谦称"国朝书以山人为第一"，稍后的包世臣在《艺舟双楫》中列其"隶及篆书为神品一人"。沙孟海先生说："清代书人，公推为卓然大家的，不是东阁学士刘墉，也不是内阁学士翁方纲，偏是那位藤杖芒鞋的邓石如。"（沙孟海《近三百年的书学》）

邓石如的篆书，初学秦代的李斯和唐代的李阳冰，后从汉代碑额篆书中吸取婉转飘动之意趣，又能掺入隶书笔意，体裁众妙，方圆互用，自成一家。其以隶笔作篆，轻重疾徐，放笔直书，酣畅淋漓，线条富于提按起伏的变化，充满了书写情趣与韵致，打破了几百年来玉筋篆裹锋截毫以求平整、精谨、匀称而了无生气的传统。康有为云："篆法之有邓石如，犹儒家之有孟子，禅家之有大鉴禅师，皆直指本心，使人自证自悟。"（康有为《广艺舟双楫·说分第六》）后世作篆书者，如吴让之、杨沂孙、赵之谦、吴昌硕等，无不是沿其书路，注重笔情墨韵而卓然成家的。

邓石如不但能以"隶笔为篆"，且能以"篆笔写隶"。他的隶书在广泛学习汉代碑刻的前提下，将篆书的笔意融入隶书的书写中，体方而神圆，形成一种浑厚刚劲，圆润峻拔的风格特征。他的楷书也由于多从魏碑中汲取营养，起收笔

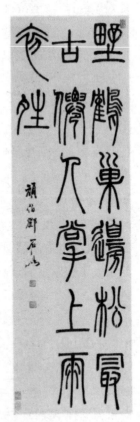

图14
邓石如《篆书唐诗联句》

多表现为外方而内蕴，结体中正平直，杂以汉隶之波挑，筋丰骨壮而不失活泼灵秀。他在篆、隶、楷三种书体领域的探索及所取得的成就，不仅对篆、隶、楷书的振兴和创新有着巨大的指导作用，而且确立了新的书法典范和价值取向，对乾嘉以后的碑学实践者产生了重要的启示意义。

在清代中期碑学书法实践中取得成功的书家还有伊秉绶。伊秉绶（公元1754—1815年），字组似，号墨卿、默庵，福建汀州人，人称"伊汀州"。乾隆五十四年（公元1789年）中进士，历官刑部主事、惠州知府、扬州知府，世称廉吏。他对诗书画印无所不通，被时人誉为"风流太守"。他早年曾师从刘墉学书，书风圆融虚寂近似刘墉，后直追秦汉，遍临碑版金石，得篆隶相参的朴实古质，以独具个性的篆隶书名于当世。他的隶书，尽力泯除汉隶蚕头燕尾的笔势，不作任何夸张和强调，用笔富于篆书的意趣，线条坚实浑朴，结体以扁正取势，布白均匀，四边充实，方严凝重，若一忠厚老臣，端服危坐，不动声色，声威自在。后世论书者对伊秉绶的隶书给予了高度评价，称他"遥接汉隶真传，能拓汉隶而大之，愈大愈壮"，"隶书则直入汉室，即邓完白亦逊其醇古，他更无论矣"。（马宗霍《书林藻鉴》卷十二）康有为说他是"集

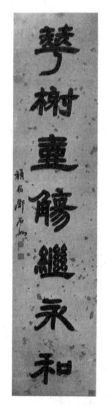

图 15　邓石如《隶书七言联》　　　　**图 16　伊秉绶《隶书七言联》**

分书之大成者"，并把他与邓石如并称为碑法的"开山二祖"。伊秉绶的行书也给人以强烈的印象。他早年师从帖学名家刘墉，后转学颜真卿，并采用了明代李东阳的结字和布局特点。晚期作品则加入篆隶笔法，形成点画瘦劲，体式宽博，章法疏朗的特点。

　　乾嘉时期，从事篆隶书创作和研究的书家，还有"西泠八家"中的丁敬、黄易、陈鸿寿、赵之琛，以及研究金石学、文字学的钱坫、洪亮吉、孙星衍等人。他们在篆、隶书理论与实践上的参与，对繁荣和提高篆、隶书水平，促进碑派书法的全面发展，起到了不可忽视的作用。

四、碑学大放异彩——清代后期的书法

　　从嘉道至同光年间，人们由崇尚秦篆汉隶转为宗奉北朝碑刻，出现了"三尺之童，十室之社，莫不口北碑，写魏体"的局面，学习魏碑楷法成为时尚。究其原因，主要有以下几点：

　　首先，小学和金石学研究的繁盛，大大拓展了书法家的眼界和取法路径。乾嘉时期，小学和金石学研究成绩斐然，甚至达到了畸形繁荣的状态。小学，主要研讨古代语言、文字、声韵、训诂等领域的内容；金石学主要征集研讨古代铜器碑版有铭刻的遗物。小学和金石学的发展，使清代人能看到元明时代未曾看到，甚至连汉唐人都未能看到的古代书迹。各种铜器铭文和北方魏碑的大规模发掘与整理，先前几被人们遗忘的碑版、墓志、摩崖、造像题记等丰富多彩的艺术品得以重现光辉。越来越多的书法家开始以金石碑版文字作为学习和取法对象，开始向风靡书坛的董、赵帖学书风发起挑战。

　　其次，帖学书法的衰微和颓势，为碑派书法提供了可乘之机。清代中期，帖学书法由于取径狭窄，辗转翻刻而致面目失真，暴露出明显的弊病和衰陋之势。"国朝之帖学，荟萃于得天、石庵，然已远逊明人，况其他乎？"尤其清代中期以后，受科举影响的"馆阁体"盛行，千人一面，千作一同，作书不求高雅，只求匀整，书坛流行"乌、方、光"三字诀。帖学式微，引发人们的不满与思考，于是"碑学之兴，乘帖学之坏"。

　　再次，阮元、包世臣、康有为等人理论上的张扬，使碑学主张进一步深入人心，带动了碑派书法创作空前的普及和发展。阮元在嘉庆年间撰成《南北书派论》和《北碑南帖论》两文，从书法史和矫正帖学流弊的角度出发，号召对北碑的历史和艺术价值应给与全面的重视和借鉴取法，"所望颖敏之士，振拔流俗，究心北派，守欧、褚之旧规，寻魏、齐之坠业，庶几汉、魏古法不为俗书所掩"。这为其后的书法家取法北碑指明了方向；包世臣所著《艺舟双楫》，通过自己的实践经验和对北碑的考察，详细论证了北朝书法的渊源来历，总结归纳北朝碑刻的技法规律和风格特点，在创作技法和审美标准上突破了帖学的法则，使碑学主张进一步深入人心；而后康有为的《广

中国书法简史

202

艺舟双楫》，在书法史观、书学理论及技法原则等方面，全面发展了阮元、包世臣的观点，以大量的古代碑版石刻资料为依据，对碑派书法风格进行了全面的梳理和定位，将北碑鼓吹到无以复加的极致。

在时风影响下，晚清时期碑学书法大放异彩。继邓石如、伊秉绶、陈鸿寿等人之后，涌现出了何绍基、赵之谦、张裕钊、康有为、吴昌硕等碑派书法大家。

（一）"魏底颜面"——何绍基的书法

何绍基（公元1799—1873年），字子贞，号东洲、蝯叟，道州（今湖南道县）人。道光十六年（公元1836年）进士，官编修，历任福建、贵州、广东乡试副主考。咸丰二年（公元1852年）任四川学政，因直言触怒权贵，遭谤革职。遂绝意仕途，以著述和传授生徒为事，先后主讲于济南泺源书院和长沙城南书院。

何绍基早年随其父户部尚书何凌汉习书，初从颜真卿入手，除颜体楷书外，对《争座位帖》用功尤深。年轻时随父宦游山东、浙江等地，又屡次回湖南参加科举，二十年间南北往返，以访古拓碑为事。何绍基与阮元有师生之谊，后又结识了包世臣，受他们的影响，遂尚北碑，尤其推崇邓石如。尝言："余廿岁时始读《说文》，写篆字。侍游山左，厌饫北碑，穷日夜之力悬臂临摹，要使腰股之力悉到指尖，务得生气。每著书作数字，气力为之疲茶，自谓得不传之秘。后见邓石如先生篆、分及刻印，惊为

图 17　何绍基《行书手札》

先得我心。恨不及与先生相见，而先生书中古劲横逸，前无古人意，则自谓知之最真。"又说："余学书四十年，溯源篆分，楷法则自北朝求篆分入真楷之绪。"（何绍基《东洲草堂书论钞》）

道光五年（公元 1825 年），何绍基在济南购得北魏《张黑女墓志》拓本，如获至宝，坐卧行藏不离于身。为求得该墓志遒厚精古的艺术效果，他还独创"回腕法"，回腕高悬，通身力到，往往累得汗流浃背。晚年的何绍基又倾心于隶书的学习，凡汉隶名碑临写殆遍，对《礼器》《乙瑛》《曹全》《张迁》《衡方》《史晨》等下过很深的功夫。他临写汉碑注重风神韵致，"看来无一通与原碑全似者，昧者遂谓叟以无法临古，不知蝯叟欲先分之以究其极，然后合之以汇其归也，且必如此而后能入乎古，亦必如此而后能出乎古，能入能出，斯能立宗开派。"晚年的何绍基以篆隶笔法融入行楷，浓墨涩行，笔势开张，线条方圆并用，结体纵横攲斜自然疏放，字间俯仰揖让，大小疏密，墨色浓淡干湿对比强烈，极富节奏变化，故而奇趣横生。因而杨守敬评其行草"如天花乱坠，不可捉摹"。（杨守敬《学书迩言》）

何绍基尊碑而不废帖，体现出圆融变通的主体选择。他以篆分古籀融汇北碑，尤酷嗜《张黑女墓志》，并对唐碑、颜真卿行书也加以吸收，从而表现出广碑学的特征。他的书法并非以强烈的北碑面目示人，反而不避唐人面目，北碑则以潜隐的形式蕴含其中，后人有"颜面魏底"之评。

在碑体书风盛行的时代，研习魏碑，进而写作篆体者尤多，吴熙载、莫友芝、杨沂孙等最为知名。吴熙载（公元 1799—1870 年），字让之，号晚学居士，江苏仪征人。他从包世臣学书，恪守师法，篆分功力尤深；莫友芝（公元 1811—1871 年），字子思，号邰亭，贵州独山人，道光十一年（公元 1831 年）中举人，曾先后入胡林翼、曾国藩幕下。其书法深受碑学思想影响，擅篆、隶二体，笔力雄强，体势开阔；杨沂孙（公元 1812—1881 年），字子与，号咏春，江苏常熟人。杨氏善作篆籀，对《石鼓文》下了很大功夫，将篆书的字形由瘦长变为方整，点画上则将钟鼎文的凝重融入小篆的线条，表现出方圆互济，明快劲健的特色。他自负篆籀已超越邓石如，"吾书篆籀，颉颃邓氏，得意处或过之，分隶则不能及也。"（《清史稿》卷五〇三）

图 18　杨沂孙《篆书七言联》

（二）"集碑学之成者"——张裕钊

张裕钊（公元 1823—1894 年），字廉卿，号濂亭，湖北武昌人。道光二十六年（公元 1846 年）中举人，官内阁中书。后入曾国藩幕，与黎庶昌、吴汝纶、薛福成并称为"曾门四学士"。曾为江宁、湖北、直隶、陕西多个书院之主讲四十余年，从学者众。

张裕钊习书初守欧、褚法度，对颜书更折服有加，日夕临池。后受碑学之风影响，遂蓄意习碑，尤钟意于北魏《张猛龙碑》和北齐《沙丘城造像记》。通过十数年的揣摩钻研，由魏碑而上窥汉隶，尽得汉魏人用笔真谛，融合魏碑的高浑，唐碑的整肃而自成一家。他的书法最突出的特征是结构严谨，外方内圆，高古浑穆，笔势俊爽，气象森严。马宗霍云："廉卿书劲洁清拔，信能化北碑为己用，饱墨沉光，清气内敛，自是咸、同间一家。"（马宗霍《书林藻鉴》）张裕钊推重篆隶魏碑笔意，却又追求晋唐人飘逸秀雅的风神气韵，康有为赞誉他"集碑学之成"，"其书高古浑穆，点画转折，皆绝痕迹而意态逋峭特甚，其神韵皆晋宋得意处。

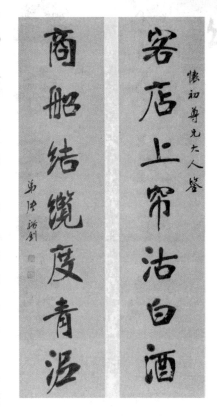

图 19　张裕钊《行书七言联》

真能甄晋陶魏，孕宋梁而育齐隋，千年以来无与比"。（康有为《广艺舟双楫》）康有为对张裕钊书法虽赞誉过高，但张笔意刚健，不随时流，在晚清书坛确是别开生面，其书作远播日本，对近代日本书坛影响颇大。

（二）"颜底魏面"——赵之谦的书法

在晚清碑学书法大家中，如果说何绍基的书法是所谓"颜面魏底"的话，那么，赵之谦则将颜体的劲健融汇于北碑中，称其"颜底魏面"可也。

赵之谦（公元 1829—1884 年），初字益甫，后改字㧑叔，号冷君、无闷，浙江会稽（今浙江绍兴）人。34 岁时，他的家在战乱中被毁，妻女亡故，他不胜悲伤，遂改号悲庵。赵之谦学问诗文不可一世，书画篆刻皆为第一流。他刻印取法秦汉金石文字，"使刀如笔，视石若纸"，有《二金蝶堂印谱》传世。

他的书法，篆隶书出自邓石如，刚健婀娜，轻盈洒脱。楷行书初师颜真卿，笔力雄浑，

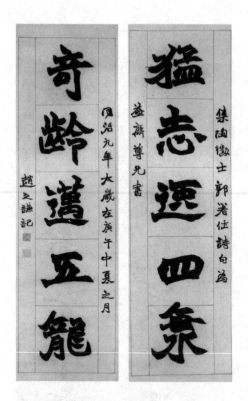

图20 赵之谦《楷书五言联》

落笔不俗，后又广泛涉猎秦汉金石文字，受邓石如、包世臣影响颇深。咸丰十年（公元1860年），太平军攻克杭州，赵之谦避兵出游，辗转浙东与福建一带，后与胡澍、沈树镛、魏锡增三人同聚京师，四人皆金石癖，"奇赏疑析，朝夕无间"。此间，赵之谦对北碑产生了浓厚的兴趣，他说："六朝古刻，妙在耐看。猝遇之，鄙夫骇，智士哂耳。瞪目半日，乃见一波磔、一起落，皆天造地设，移易不得。"（赵之谦《章安杂说》）他对《龙门造像》《张猛龙碑》《郑文公碑》《瘗鹤铭》等用功甚深，并将之与早期所学颜体书法融会贯通，拙朴雄强、豪迈奔放的"龙门体"，在他的笔下变得温润灵巧，又能以篆隶之法写行楷，书风圆融、妩媚、流丽，继邓石如、何绍基之后形成了魏体楷书的新面目，人称"颜底魏面"。

赵之谦曾将自己的书法与何绍基相比较，称"何道州书有天仙化人之妙，余书不过着衣吃饭，凡夫而已"。何书古雅奇崛，如天仙脱俗，难以学习和掌握，而赵书平易优美，如世俗之人着衣吃饭，成为众人模仿的对象。然赵书少朴茂古拙之气而多流媚之趣，故而康有为对之颇有微词。他说："赵撝叔学北碑，亦自成家，但气体靡弱，今天下多言北碑，而尽为靡靡之音，则赵撝叔之罪也。"（康有为《广艺舟双楫》）

（四）诗书画印称"四绝"——吴昌硕

吴昌硕（公元1844—1927年），名俊卿，字昌硕、仓石，别号缶庐、苦铁、破荷亭长等，浙江安吉人。他自幼爱好金石，无意科考，26岁以后开始游历，30岁后赴杭州从经学巨擘俞樾学习文字、训诂、辞章之学，又在苏州入著名书家杨岘门下学金石学和书法。借助俞、杨二人的关系，他广交名流雅士，并得览吴大澂、潘祖荫等家藏。光绪二十五年（公元1899年）任安东县令，上任仅一月即辞官而去，曾自刻"一月安东令"印。晚年寓居上海，往来苏、杭，以书、画、印以自给。吴昌硕是诗书画印称"四绝"艺术全才，在书法、绘画、篆刻等艺术领域均为开宗立派的艺术大师。

吴昌硕的书法上溯秦汉及西周金文，充满金石气，篆、隶、行草皆笔墨雄健，沉

雄朴茂，气势宏大，生气郁勃。篆书以临《石鼓文》最为著名，30多岁来到苏州后即开始临习《石鼓文》，从此逐步深入，终身不辍。晚年又喜临《散氏盘》，郁勃生动。70岁以后，笔墨功夫进入化境，用笔浑朴厚重，线条饱满，遒劲老辣。其书法结字紧凑茂密，正欹相生，以纵取势，字形左低右高。章法上疏密有致，避让得宜，浑然天成；隶书多取法《祀三公山碑》，点画坚实，气息醇厚，并将篆书的意趣融入隶书之中，结字作左低右高的错落处理，波磔常常含而不露，看上去似篆似隶，亦篆亦隶，格调高古，面目朴实；他的行草书下笔猛利，连绵奔放，字形疏密繁简随势而出，大小短长一任自然，萧散老辣，如浑金璞玉。（刘恒《中国书法史·清代卷》）吴昌硕留下墨迹众多，有《临石鼓文》《临散氏盘》及行书轴、隶书轴等多种。其画以写意花卉见长，

图 21　吴昌硕《临石鼓文轴》

笔墨洒脱，气势雄浑，是为晚清民国海派绘画的领袖；其篆刻取法汉印，以钝刀入石，浑厚苍茫，格调高古。中晚年以鬻书、画、印于上海、杭州、苏州等地，声名远播海外，影响至今不衰。

（五）碑学殿军——康有为

康有为（公元1858—1927年），原名祖诒，字广厦，号长素，又号更生，别署西樵山人，广东南海人，人称"康南海"。光绪二十一年（公元1895年），甲午海战失败，清廷与日本签订丧权辱国的《马关条约》，在京参加会试的康有为联合1300多名举人发动著名的"公车上书"，同年中进士，授工部主事。光绪二十四年（公元1898年）授总理衙门章京，领导"百日维新"运动。变法失败后，流亡海外，组织"保皇会"。辛亥革命后回国，但仍志复清室，反对共和。晚年定居青岛，1927年病逝于此。

康有为继包世臣之后，作《广艺舟双楫》，尊碑抑帖，尊魏卑唐，强烈鼓吹碑派书法，同时在创作实践上也身体力行，其作品风格和理论主张互为表里，相互印证，堪称碑学书法之殿军。他少年曾学欧、赵、苏、米各体，光绪八年（公元1882年）入京师，购得汉魏六朝及唐宋碑版数百本，从容玩索，"于是幡然知帖学之非矣"，遂改弦更张，专学北碑。他对《石门铭》用功尤深，同时参以经石峪、云峰山诸石刻，以平长弧线为基调，转折方圆兼备。沙孟海说他"随便写作，画必平长，转折多圆"、"潇洒自然，不夹入几许人间烟火气"。康有为的书作气魄宏大，体势开张，然有时缠绕太过，笔无提按，显得笔力稍弱。他自视书法鉴赏能力高于创作能力，所谓"吾眼有神，吾腕有鬼"。（《广艺舟双楫》）

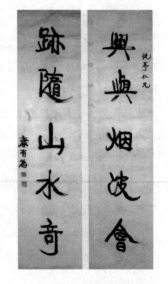

图22 康有为《行书五言联》

总之，晚清民初时期是碑学书法的鼎盛时期，书家甚众，难以尽数。除上述诸家之外，另有沈曾植、曾熙、李瑞清、郑孝胥，也都以善书而名重当时。

思考题：

1. 结合具体史实，谈谈清代书法发展的历史阶段及其概况。

2. 论述清代帖学向碑学转型的时代背景及原因。

3. 简述王铎、傅山的书法成就及各自的书法艺术特色。

4. 简述八大山人书法的风格特点。

5. 试述邓石如的书法成就及其对碑派书法的贡献。

6. 简述何绍基的书法取法与风格特点。

7. 简述金石学对赵之谦书法的影响及其书法风格特点。

8. 论述康有为的书法成就及其在书法史上的地位。

重要名词：

"四宁四毋" 金石学 "漆书" "六分半书" 《艺舟双楫》
《南北书派论》 《北碑南帖论》 《广艺舟双楫》

参考文献：

1. 刘恒著《中国书法史·清代卷》，江苏教育出版社 2009 年版。

2. 沙孟海《清代书法概说》，见《中国美术全集·书法篆刻编·明代书法、清代书法》，人民美术出版社 1997 年版。

3. 戴逸《清代书法浅论》，《中国文化》第 15、16 期（1997年 12 月）。

4. 方爱龙《清康雍乾时期书法风尚研究》，南京艺术学院2015 年博士学位论文。

5. 刘正成主编，高文龙分卷主编《中国书法全集·王铎（一、二）》，荣宝斋出版社 1993 年版。

6. 刘正成主编，林鹏、姚国瑾分卷主编《中国书法全集·傅山》，荣宝斋出版社 1996 年版。

7. 刘正成主编，梅墨生分卷主编《中国书法全集·何绍基》，荣宝斋出版社 1994 年版。

后　记

以汉字为载体的书法艺术，"无色而具有图画的灿烂，无声而具有音乐的和谐"，其所蕴藏的艺术精神与中华优秀传统文化一脉相承。在几千年的发展传承过程中，书法艺术给后人留下了丰厚的艺术遗产和史学资料，需要我们对之进行系统的梳理和弘扬。当前，书法教育受到全社会越来越多的关注和更高程度的重视，开设书法学专业的高校已逾百所。书法史作为书法学课程体系最为基础也最为重要的课程之一，对书法学学科建设起着重要的支撑作用。中国书法史须在史学的框架下对历代书法发展的进程进行梳理和阐释，对历史上的重要书家、书法作品和书法现象加以介绍和评析。书法史课程与中国历史有着较密切的关联，要求学习者既要纵向把握书法发展的历史脉络，又要横向理解书法发展与各时代政治、经济和文化现象之间的关系，课程理论性强，知识点多，这对于广大书法爱好者或是文化基础较为薄弱的艺术专业的同学们来说，确实给他们的学习带来不小的挑战。

本人自 2005 年以来，即在岭南师范学院为书法学专业本科生讲授"中国书法史"课程，针对学生文化基础薄弱，理论课程学习兴趣和信心不足等问题，不断探索改进教学方法，优化教学内容。在教学中，本人除传授基础知识之外，更注重引导学生确立多维联系的书法史观，构建牢靠稳定的知识结构，将碎片化的知识体系化、系统化，培养他们敢于质疑，善于辨析的逻辑思辨能力，进而提升人文素养和专业审美眼光。

基于以上思路，本书在吸收现有同类著作优长的同时，充分考虑书法史的课程特点和学生们的实际情况，编写过程中力求做到以下几点：一、将书法艺术作为一种特定的社会文化现象，探讨不同时期书法发展的时代背景和影响书法发展的社会文化因素。每一朝代为独立一章，使学生明确该历史时期的社会政治、经济、文化和审美思潮、学术风气等诸多因素对书法发展的影响。二、对各历史时期的书法作品、书法家和书法现象进行类别或风格上的概括与总结，注重将具体的知识内容嵌入书法史的框架体系之中，力求条分缕析，分门别类，将碎片化的知识体系化、系统化。三、各朝代均拎出一个关键词总括该时代书法发展最为突出的时代特征，章节标题也尽量以关键字句标示，在增强可读性

的同时，便于学习者明确思路，把握重点。四、各章正文内容之前，都有数百字的"内容概要"，起到提纲挈领的作用。各章之后附有思考题、主要名词和重要参考文献，提示学生领会和掌握学习要点，也起到检验学习效果的作用。

　　本书在编写的过程中得到岭南师范学院书法系李吾铭、孙成武、刘永胜诸位老师的支持和帮助，招日瑞、段泽谆两位青年教师帮助校对了书稿。上海人民美术出版社潘毅老师促成了拙编《中国古代书法理论解读》的修订与改版，本书也是在他的支持和鼓励下完成的，在此特表谢意。当然，限于学识与水平，本书或存在这样那样的问题与不足，欢迎师友和读者诸君批评指正！

<div align="right">

乔志强

2023 年 2 月

</div>

图书在版编目（CIP）数据

中国书法简史 / 乔志强编著 . -- 上海：上海人民
美术出版社，2022.12
ISBN 978-7-5586-2504-6

Ⅰ . ①中… Ⅱ . ①乔… Ⅲ . ①汉字—书法史—中国
Ⅳ . ① J292-09

中国版本图书馆 CIP 数据核字 (2022) 第 215393 号

中国书法简史

编　　著：乔志强
责任编辑：潘　毅
技术编辑：王　泓
助理编辑：郭怡帆
装帧设计：上海韦堇印务科技有限公司
出版发行：上海 人民美术出版社
　　　　　（地址：上海市闵行区号景路 159 弄 A 座 7F　邮编：201101）
网　　址：www.shrmms.com
印　　刷：浙江天地海印刷有限公司
开　　本：720×1000　1/16　14 印张
版　　次：2023 年 3 月第 1 版
印　　次：2023 年 3 月第 1 次
书　　号：ISBN 978-7-5586-2504-6
定　　价：68.00 元